생각을
여 는
그 림

이명옥 지음

세상을 새롭게 바라보는
키워드 미술 감상

생각을
여는
그림

아트북스

일러두기

- 단행본·신문·잡지는 『 』, 미술작품·영화·시는 「 」, 전시 제목은 〈 〉로 묶어 표기했습니다.
- 인명·지명 등의 외래어 표기는 국립국어원 규정을 따르는 것을 원칙으로 하였으나, '반 고흐'처럼 용례가 굳어진 경우에는 통용되는 표기를 따랐습니다.
- 이 서적 내에 사용된 일부 작품은 SACK를 통해 ADAGP, ARS, Succession Picasso, VAGA, VEGAP과 저작권 계약을 맺은 것입니다. 저작권법에 의하여 한국 내에서 보호를 받는 저작물이므로 무단 전재 및 복제를 금합니다.
- 이 책에 수록된 저작권 관리 대상 미술작품 목록은 다음과 같습니다.
 © René Magritte / ADAGP, Paris - SACK, Seoul, 2016
 © MAN RAY TRUST/ ADAGP, Paris & SACK, Seoul, 2016
 © Jean Metzinger / ADAGP, Paris - SACK, Seoul, 2016
 © Succession Alberto Giacometti / SACK, Seoul, 2016
 © Jim Dine / ARS, New York - SACK, Seoul, 2016
 © 2016 - Succession Pablo Picasso - SACK (Korea)
 © Wayne Thiebaud / SACK, Seoul / VAGA, NY, 2016
 © Estate of Robert Smithson / SACK, Seoul / VAGA, NY, 2016
 © Salvador Dalí, Fundació Gala-Salvador Dalí, SACK, 2016
- 이 책에 사용된 도판은 대부분 저작권자의 동의를 얻어 수록했지만, 일부는 저작권자를 찾지 못했습니다. 저작권자가 확인되는 대로 정식 동의 절차를 밟겠습니다.
- 각 작품에는 작품명, 제작 방법, 실물 크기, 제작 연도, 소장처를 기재했으나, 정확하지 않은 정보는 기재하지 않았습니다.

창의성은 새로운 길을 내는 것이다.
새로운 시선은 다양한 세계를 보여준다.

/

같은 세상
다른 느낌

"미술에 관심은 많은데 친해지는 방법을 몰라요."
"미술에 흥미를 가지려면 어떻게 하죠?"

내게 사람들이 가장 많이 묻는 물음이다. 이런 질문을 받을 때마다 관객의 눈높이에 맞는 호기심과 즐거움, 유익함을 주는 미술 감상법의 필요성을 느꼈다. 수동적이 아니라 능동적으로 작품을 보고 미술사를 배우며 삶의 지혜도 얻을 수 있는 매직magic 감상법은 없을까?

오랜 생각과 탐구를 통해 키워드key word와 스토리텔링story telling을 융합한 미술 감상법이 탄생했다. 이것은 원하는 정보를 찾을 때 사용하는 핵심 단어인 키워드를 먼저 고른 다음 이를 표현한 작품을 선정해 미술사적 의미와 메시지를 이야기 형식으로 전하는 감상법을 말한다.

예를 들면, 제3부의 키워드인 '눈(眼)' 편에서는 다양한 눈이 등장한다. 이집트 신화 속 호루스의 눈, 힌두교의 신 시바의 이마 한가운데 있는 제3의 눈, 벨기에 출신의 화가 르네 마그리트의 철학적인 눈, 프랑스의 화가 오딜롱 르동의 상상의 눈, 미국의 화가 윌 바너의 '감시하는 눈'이 그것이다. 이렇게 눈을 표현한 작품들의 공통점과 차이점을 비교 감상하는 동안 동서양의 신화, 종교, 예술 세계에 나타난 눈의 상징과 의미를 깨닫게 된다. 아울러 인간은 육체의 눈인 육안肉眼, 마음의 눈인 심안心眼, 지혜의 눈인 혜안慧眼 등 여러 개의 눈을 가졌다는 것을 인식하고 이를 지혜롭게 사용하는 방법에 대해 스스로 질문을 던지고 해답을 찾는 시간을 갖게 된다.

키워드 감상법을 활용하면 익숙한 작품인데도 마치 처음 대하는 것처럼 새롭게 바라보는 눈을 갖게 되고 숨겨진 의미를 발견하는 기쁨을 경험할 수 있다. 다시 말해 같은 작품, 같은 사람, 같은 사물도 다른 시각으로 바라보고 해석하는 능력이 길러진다. 영국의 화가 윌리엄 블레이크가 시 「순수의 전조」에서 '한 알의 모래에서 세계를 보고 한 송이 들꽃에서 천국을 본다'라고 노래한 것처럼 말이다.

프랑스 소설가 마르셀 프루스트는 '창의성은 새로운 풍경을 찾는 것이 아니라 새로운 시각을 갖는 여정이다'라고 말했다. 이 책이 독자들에게 예술가의 눈으로 새롭게 세상을 바라보는 경험을 안겨주길 바라며, 도판을 제공해준 작가들과 아트북스 관계자들께 감사의 마음을 전한다.

2016년 4월 이명옥

눈은 천문학의 주인이며,
인간이 창조하는 예술이
바람직한 방향으로 갈 수 있도록
도와주는 최상의 감각 기관이다.

– 레오나르도 다 빈치

1부

관찰이
통찰을
만든다

황금빛
에너지에
물들다

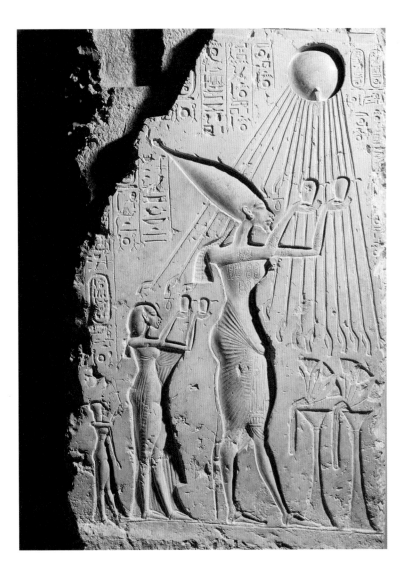

「파라오 아크나톤과
왕비 네페르티티,
자식들이 태양신에게
기도하는 모습」,
기원전 14세기,
카이로 이집트 박물관

태양이 없는 세상은 상상하기조차 두렵다. 땅 속이나 심해에 사는 생명체를 제외하고 지구의 거의 모든 생물은 태양에너지 덕분에 생명을 유지하니까. 총 수명이 100억 년 정도로 추정되는 태양의 나이는 현재 약 50억 년이다. 사람과 비교하면 인생의 반 정도를 보낸 셈이다.

태양의 위대함을 잘 알고 있던 인간은 오래전부터 생명력의 상징인 태양을 숭배했다. 고대 이집트, 고대 그리스와 로마, 아스텍과 잉카제국, 바빌로니아, 페르시아, 인도 등의 신화, 종교, 풍속에서 태양 숭배 사상의 흔적을 발견할 수 있다.

고대 이집트의 최고 통치자인 파라오 아크나톤이 가족과 함께 태양신을 경배하는 중이다. 원반 모양의 태양에서 발산되는 강렬한 햇살이 땅에 직선으로 내리쬐고 있다. 마치 세상만물의 지배자는 태양이라고 말해주는 듯이 보인다. 아크나톤 왕은 왜 태양신에게 기도하는 자신의 모습을 그리게 했을까?

자신이 태양신 '라Ra'를 진심으로 숭배하고 있으며 태양의 아들이라는 것을 널리 알리기 위해서다. 인간인 파라오가 태양의 자식이 된 배경은 무엇일까?

태양계의 중심인 태양은 오직 하나 밖에 없다. 달처럼 모양이 변하지도 않고 언제나 같은 모습으로 나타난다. 스스로 빛을 만들어낼 뿐만 아니라 똑바로 바라볼 수 없을 만큼 눈부신 광채를 내뿜는다. 파라오들은

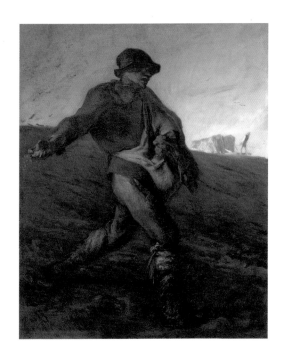

장 프랑수아 밀레,
「씨 뿌리는 사람」,
캔버스에 유채,
82.5×101.6cm, 1850,
보스턴 미술관

이런 태양의 막강한 힘과 신성함을 왕의 권위를 드높이기 위한 도구로 사용했다. 태양계를 지배하는 최고 강자인 태양과 인간 세상의 최고 지배자인 파라오의 권력이 같은 것이라고 믿게 만들었다. 즉 백성의 절대복종과 충성심을 이끌어내고자 스스로 태양의 자식이 되었던 것이다.

　　생명의 근원인 태양은 화가 반 고흐Vincent van Gogh, 1853~90의 예술혼을 자극했다. 「씨 뿌리는 사람」을 감상하면 반 고흐가 얼마나 태양을 사랑했는지 알게 된다. 반 고흐는 그가 가장 존경하는 화가 밀레Jean-François Millet, 1814~75의 대표작 「씨 뿌리는 사람」에서 영향을 받고 이 그림을 그렸다.

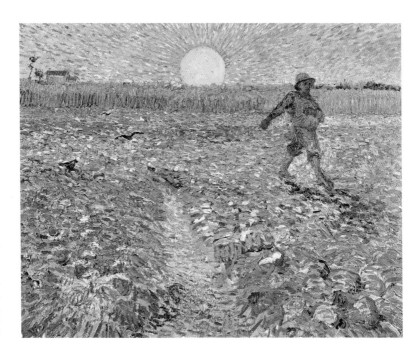

6월의 어느 날, 부지런한 농부가 반짝이는 아침 햇살을 받으며 밭에 씨를 뿌리고 있다. 지평선 너머로 보이는 쟁반 모양의 황금 태양, 노랗게 익은 밀, 씨를 뿌리려고 갈아놓은 밭이랑이 찬란한 태양빛을 받아 황금빛으로 빛난다. 반 고흐는 태양에너지를 강조하려고 특유의 화풍으로 풍경을 그렸다. 강렬한 노란색 물감을 선택해 소용돌이치는 거친 붓질로 캔버스에 두텁게 발랐다. 물감 덩어리 감촉이 느껴질 정도다.

반 고흐는 왜 태양에너지를 강조했을까? 그것은 자연의 법칙과 질서, 계절의 변화를 충실히 따라야 한다는 뜻이다. 농부는 자연의 섭리를

기꺼이 받아들인다. 봄에 곡식의 씨를 뿌리고 여름에 가꾸고 가을에 수확하고 겨울에 저장했다가, 이른 봄에 다시 씨를 뿌리는 일을 해마다 되풀이한다. 태양이 없으면 생명체는 죽게 된다는 것, 농사일도 자연의 순환이라는 것을 알고 있기 때문이다. 태양을 강조한 또 다른 이유는 강렬한 에너지를 발휘해 이 그림을 그렸다는 것을 말하기 위해서다. 햇살을 받으며 씨 뿌리는 농부의 동작을 보라. 삶의 에너지가 느껴지지 않는가. 이 농부는 태양의 화가로도 불린 반 고흐 자신은 아닐까?

우리나라 화가 운보雲甫 김기창1913~2001도 반 고흐처럼 태양을 동경했다. 그의 작품에 등장하는 새의 색깔과 모습이 특이하다. 몸은 빨갛고 날개는 황금빛으로 물든 데다 몸속이 훤히 비친다. 몸 안에 황금빛 태양이 들어 있는 것처럼 보인다. 그림의 제목도 「태양을 먹은 새」다. 그렇다면 이 새는 현실 속의 새가 아니다. 지구의 어떤 새도 태양의 엄청난 열기를 견딜 수는 없을 테니까. 새는 동서양 신화와 전설에 나오는 신비한 새인 피닉스(불사조)를 떠올리게 한다. 피닉스의 몸은 붉은색, 날개나 깃털은 황금색이며 태양처럼 스스로 빛을 발한다고 전해진다.

화가 김기창은 생전에 '새는 자신의 또 다른 모습'이라고 말했다. 그에게 태양은 무엇을 의미할까? 예술에 대한 뜨거운 갈망과 열정일 것이다. 슬픔과 고통, 고난과 역경을 이겨내려면 태양처럼 강인한 의지와 열정이 필요하다. 그는 청각장애인이었다. 불타는 태양도 먹을 수 있다는 용기와 각오가 있었기 때문에 운보는 한국화의 거장이 될 수 있었다.

덴마크 출신의 예술가 올라푸르 엘리아손Olafur Eliasson, 1967~ 은 태양의 소중함을 일깨우는 설치작품을 만들었다. 커다란 황금 원반 모양의 태

김기창,
「태양을 먹은 새」,
두방에 수묵채색,
39×31.5cm, 1968

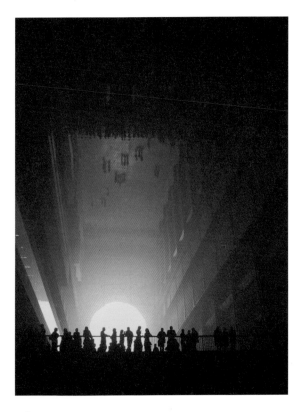
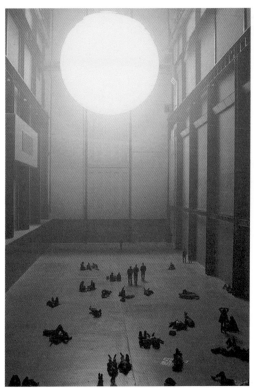

올라푸르 엘리아손,
「날씨 프로젝트
(Weather Project)」,
단일 주파수 빛,
프로젝션 포일,
연무 제조기, 거울 포일,
알루미늄, 비계,
26.7×22.3×115.4m, 2003

양이 떠 있는 장소는 세계적인 미술관인 런던 테이트 모던의 터빈홀이다. 어떻게 미술관 실내에 태양이 떠 있게 되었을까?

이것은 실제 태양이 아니라 인공 태양이다. 노란 전구 200여 개로 반원을 만들어 거울의 반사 특성을 이용해 미술관 실내에 태양이 떠 있는 듯한 착시 효과를 일으켰다. 또 태양빛의 신비한 분위기를 연출하기 위해 가습기를 이용하여 인공 안개가 실내에 퍼져나가도록 했다. 안개에 휩싸인 태양은 작가의 고향 덴마크의 여름에 흔히 보게 되는 신비한 자연현상인 백야를 떠올리게 한다.

「날씨 프로젝트」는 미술관 실내에 인공 태양을 설치한 최초의 미술작품으로 세계적으로 큰 화제를 모았다. 무려 200만 명이 넘는 관람객이 전시를 감상했는데, 더욱 놀라운 것은 관람객들의 반응이었다. 마치 실제 태양 아래서 일광욕을 하듯 전시장 바닥에 눕거나 앉아서 인공 태양빛을 즐겼다. 작가는 이런 관람객의 적극적인 참여를 원했다. 그들에게 대자연을 새로운 눈으로 바라보고 경이로움을 체험할 수 있는 기회를 주고 싶었던 것이다.

오늘날 전 세계는 친환경 에너지인 태양에너지를 보다 효과적으로 활용하고 경제적 가치를 높이기 위해 많은 노력을 기울이고 있다. 21세기 버전 태양 숭배다. 그래서 이런 상상을 해본다. 일찍이 태양이 가진 생명력을 온몸으로 알고 있었던 옛 사람들은 먼 미래를 내다보는 눈을 가졌기에 태양을 숭배했던 것은 아니었을까?

감성과
상상력으로
충만한 밤하늘

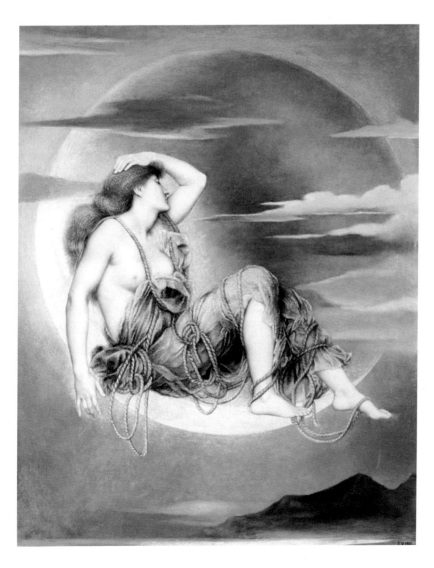

에벌린 드 모건,
「루나」, 캔버스에 유채,
99×84.4cm, 1885

시인 이수익은 「달빛체질」이라는 시에서 태양의 체질이 뜨겁고 눈부시다면, 달은 뒤안처럼 아늑하고 조용하다고 말했다. 해와 달이 정반대의 속성을 지녔다고 노래한 것이다. 해와 달은 낮과 밤을 상징하는 대표적인 두 개의 천체로, 서로 대조적인 특성을 갖고 있다. 해는 힘, 열정, 용기, 지식을 상징하고 달은 부드러움, 평온, 꿈, 사랑의 상징으로 숭배되었다. 그래서 여러 문화권의 신화와 전설에서 반대되는 한 쌍으로 나타난다. 일반적으로 해는 남편, 달은 부인, 해는 오빠, 달은 여동생에 비유된다.

19세기 말 영국의 여성 화가 에벌린 드 모건Evelyn De Morgan, 1855~1919은 신화 속에 나타난 달의 여성적 특성에 관심을 가졌다. 그녀의 작품에서 파란색 옷을 입은 금발의 여성이 초승달에 앉아서 휴식을 취하고 있다. 여성은 그리스 로마 신화에 나오는 달의 여신 루나로, 일명 셀레네라고 불리기도 한다. 신화에 의하면 루나는 태양신 헬리오스와 남매지간으로 헬리오스는 낮을 지배하고 루나는 밤을 지배한다.

　서양뿐만 아니라 동양에서도 달은 여성을 상징한다. 중국 전설에 나오는 달에 사는 선녀 항아(일명 상아)도 여성이다. 중국에서는 매년 달이 가장 밝은 음력 8월 15일 중추절(추석)에 항아 여신이 살고 있는 달에게 제사를 지내는 풍속이 있다. 고대인들은 왜 달이 여성적 특성을 가졌다고 믿었을까?

달은 해처럼 스스로 빛을 발하지 않고 해가 내뿜는 빛을 반사시켜 빛난다. 또한 해가 사라진 뒤에 모습을 드러낸다. 마치 부드럽고 조용한 성품의 여인처럼 말이다. 또 달은 한 달에 한 번 초승달, 상현달, 보름달, 하현달, 그믐달의 순서로 모양이 변한다. 여성도 한 달에 한 번 생리한다. 달이 차서 기우는 순환 주기와 여성의 생리 현상인 월경이 같은 주기로 반복을 거듭하는 공통점 때문에 서로 깊은 관련이 있다고 믿게 된 것이다.

이 그림에서 눈길을 끄는 것은 루나 여신의 몸을 묶고 있는 밧줄이다. 밧줄은 구속이나 속박의 굴레를 상징한다. 달과 여성은 숙명적으로 자연의 순환 주기에서 벗어날 수 없는 존재라는 것을 의미한다.

한편 독일의 낭만주의 화가 프리드리히Caspar David Friedrich, 1774~1840에게 달은 현실 세계를 초월한 아름다움을 의미한다. 은은한 달빛이 바위와 풀, 나무를 비추는 고요한 밤. 두 남자가 숲속 절벽 위에 서서 달을 보고 있다. 작품 속 두 남자는 달이 뜨는 것을 보려고 숲속 높은 곳에 올라간 것으로 보인다.

프리드리히가 달맞이 하는 남자들이 등장하는 밤 풍경화를 그린 의도는 숭고한 아름다움을 표현하기 위해서다. 사람들 대부분은 태양과 달, 은하계, 광대한 사막과 높은 산맥, 만년설과 빙하, 거대한 계곡 등 대자연을 마주하면 벅찬 감동을 받는다. 장엄하고 거룩하고 엄숙한 분위기에 젖어 그것의 아름다움에 감탄하게 되는 것인데, 이를 숭고미라고 부른다. 독일의 철학자 임마누엘 칸트는 『미와 숭고의 감정에 대한 고찰』이라는 책에서 이렇게 말했다.

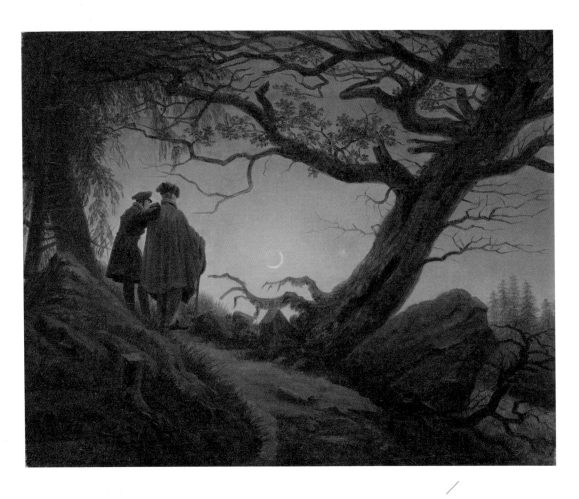

카스파르 다비드 프리드리히,
「달을 응시하는 두 남자」,
캔버스에 유채, 34.9×43.8cm,
1825~30년경,
뉴욕 메트로폴리탄 박물관

밤은 숭고하고 낮은 아름답다. 고요한 여름날 저녁 밤하늘의 별들이 암갈색의 어둠을 뚫고 가물가물 빛나며 외로운 달빛이 우리를 비출 때 숭고의 감정을 위한 우리의 심성은 우정에 의해 속세에 대한 초연함에 대하여, 또 영원함에 의해 천천히 고양된 감각 속으로 이끌리게 된다. 한낮의 부산함은 소란스런 흥분과 유쾌한 감정을 불러일으킨다. 숭고는 감동적이며 미는 자극적이다.

프리드리히는 숭고미를 자아내기 위해 독특한 구도를 선택했다. 바로 포물선 구도다. 뿌리가 드러난 나무 두 그루가 그림 양쪽에서 달을 에워싸고 있다. 포물선 구도 덕분에 달이 풍경화의 주인공이 되었다. 관객은 두 남자의 눈과 마음으로 달을 보면서 자연을 향한 경이로움과 위대함을 느끼게 되는 것이다.

신비한 아름다움을 지닌 달은 인간의 상상력을 자극하는 낭만의 대상이지만 때로는 불안과 위협의 대상이 되기도 한다. 화가 이중섭 1916~56은 보름달이 뜬 밤에 까마귀 다섯 마리가 세 가닥 전신줄에 내려앉는 모습을 화폭에 담았다. 언뜻 평화롭게 보이는 평범한 풍경이지만 왠지 모를 불길한 느낌이 든다. 미술평론가들은 그림에서 죽음의 그림자가 느껴진다고 해석하기도 한다.

이중섭은 경제적 어려움 때문에 사랑하는 가족을 일본으로 떠나보냈으며, 마흔이라는 이른 나이에 세상을 떠났다. 이 그림은 그의 비극적인 삶을 떠올리게 한다. 그런데 어둡고 스산한 느낌은 어디에서 나오는 걸까? 그것은 까마귀와 보름달 때문이다. 까마귀는 몇몇 신화나 전설에서 태양의 화신으로 나타나지만 대체로 불안과 죽음을 상징하는 흉조로 인식

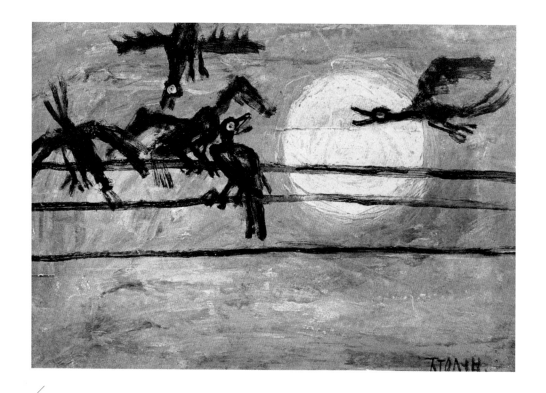

**이중섭,
「달과 까마귀」,
종이에 유채,
29×41.5cm, 1954,
호암미술관**

되고 있다. 보름달도 많은 문화권에서 인간의 내면에 깃든 어두운 본성과 연결지어 해석된다. 대표적인 예로 평소에는 인간의 모습을 하고 있지만 보름달이 뜨면 사나운 늑대인간으로 변신하는 늑대인간의 전설을 들 수 있다. 이처럼 보름달의 저주가 인간과 동물을 악하게 만든다는 전설은 달의 어두운 면을 말해준다.

　　뉴욕에서 활동하는 설치미술가 강익중1960~ 에게 달은 인류의 꿈과 소망을 의미한다. 경기도 고양시 일산 호수공원 물 위에 보름달이 떠 있

강익중, 「꿈의 달」,
설치미술, 지름 15m,
2004

강익중,
「꿈의 달」 스케치,
종이에 색연필,
2004

다. 호수 위의 달은 지름 15미터의 커다란 인공 달이다. 작품의 제목은 「꿈의 달」이다. 왜 꿈의 달일까?

지구촌 어린이들의 꿈이 모여 인공 달이 만들어졌기 때문이다. 작가는 세계 141개국의 어린이들에게 '나의 꿈'이라는 주제로 가로세로 7.6센티미터(3인치)의 작은 그림을 그려 인터넷을 통해 보내달라고 부탁했다. 달의 표면을 자세히 보면 세계 각국 어린이들이 보내온 꿈 그림들이 있다. 무려 12만 6,000여 점의 작은 그림들이 모여 달 모양이 완성된 것이다.

「꿈의 달」은 한국의 전통 축제인 음력 정월대보름에 열리는 달맞이 행사를 떠올리게 한다. 달맞이 행사가 공동체의 안녕과 번영, 한 해의 행운을 달에게 비는 민속 축제인 것처럼, 「꿈의 달」은 인류의 평화, 화합, 소통을 달에게 기원하는 미술 축제이기 때문이다.

일정한 주기로 차오르고 비워지는 달의 변화 과정은 생명체의 성장과 쇠퇴를 암시한다. 상상력을 자극하는 한편 성찰의 기회도 제공한다. 보름달은 충만과 풍요, 반달은 보름달이 될 거라는 희망과 기대, 초승달은 그믐이 지나고 새로운 달로 나아가는 시작과 출발의 의미를 전해준다.

아름답지만
닿을 수 없는

아담 엘스하이머,
「이집트로의 도피」,
동판에 유채,
31×41㎝, 1609년경,
뮌헨 고전회화관

밤하늘을 수놓은 수많은 별과 행성, 혜성은 신비하고 경이로운 존재다. 천문학에서 별은 스스로 빛을 내는 천체, 행성은 스스로 빛은 내지 못하고 별 주위를 돌고 있는 천체, 혜성은 가스 상태의 빛나는 긴 꼬리를 끌고 태양계를 운행하는 천체를 가리킨다. 그러나 우리말에서는 '샛별'이라고 부르는 금성 같은 행성이나 혜성(꼬리별), 유성(별똥별)에게도 성ㅿ자를 붙여 별이라고 부른다.

별은 소중한 의미나 상징으로 사용되기도 한다. 일주일의 각 날을 이르는 요일 이름도 별에서 따왔으며 미국 성조기를 비롯한 여러 나라의 국기에도 별이 들어 있다. 그뿐만이 아니다. 사람들은 별자리 운세로 성격, 애정, 행운, 불행을 점치기도 한다. 이처럼 인간과 밀접한 관계인 별을 예술가들은 미술작품에 어떻게 표현했을까?

17세기 독일의 화가 아담 엘스하이머Adam Elsheimer, 1578~1610가 그린 밤 풍경화다. 그림의 주제는 성서 『마태복음』에 나오는 '성가족의 이집트로의 피신'에서 가져왔다. 유대의 왕 해롯이 아기 예수의 탄생 소식을 듣고 예수를 죽이려고 하자 성가족인 요셉, 마리아, 아기 예수는 이집트로 도망을 갔다는 이야기다. 그림 가운데 성가족이 보인다. 요셉은 어둠을 밝히는 작은 횃불을 들고 있고 왼쪽의 양치기는 모닥불을 피우고 있다. 별자리와 은하수, 달의 표면까지 화폭에 표현한 최초의 밤 풍경화인 이 작품은 서양미술사에서 중요한 위치를 차지한다.

독일의 미술사가 플로리안 하이네는 그림 속에 묘사된 밤하늘에서 1,200여 개의 별을 찾을 수 있다고 말했다. 엘스하이머는 천문학에 관심이 많았고 망원경으로 밤하늘을 관찰한 경험도 많았던 것 같다. 그 증거로 그림에 사선 구도를 적용하여 왼쪽은 지상, 오른쪽은 밤하늘을 보여주었다. 그림의 절반가량을 하늘에 내어준 의도는 무엇일까?

밤하늘을 수놓은 천체에 대한 경외심을 불러일으키고 한편으로 정확하고 사실적으로 표현하기 위해서였다. 17세기 초에 천체를 이토록 생생하게 표현한 밤 풍경화가 그려졌다는 사실이 놀랍기만 하다.

별밤을 무척이나 좋아했던 반 고흐는 별이 주제인 밤 풍경을 여러 점 남겼다. 그의 밤 풍경화에서는 북쪽 하늘에 일곱 개의 별이 국자 모양을 이루고 있는 별자리, 북두칠성을 발견할 수 있다. 프랑스 남부지방 아를에 있는 론 강의 밤을 그린 이 그림은 크게 3등분으로 나뉜다. 별빛이 반짝이는 밤하늘, 강물에 비치는 노란 가로등불, 다정하게 팔짱을 끼고 산책하는 두 남녀의 모습이다. 신기하게도 그림 속 밤하늘을 보면 별이 깜박거리는 것 같고, 불꽃놀이 모습처럼 별이 허공에서 펑펑 터지는 것같이 느껴지기도 한다. 이런 독특한 별빛 효과는 어떻게 만들어낼 수 있었을까? 그 비밀은 반 고흐가 동생 테오에게 보낸 편지에 담겨 있다.

"테오야, 나는 지금 론 강변에 앉아 있다. 이곳에 앉아 있을 때마다 목 밑까지 출렁이는 별빛의 흐름을 느낀다. 나를 꿈꾸게 만든 것은 저 별빛이었을까? (중략) 나의 심장처럼 퍼덕거리며 계속 빛나는 저 별을 네게 보여주고 싶다. 캔버스에서 별빛 터지는 소리가 들린다."

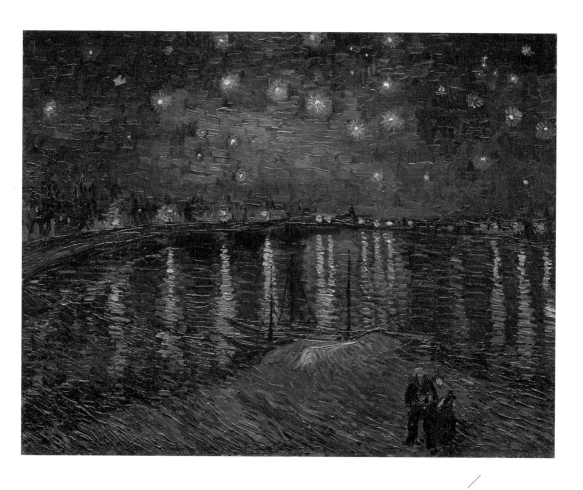

빈센트 반 고흐,
「론 강의 별이 빛나는 밤」,
캔버스에 유채,
72.5×92cm, 1888,
파리 오르세 미술관

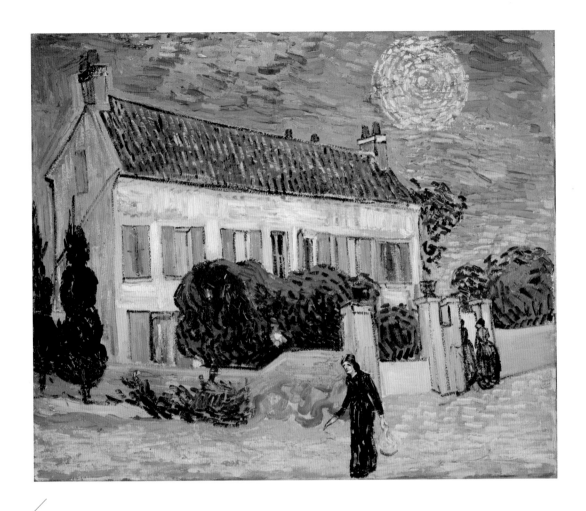

빈센트 반 고흐,
「밤의 하얀집」,
캔버스에 유채,
59×72.5cm, 1890,
상트페테르부르크
예르미타시 국립박물관

반 고흐는 눈에 비친 별빛을 귀로 들을 만큼 공감각이 뛰어난 화가였다. 그러나 시각의 청각화만으로 이 그림은 탄생하지 않았다. 그는 천문 잡지를 즐겨 읽을 만큼 천문학에도 관심이 많았다. 천문학자들은 이 풍경화에 나타난 북두칠성과 그 주변의 별들이 천문학적 지식을 바탕으로 그려진 것이라고 말한다. 그래서 이 그림을 그렸던 계절과 시간, 위치도 알아낼 수 있다고 한다.

미국의 천문학자이자 명화를 추적하는 과학 탐정으로도 유명한 도널드 올슨은 반 고흐의 작품 「밤의 하얀집」을 연구했다. 그리고 그림 속 노란 별은 "금성이며 그림을 그린 날짜는 반 고흐가 죽기 6주 전인 1890년 6월 16일 저녁 8시"라고 밝혀 세간의 주목을 모았다. 반 고흐가 그만큼 정확하고 사실적으로 별자리를 그렸다는 단서다. 이 밤 풍경화가 불후의 걸작이 된 것은 반 고흐의 뛰어난 감성과 관찰력, 천문학적 지식이 아름다운 조화를 이루고 있기 때문이다.

우리나라의 화가 이성자1918~2009는 태양계의 일곱 번째 행성이며, 토성의 바깥쪽을 공전하는 천왕성을 그림에 표현했다. 이성자 화백은 수십 년 동안 우주를 주제로 그림을 그렸다. 그녀는 여성 화가로는 드물게 1951년 파리로 건너가 50여 년 동안 타국에서 외롭게 생활하면서 우주 연작을 그렸다. 먼 나라에서 오직 그림만을 그리며 살아가던 그녀에게 밤하늘의 별과 행성은 힘든 현실을 잊게 하는 위안처였다. 이 그림은 천왕성에서 봄 축제가 열린다고 상상하고 그린 것이다. 천왕성 축제에 초대받은 별과 행성들이 화려한 옷을 입고 춤추고 노래 부르며 축제를 즐기고 있다. 그림의 배경은 우주이며 강렬한 원색의 점들은 우주의 수많은 별과

이성자,
「천왕성의 도시 4월」,
캔버스에 아크릴릭,
150×150cm, 2007

은하수를 나타낸다. 원과 원을 둘로 나눈 반원^{半圓}은 행성들을 표현한 것이다.

왜 행성을 반원으로 표현했을까? 색동 문양으로 반원의 테두리를 장식한 이유는 무엇일까? 반원은 우주를 움직이는 근원적인 힘인 음과 양을 상징한다. 동양사상에서는 만물을 창조하는 생명의 원천을 음과 양으로 보고 있다. 이 둘은 표면적으로는 반대지만 본질적으로는 하나다. 이성자 화가는 우주의 기본 질서와 원리는 음과 양이 서로 짝을 이룬 균형과 조화에 있다고 생각했다. 즉 음양의 화합에 의한 우주의 보편적 진리를 반원으로 표현한 것이다. 한편 색동은 기쁨과 행복, 즐거운 감정을 의미한다. 우리의 전통 풍속에서 명절이나 축하할 만한 기쁜 일이 있을 때 색동옷을 입지 않던가. 이 아름다운 추상화에는 동양사상과 우주적 시각, 인간의 소망이 결합되어 녹아 있다.

14세기 이탈리아의 화가 조토 디 본도네^{Giotto di Bondone, 1266~1337}는 핼리혜성을 작품에 그렸다. 「동방박사의 경배」는 이탈리아 파도바의 스크로베니 예배당 프레스코 벽화에 그려진 성서 이야기 중 하나로 아기 예수의 탄생 장면을 담고 있다. 동방박사들은 베들레헴의 하늘에 떠 있는 별을 보고 아기 예수의 탄생을 알았다. 그들은 말구유 속에 있는 성모자를 찾아와 황금과 유황, 몰약을 예물로 바쳤다.

이 성화는 미술 애호가뿐만 아니라 천문학자에게도 인기가 많다. 마구간 지붕 위 하늘을 가로지르는 핼리혜성을 최초로 그림에 표현했기 때문이다. 조토가 단주기 혜성 중에서 가장 유명하며 75~76년 주기로 태양 궤도를 도는 핼리혜성을 직접 관찰하고 기독교 그림에 사실적으로 표현

1부 관찰이 통찰을 만든다 별

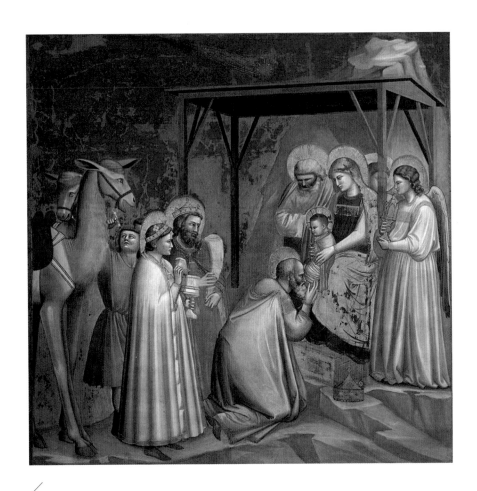

조토 디본도네,
「동방박사의 경배」,
프레스코,
200×185cm,
1304~06, 파도바
스크로베니 예배당

한 것은 역사적으로도 의미가 깊다.

기독교 미술은 글을 읽지 못하는 교회신도에게 성서의 내용을 널리 알리는 일에 목적을 두었다. 다른 화가들은 전통과 형식에 맞추어 성화를 그렸다. 그러나 조토는 미술의 전통을 따르지 않고 대상을 정확하게 관찰하고 이를 그림에 사실적으로 표현했다. 그래서 새로운 미술의 선구자, 르네상스 시대의 문을 연 혁신적인 화가라는 찬사를 받게 된 것이다.

훗날 인류는 핼리혜성을 최초로 관찰하고 성화에 표현한 조토에게 불멸의 영광을 안겨준다. 1986년 핼리혜성이 지구 가까이 다가왔을 때, 유럽 우주국은 핼리혜성의 비밀을 풀기 위해 혜성 탐사선을 보내 조사했다. 그때 핼리혜성의 정체를 밝힌 탐사선 이름이 '조토'였다.

정호승 시인은 "사랑한다는 것은 서로의 마음속에 있는 그 별을 빛나게 해주는 일이다"라고 노래했다. 우리 마음속에도 수많은 별들이 반짝일 수 있도록 우주만큼 광활한 공간을 만들어주면 어떨까?

보이지
않는 것을
보는 방법

바람

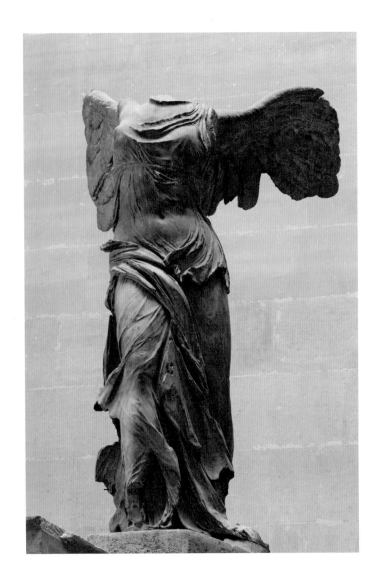

「사모트라케의 니케」,
대리석, 높이 3.28m,
기원전 190년경,
파리 루브르 박물관

무더위에 지친 사람들에게 가장 반가운 자연의 선물은 시원한 바람이다. 바람은 눈에 보이지도 않고 손으로 만질 수도 없지만 느낄 수 있다. 이런 바람을 미술로 표현하기란 무척 어려운 일이다. 그러나 창의적인 예술가는 바람의 흐름, 바람이 불어오는 방향과 세기까지도 미술로 표현하는 능력을 보여주었다. 고대 그리스의 조각가는 바다에서 부는 바람을 조각상에 표현했으며, 르네상스, 인상주의 화가는 캔버스에 바람을 담았다. 게다가 서양의 현대미술 작가는 19세기 동양에 불던 바람을 20세기 버전으로 재창조하기도 했다.

날개 달린 여인의 조각상은 그리스 신화에 나오는 승리의 여신 니케다. 이 조각상은 1863년 그리스 에게 해의 사모트라케 섬에서 발굴되었다. 기원전 2세기경 로도스 섬 사람들이 해전 승리를 기념하고자 만든 것으로 보인다. 안타깝게도 여신상의 머리와 양팔은 잘려나갔지만, 날개와 몸체만으로도 빼어난 아름다움을 지닌 조각상이라는 것을 알 수 있다.

무명의 조각가는 바닷바람을 조각상에 표현하려고 많은 노력을 기울였다. 뒤쪽으로 활짝 펼친 양쪽 날개의 각도, 오른발은 앞으로 내딛고 왼발은 뒤로 뻗은 자세, 여신의 몸을 휘감은 옷 주름의 곡선, 펄럭이는 망토 끝단을 이용해 해풍을 느끼게 해주었다. 상상력을 발휘하면 조각상의 원래 모습을 머릿속에서 그릴 수도 있다. 아마도 니케 여신은 위풍당당한 모습으로 뱃머리에 서서 승전을 알리는 트럼펫을 불고 있었으리라. 거센

바닷바람이 불어오는 쪽을 향해 몸을 앞으로 내밀면서.

르네상스 시대의 이탈리아 화가 산드로 보티첼리Sandro Botticelli, 1445?~ 1510의 그림에서도 해풍이 느껴진다. 이 그림은 그리스 로마 신화에 나온 미의 여신 비너스의 탄생 장면을 그린 것이다. 신화에 의하면 비너스는 파도 거품에서 태어났다고 한다. 여신은 커다란 조가비를 타고 키프로스 섬 해변으로 다가가고 있다. 그림 왼쪽에서 서풍西風의 신 제피로스가 연인을 안고 비너스를 해변으로 보내려고 입으로 한껏 바람을 불고 있다. 오른쪽에서는 계절의 여신 호라이가 비너스를 감쌀 분홍색 망토를 손에 들고 급히 달려가는 중이다. 이 그림은 보기만 해도 시원한 바닷바람이 느껴진다. 어떻게 해풍을 그림에 표현할 수 있었을까?

봄꽃이 수놓인 화려한 분홍색 망토, 제피로스의 몸에 감긴 푸른색 천, 비너스의 금발, 공중에 떠다니는 분홍빛 꽃으로 바람의 방향과 세기를 표현했다. 비너스와 제피로스의 몸동작도 활용했다. 비너스의 왼발은 조가비를 딛고 오른발은 공중에 뜬 상태고 제피로스는 비너스쪽으로 몸을 기울여 바다 위를 날아오른다. 이런 시각적 요소들이 결합되어 화면에서 바닷바람이 느껴지는 것이다.

인상주의 화가 클로드 모네Claude Monet, 1840~1926는 들판에 부는 바람을 캔버스에 옮겼다. 강한 햇살이 내리쬐는 초 여름날, 젊은 여인이 초록색 양산을 쓰고 바람 부는 언덕에 서 있다. 그림 속 여인은 모네의 두 번째 아내 알리스의 딸 쉬잔이다. 이 그림을 보는 순간, 바람이 부는 언덕에 서 있는 듯한 착각이 든다. 부드러운 바람에 풀잎이 스치는 소리가 들리고, 쉬잔의 옷과 스카프가 날리는 것이 느껴진다. 어떻게 바람의 촉감

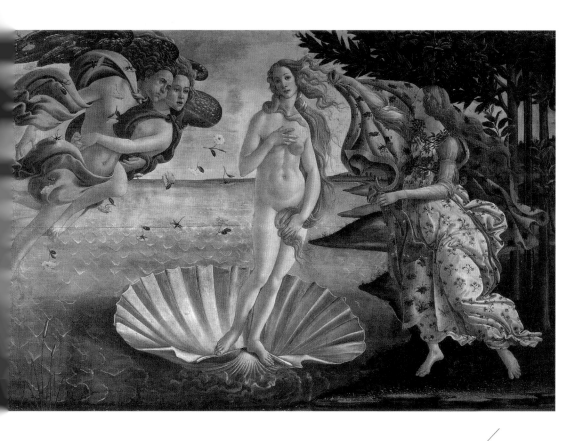

산드로 보티첼리,
「비너스의 탄생」,
캔버스에 템페라,
172.5×278.9cm,
1486년경, 피렌체
우피치 미술관

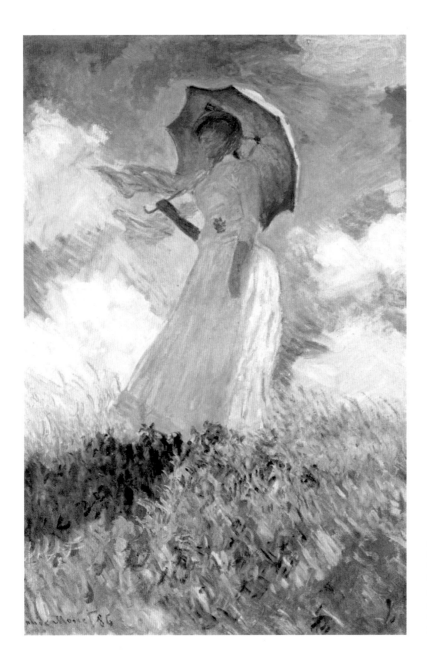

클로드 모네,
「야외 인물 습작:
양산을 쓰고 왼쪽으로
몸을 돌린 여인」,
캔버스에 템페라,
131×88cm, 1886,
파리 오르세 미술관

과 소리까지도 그림에 표현할 수 있었을까?

　　모네 화풍이라고 부르는 독특한 기법을 사용했기 때문이다. 모네는 바람이 부는 날 언덕에 나가 튜브에서 짜낸 선명한 물감을 팔레트에 섞지 않고 붓에 묻혀 재빠르게 색칠했다. 화가는 쉬잔의 모습과 자연 풍경을 사진처럼 정확하게 그리는 것에 관심을 두지 않았다. 실제와 똑같이 그리는 것보다 초 여름날의 밝은 햇빛과 부드러운 바람결을 묘사하는 것이 더 중요했다. 이 그림도 인물과 풍경을 자세히 그리지 않고 스케치풍의 기법으로 신속하게 표현했다. 그 덕분에 우리는 쉬잔이 되어 등 뒤로 햇빛과 미풍을 받으며 언덕에 선 것 같은 생생한 현장감을 느끼게 되는 것이다.

　　한편 캐나다의 사진작가 제프 월Jeff Wall, 1946~ 은 돌풍을 작품에 담았다. 작품 속에서 '휘이이익 획' 소리가 들릴 정도로 세찬 바람이 불고 있다. 돌풍은 왼쪽에서 오른쪽으로 불고 있다. 휘청거리는 나무와 네 남자의 동작이 바람의 세기를 말해준다. 남자들은 모자가 바람에 날아가지 않도록 붙잡거나 서류철에서 문서가 공중으로 흩어지는 광경을 넋을 잃고 바라보기도 한다. 오른쪽 몸을 구부린 남자의 얼굴에 돌풍에 실려 온 종이 한 장이 착 달라붙었다. 이것은 실제 장면을 촬영한 게 아니라 연출 사진이다.

　　제프 월은 영화감독이나 드라마PD처럼 사진을 연출하는 작가로 유명하다. 이 작품을 제작할 때도 미리 촬영 장소를 정하고, 배우들에게 대본을 주어 어떤 장면을 찍을 것인지 설명하고 연기하게 했다. 그리고 촬영한 여러 장면의 사진을 컴퓨터를 이용, 포토샵으로 합성해 극적인 순간을 창조했다. 그는 지금은 널리 쓰이는 디지털 합성을 일찍이 시도한 예술가 중 한 사람이다. 제프 월이 연출 사진을 찍은 데에도 이유가 있다.

제프 월,「돌풍
(호쿠사이를 따라서)」,
라이트박스에
슬라이드 필름,
229×377cm, 1993

가쓰시카 호쿠사이,
「에지리의 돌풍에
붙들린 여행객들」
(『후가쿠富嶽 36경』
가운데 35번째 그림에서),
우키요에, 1832년경

사진과 그림, 영화의 경계선을 넘나드는 융합형 예술가가 되고 싶었기 때문이다.

제프 월의 「돌풍」은 19세기 일본을 대표하는 화가 가쓰시카 호쿠사이葛飾北斎, 1760~1849의 판화에 나오는 돌풍 장면에서 영감을 받은 것이다. 장소와 사람들은 다르지만 돌풍이 부는 방향과 세기, 상황은 거의 같지 않은가? 1832년경 일본에서 불었던 돌풍을 20세기 서양 버전으로 새롭게 연출한 제프 월의 작품은 영화 같은 사진, 그림 같은 사진의 시대를 여는 데 커다란 기여를 했다.

스마트 시대를 연 애플 창업자 스티브 잡스는 "혁신은 천 번이나 '아니오'라고 말하는 것에서 비롯된다"라고 말했다. 미술의 혁신 역시 불가능하다고 생각하는 것을 가능하게 만드는 과정에서 이루어진다. 바람을 표현한 예술작품이 태어나게 된 것도 미술은 바람을 그릴 수 없다는 고정관념에 대해 예술가들이 "아니오"라고 답했기 때문이다.

하늘의 표정
혹은
떠 있는 명상

야코프 판 라위스달,
「황폐한 성과 교회가
있는 광대한 풍경」,
캔버스에 유채,
109×146cm, 1665~72,
런던 내셔널 갤러리

하늘에 떠다니는 구름을 보면 대자연이 위대한 예술가라는 생각이 든다. 동시에 자연이 빚어낸 예술작품인 구름은 예술가의 창작혼을 일깨워주는 대상이다. 독일의 시인 헤르만 헤세는 「흰 구름」에서 구름을 이렇게 노래했다.

오, 보아라/ 잊어버린 아름다운 노래 고요한 가락처럼/ 다시금 푸른 하늘 떠도는 저 흰 구름을/ (중략) 태양과 바다와 바람 더불어 나/ 떠도는 저 구름 사랑하노니/ 고향 잃은 자에게 그것은/ 누나이고 천사이기에

그런가 하면 수시로 모양을 바꾸는 구름은 시대를 초월하여 예술가의 상상력을 자극하는 소재가 되기도 한다.

17세기 네덜란드의 위대한 풍경 화가로 평가받는 야코프 판 라위스달Jacob van Ruysdael, 1628~82에게 구름은 창작의 영감을 자극하는 원천이었다. 「황폐한 성과 교회가 있는 광대한 풍경」은 네덜란드의 전형적인 시골 풍경을 그린 것이다. 그런데 풍경화의 구도가 매우 독특하다. 한눈에 하늘이 들어오는 파격적인 구도다. 화면의 3분의 2 정도를 하늘이 차지하고 있다. 드넓은 하늘에 비해 교회와 성, 두 명의 양치기, 나무는 상대적으로 작게 그려졌다. 구름을 표현한 기법도 눈길을 끈다. 무거운 구름이 이동하면서 합쳐지는 장면을 사실적이면서 드라마틱하게 묘사했다. 그런 이유로 그의 풍경화는 운경雲景, cloud scape 이라고도 불린다.

라위스달은 왜 인간 세상은 작게, 하늘은 웅장하고도 극적인 분위기

가 느껴지도록 그랬을까? 미술사학자들에 따르면 그 이유는 조형적 측면, 환경적 요인, 기독교적 신앙심으로 요약된다. 먼저 조형적 측면을 고려할 때 하늘은 화면에 균형감을 주고 공간을 더욱 확장하는 역할을 한다. 또한 환경적으로 네덜란드는 국토의 대부분이 낮은 평지로 이루어져 있다. 산이 하늘을 가리지 않기 때문에 하늘이 훨씬 크고 넓게 보인다. 끝으로 창조주에 대한 찬미다. 크고 웅장한 하늘은 신의 권능을 상징한다. 인간은 거대한 하늘을 보며 우주를 다스리는 신을 숭배한다. 이런 요소들이 결합되어 구름이 주인공인 풍경화가 탄생한 것이다.

구름은 영국의 낭만주의 화가로 불리는 존 컨스터블John Constable, 1776~1837에게도 많은 영감을 주었다. 컨스터블은 하늘을 열심히 관찰했고 그 결과 '풍경화의 교과서'로 불리는「건초수레」가 탄생했다. 그림의 배경은 영국 남부의 스타우어 강둑이며 화가의 고향이기도 하다. 그림 속 아담한 집에는 윌리 롯이라는 농부가 살았다고 한다.

컨스터블은 한가롭고 평화로운 농촌 풍경을 실감 나게 캔버스에 재현했다. 농부 가족은 개울물에 낚싯줄을 던지고, 개는 낚시하는 주인을 바라보고, 건초수레를 끄는 말은 개울에서 편안히 쉬고 있으니 말이다. 이 장면은 화가의 상상으로 그려낸 것이 아니라 눈으로 직접 관찰하고 그린 것이다. 당시 농부들은 무더위에 지친 말들을 쉬게 하려고 개울에 잠시 마차를 세워두곤 했다. 또 그림 속 하늘도 실제로 관찰하고 그린 것이다. 심지어 구름의 이름도 알아맞힐 수 있을 정도로 정확하게 표현했다. 기상청 관측정책과 허복행 과장은 그림 속 구름이 고적운과 충적운이 섞인 합성구름이라고 말했다. 이 구름은 자외선이 강한 여름날 스타우어 강둑에서 발생

존 컨스터블,
「건초수레」,
캔버스에 유채,
130×185cm, 1821,
런던 내셔널 갤러리

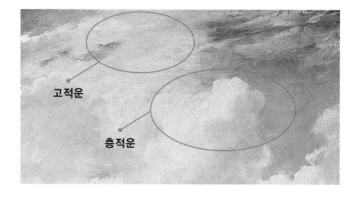

고적운

층적운

한 수증기에 의해 생겨난다고 한다. 컨스터블은 왜 과학자처럼 구름을 연구하고 그림을 사실적으로 표현했을까?

루크 하워드
초상화

컨스터블이 구름에 관심을 갖도록 한 주인공은 바로 현대기상학의 문을 연 루크 하워드Luke Howard, 1772~1864다. 하워드는 기상학의 역사를 바꾼 과학자로 유명하지만 뜻밖에도 그의 본래 직업은 약제사였다. 그는 아버지의 뜻에 따라 약제사의 길을 걷게 되었지만 자신의 전문 분야보다 날씨에 더 관심이 많았다. 열 살 때부터 하루에 두 번, 날씨의 변화를 관찰해 그림일기를 썼을 정도다. 어릴 적에 시작된 날씨 일기는 평생 계속되었다. 하워드는 구름을 무척 좋아해 일기에 기록하

루크 하워드, 「구름의 변종에 대해서」, 종이에 연필

고 싶었다. 그러나 잠시도 멈추지 않고 모양을 바꾸는 구름을 글로 적기란 불가능한 일이었다. 그는 해결책을 찾아냈다. 변화무쌍한 구름 모양을 연필로 그린 것이다.

단순히 구름 모양을 그리는 것에 그치지 않고 이름을 지어줄 방법도 연구했다. 날마다 하늘을 관찰한 덕분에 아이디어를 얻을 수 있었다. 구름의 생김새는 언뜻 복잡해 보이지만 몇 가지 기본적인 유형으로 분류될 수

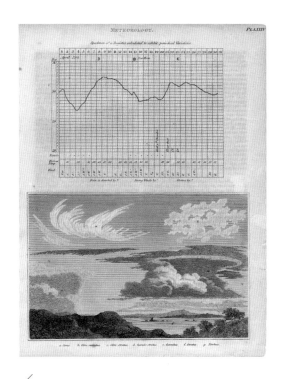

루크 하워드, 「구름 스케치(권운, 적운, 층운)」, 종이에 연필, 1803

있다는 것을 발견했다. 마침내 1802년 서른 살의 약제사 하워드는 영국 런던의 한 강연회에서 일곱 가지 구름 분류 방식을 공개했다. 하워드가 권운, 층운, 적운 등의 이름을 지어주기 전까지 구름을 분류하는 것은 물론 이름을 짓는다는 일은 상상조차 하지 못했다. 최초의 구름 작명가인 하워드는 1818년 발행된 『런던의 기후』 창간호에서 역사적인 의미를 이렇게 밝혔다.

"내가 라틴어로 지은 구름 이름은 기억하기 쉽다. 각각의 의미는 정의를 통해 신중하게 가다듬었다. 일단 이 이름을 인식한 관찰자가 구름을 관찰하는 경험을 쌓는다면 구름이 어떤 모습이나 색상, 어느 위치에 있더라도 정확한 이름으로 부를 수 있을 것이다."

하워드의 구름 분류법은 후세의 과학자들에 의해 보완되어 현재 세계기상기구WMO에서 그의 구름 분류법을 공식적으로 사용하고 있다. 또 그가 붙여준 구름 이름 중 다섯 가지도 그대로 사용 중이다. 변신의 제왕인 구름에게 이름을 지어준 하워드의 '구름 분류법'은 세상에 발표된 순간

1부 관찰이 통찰을 만든다 구름

존 컨스터블,
「구름 권운 연구」,
종이에 유채,
11.4×17.8cm, 1822년경,
런던 빅토리아 &
알버트 미술관

부터 과학계의 관심을 모았고 사회 전반에도 커다란 영향을 끼쳤다. 독일의 대문호 괴테가 「구름—1820년」이라는 제목의 시를 발표할 정도였다.

존 컨스터블 역시 커다란 감동을 받았다. 하워드에게 자극받은 컨스터블은 구름을 사랑하게 되었고, 「구름 연구」라는 연작도 시작하게 되었다. 기상학자도 아닌 화가가 구름 그림을 무려 100점이 넘게 그렸으니 놀라운 일이 아닐 수 없다. 그뿐만이 아니다. 하워드를 본받아 구름 모양과 색깔, 움직임을 기록한 날씨 일기도 썼다.

> 햄스테드 1821년 9월 11일 아침 10~11시, 따뜻한 대지 위에 하늘에는 은회색 구름, 약한 남서풍, 온종일 맑음, 그러나 한 때 비, 밤에는 순풍.

또한 친구에게 "자네에게 흐린 날은 오지 않을 걸세, 내가 바로 구름을 부리는 사람이니까"라는 농담조의 편지를 보내기도 했다. 후세인들은 구름을 사랑한 화가 컨스터블에게 '기상학에 대한 관심을 그림에 담은 최초의 화가'라는 찬사를 보내고 있다.

한국에도 구름 화가가 있다. 화가 강운1966~ 이다. 그는 구름을 사랑할 수밖에 없는 운명을 타고났다. 이름마저 운雲이다. 「공기와 꿈」 시리즈는 언뜻 보면 구름을 사진처럼 사실적으로 그린 것 같지만 구름 화가라는 이름에 걸맞는 특유의 재료와 기법이 녹아 있다. 하늘과 구름은 일정한 형태가 없기 때문에 그림으로 표현하는 일은 결코 쉽지 않다. 게다가 공기의 흐름, 바람결, 자연의 에너지를 생생하게 재현해야 하는 어려움도 따른다.

강운은 오랜 연구 끝에 구름 화풍을 개발했다. 먼저 자연에서 채취한

강운, 「공기와 꿈」,
캔버스에 염색한지 위에 한지,
80.3×116.7cm, 2013

강운, 「공기와 꿈」,
캔버스에 염색한지 위에 한지,
227.3×182cm, 2013

천연염료로 물들인 한지를 캔버스에 붙여 하늘 배경을 만든다. 다음은 배경 위에 마름모 형태의 한지를 조각조각 붙여 나간다. 부조와 같은 효과로 공기의 흐름을 표현하기 위해서다. 부조는 평면상에서 요철 기복을 가한 조형 표현 기법을 말한다.

그는 한지의 특성을 살리기 위해 6개월간 한지공장에서 파묻혀 지냈다고 한다. 구름의 움직임을 표현하기 위해 중국의 수인목판화 기법을 응용했다. 수인목판화는 중국의 독특한 목판화 기법 중 하나로, 목판에 형상을 새긴 뒤 수분水粉이나 수채 등의 수성물감을 칠한 후 화선지를 대고 탁인拓印하는 방식이다. 물과 색채, 먹의 조화에 의해 매우 부드럽고 정교하며 다양한 색채 표현까지 가능하다. 마지막 순서는 유화물감으로 다양한 구름 모양을 그려나가는 것이다. 오랫동안 구름을 그린 의도가 무엇인지 물었을 때 강운 작가는 이렇게 대답했다.

"매일 보는 하늘이지만 똑같은 하늘은 없다. 구름을 그리다 보면 '오늘보다 더 나은 내일은 없다'라는 생각을 하게 된다. 지금의 나 자신에게 솔직해지고 충실해지는 것이 가장 좋다는 깨달음을 얻게 된다."

즉 그에게 구름 그림은 그림으로 하는 명상과 성찰이다.

구름이 등장하는 작품들은 보통 사람에게 하늘의 표정을 읽을 수 있는 눈을 뜨게 해준다. 구름 모양을 관찰하면 날씨의 변화를 예측할 수 있는 기상학적 지식도 갖게 된다. 어떻게 하면 예술가처럼 하늘과 친하게 지낼 수 있을까? 비결은 지금부터라도 날씨 일기를 쓰는 것이다.

구 름 속 의
자 객

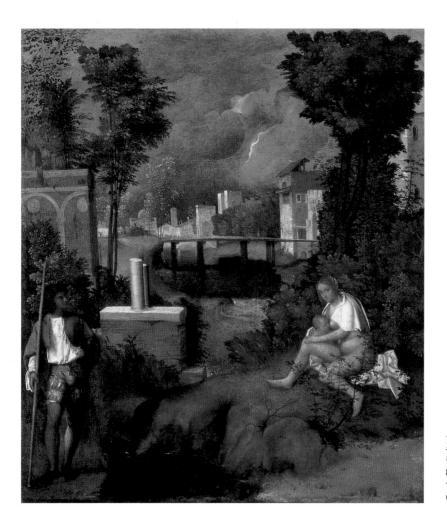

조르조네, 「뇌우」,
캔버스에 유채,
83×73cm,
1508년경, 베네치아
아카데미아 미술관

여름에는 돌풍과 함께 천둥 번개를 동반한 소나기가 오는 날이 많다. 먹구름 사이로 번개의 섬광이 비치고 뒤이어 천둥소리가 들리면 사람들은 본능적으로 두려움에 떨게 된다. '구름 속의 자객'으로 불리는 낙뢰(벼락) 피해가 자주 발생하기 때문이다. 그래서 동서양 문화에서 번개, 천둥, 벼락은 신의 권능을 상징한다. 예를 들면 그리스 로마 신화에 나오는 신들의 제왕 제우스는 번개와 벼락을 무기로 사용해 권력의 왕좌에 올랐다.

인간이 감당할 수 없는 대자연의 위력을 미술로 표현한 예술가들이 있다. 16세기 이탈리아의 화가 조르조네Giorgione, 1478~1510는 미술사에서 처음으로 번개를 그린 예술가로 유명하다. 저 멀리 도시를 뒤덮은 먹구름 사이로 번개가 치고 있지만 금방 빗줄기가 쏟아질 것 같지는 않다. 하늘은 아직 어두워지지 않았고 구름에 초록과 파란 빛이 감돌고 있으니까.

　　그림 오른쪽의 아기 엄마는 숲속에 흰 천을 깔고 앉아 아기에게 젖을 먹이고, 왼쪽에는 지팡이를 든 남자가 서 있다. '남자와 여자는 왜 숲속에 있을까?' '둘은 어떤 관계일까?' 이런 궁금증이 든다. 의문을 풀기 위해 미술평론가들이 다양한 주장을 펼쳤으나 지금껏 마땅한 답을 얻지 못했다. 그래서 이 작품은 신비의 그림으로 불린다. 그림에 얽힌 수수께끼는 풀지 못했지만, 조르조네가 인물보다 날씨에 더 관심이 많았다는 사실만은 알 수 있다. 화폭의 거의 절반 정도를 하늘에 할애했으며 구름 속 번개도 표

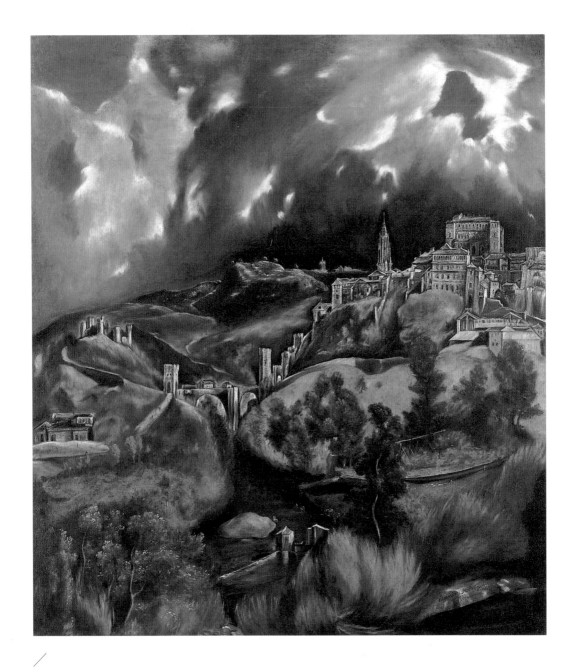

엘 그레코, 「톨레도 풍경」,
캔버스에 유채,
121.3×108.6cm,
1596~1600,
뉴욕 메트로폴리탄 박물관

현했으니까.

과학기술이 발전하지 않았던 당시에는 날씨를 주제로 한 풍경화가 그려지지 않았다. 성서나 그리스 로마 신화를 다룬 그림에 하늘의 구름을 표현하는 경우가 있었지만 단지 배경을 장식하기 위한 의도로 그려졌을 뿐이다. 그런 시절에 조르조네는 날씨, 그것도 번개를 풍경화에 표현했다. 그래서 폭풍우가 몰려오기 직전 날씨의 변화를 최초로 그린 걸작이라는 찬사를 받는 것이다.

그리스 출신의 스페인 화가 엘 그레코El Greco, 1541~1614도 폭우가 쏟아지기 직전의 대기 현상을 풍경화에 담았다. 하늘의 먹구름 사이로 번개의 섬광이 번쩍거린다. 잿빛 어둠에 휩싸인 도시는 스페인의 톨레도다. 톨레도는 중세의 문화유산이 잘 보존된 세계적인 관광 명소다. 톨레도의 아름다운 풍경에 매료된 엘 그레코는 세상을 떠날 때까지 40년 동안 이곳에 살며 많은 종교화를 남겼다. 이 그림은 기독교 미술의 거장 엘 그레코가 그린 단 한 점의 풍경화로 미술사적 가치가 매우 높다. 그는 왜 날씨가 주제인 풍경화를 그렸을까?

어떤 미술사학자들은 이 그림이 단순한 도시 풍경화가 아니라 풍경화 형식을 빌려 신의 권세와 능력, 가르침을 전달한다고 주장한다. 당시에는 폭풍우나 번개가 신이 인간에게 보내는 경고라고 믿었다. 한편으로 폭풍우, 번개 등 날씨도 그릴 수 있는 위대한 화가라는 점을 보여주기 위한 것이라는 주장도 있다. 날씨와 관련된 그림을 찾아보기 어려운 시대에 번개를 표현한 풍경화를 그렸기 때문에 다양한 해석이 가능해진 것이다.

인간에게 두려움을 안겨주는 천둥 번개는 프랑스의 화가 앙리 루소

Henri Rousseau, 1844~1910의 풍경화에서도 만날 수 있다. 작품의 배경은 열대 밀림이다. 열대 숲속에 갑자기 번개의 섬광이 번쩍이더니 거센 빗줄기가 쏟아진다. 밀림의 왕인 호랑이가 겁에 질려 두 눈을 크게 뜨고 황급히 피할 곳을 찾는다. 열대 밀림에 천둥 번개를 동반한 폭우가 쏟아지는 장면을 표현한 이 그림은 실제 풍경이 아니라 예술가적 상상력을 발휘한 작품이다.

루소는 세상을 떠날 때까지 프랑스를 단 한 번도 떠난 적이 없었다. 열대림에 한 번도 가본 적 없는 루소가 호랑이와 열대 숲속을 실감 나게 그릴 수 있었던 비결은 파리의 자연사 박물관, 식물원, 동물원을 자주 방문해 관찰한 덕분이다. 잡지, 신문, 사진집도 참고했다. 뛰어난 관찰력과 책에서 얻은 정보에 상상력을 더해 실제보다 더 실제 같은 열대림의 풍경을 만들어낸 것이다. 이 그림에는 재미있는 일화가 전해진다. 루소는 자신의 상상 속 열대림에 가정집 화분에 심은 식물들을 확대해 그려 넣었다고 한다. 영국의 미술사학자 윌리엄 본은 그림 맨 앞에 보이는 식물은 산세베리아, 오른쪽 아래는 고무나무라고 말했다. 그림 속 풍경은 상상의 산물이지만 루소가 실제로 체험한 게 한 가지 있다. 바로 돌풍과 천둥 번개를 동반한 폭우다.

미국의 작가 월터 드 마리아Walter De Maria, 1935~2013는 관객이 야외에서 번개를 직접 체험할 수 있는 설치작품을 만들었다. 작가는 번개가 자주 발생하는 미국 뉴멕시코의 외딴 들판에 약 630센티미터 높이의 금속 막대 400개를 일정한 간격으로 세웠다. 금속 막대는 번개를 끌어당기는 피뢰침 역할을 했다. 이 작품은 번개가 치는 날, 번개에서 발생한 전류가

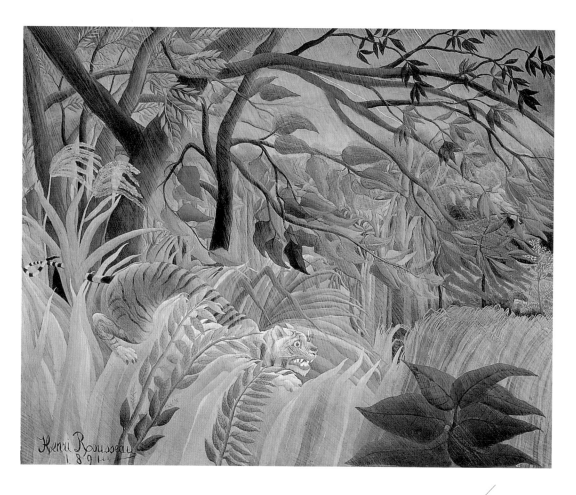

앙리 루소,
「열대 폭풍우 속의
호랑이(깜짝이야!)」,
캔버스에 유채,
130×162cm, 1891,
런던 내셔널 갤러리

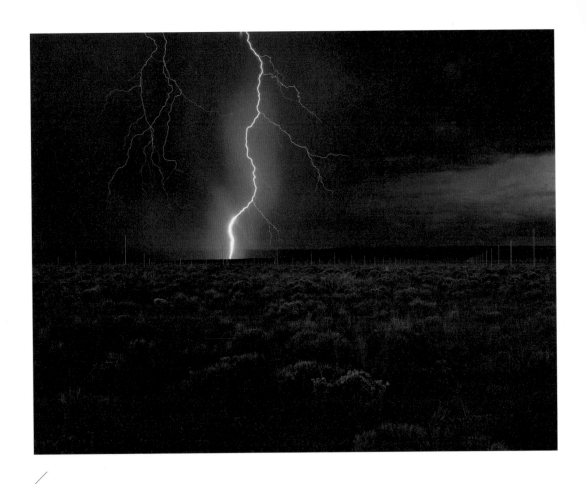

월터 드 마리아,
「번개 치는 들판」,
대지미술, 1977

금속 막대로 빨려 들어가는 극적인 순간을 촬영한 것이다. 전시장을 벗어나 황량한 들판에서 번개를 체험하게 한 것은 대자연의 위대함과 숭고함, 우주의 신비를 느끼게 하기 위해서다. 사람들은 문명의 손길이 닿지 않은 들판에서 거대한 우주 현상을 경험하고 인간이 얼마나 작은 존재인지 깨닫는 시간을 갖게 된다.

영국의 사회비평가이자 미술평론가인 존 러스킨은 인생을 날씨에 비유한 명언을 남겼다. '햇빛은 포근하고 비는 상쾌하고, 바람은 시원하며 눈은 기분을 들뜨게 만든다. 서로 다른 종류의 날씨만 있을 뿐이다'. 매사를 '좋고 나쁨'으로 편가르기보다는 차이나 다름으로 받아들이라는 뜻이다.

미술작품을 창조하는 것은
세계를 창조하는 것과 같다.
미술가는 자연의 악기이며,
피아노를 연주하는 손이다.

– 바실리 칸딘스키

2부

／

세 상 은
온 통
무 언 가 의
은 유

나는
고양이로소이다

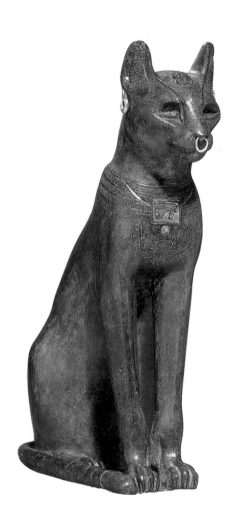

개와 더불어 대표적인 반려동물인 고양이는 주인에게 충성심이 강한 개와는 다른 특성이 있다. 길들지 않은 야성을 간직하고 있는 데다 제멋대로 행동하고 혼자 있기를 좋아한다. 인간의 보호를 받으면서도 자유롭고 독립적인 존재라는 양면성은 고양이만이 가진 거부할 수 없는 매력이다.

인류 역사상 고양이를 가장 아끼고 사랑했던 민족이 있었으니 바로 고대 이집트인이다. 고대 이집트에서는 고양이를 신처럼 숭배했다. 고양이가 죽으면 인간처럼 장례를 지냈고 미라도 만들어주었다. 심지어 고양이의 모습을 그림이나 조각상에 담아 기념하기도 했다.

청동으로 만든 고양이는 한눈에 보아도 고귀한 존재로 보인다. 마치 왕족이나 귀족처럼 황금 귀걸이와 코걸이, 은 목걸이를 하고 있다. 값비싼 금과 은으로 몸을 장식한 이 고양이는 평범한 고양이가 아니라 바스트Bast라고 불리는 신성한 고양이다. 고대 이집트인은 자연의 힘을 상징하는 여러 신들을 믿었는데, 그중 바스트는 풍요와 다산, 모성애를 상징하는 여신이었다.

하고많은 동물 중에서 고양이를 여신으로 숭배한 까닭은 무엇일까? 건강한 암고양이는 1년에 두세 번 정도 임신하고 한 번에 3~6마리의 새끼를 낳는다고 한다. 번식력이 매우 왕성한 동물이라는 특성이 번영과 풍요, 행복을 상징하는 고양이 여신이 탄생하는 데 많은 영향을 끼쳤다.

고양이는 한 해 동안 수확한 소중한 농작물을 쥐로부터 지켜주는 역

할도 했다. 당시 이집트 국가경제에서 농업은 가장 큰 비중을 차지했다. 흔히 '나일 강의 선물'이라고 부르는, 강의 범람으로 형성된 비옥한 땅에서 수확한 농작물을 쥐가 훔쳐 먹는 바람에 농가에서는 골치를 앓았다. 쥐가 들끓어 농민들의 피해가 커지자 국가적으로 쥐 사냥꾼인 고양이를 많이 길러 이런 문제를 해결했다. 고양이 청동상은 고대 이집트에서 고양이는 종교의 대상이자 현실적으로도 필요한 존재였다는 사실을 알려준다.

고대의 고양이는 신성한 존재로 숭배의 대상이었지만 중세에는 악마적인 특성을 가진 동물로 여겨지기도 했다. 심지어 이교도와 마녀의 상징으로 마녀재판을 받은 피해 여성들이 화형이나 교수형을 당할 때 고양이가 함께 학살당했다고 전해진다. 왜 고양이는 악을 상징하게 되었을까?

고양이의 눈은 빛의 밝기에 따라 형태가 달라지고 어둠 속에서 유난히 번쩍거려, 보고 있으면 섬뜩한 느낌이 든다. 개처럼 주인을 섬기기보다는 반항하거나 몰래 사라지기도 한다. 어둠 속에서 소리 내지 않고 먹잇감을 사냥하는 습관도 가졌다. 학자들은 야성을 간직한 데다 외톨이이며 교활하고 야행성인 고양이의 특성이 악마적인 요소와 연결되었다고 설명한다. 이런 고양이에 대한 부정적인 감정은 스위스 출신의 프랑스 화가 테오필 알렉상드르 슈타인렌Theophile Alexandre Steinlen, 1859~1923의 작품에서도 나타난다.

검은 고양이의 모습이 담긴 이 그림은 파리 몽마르트르 언덕에 있는 고양이라는 이름의 카바레를 홍보하는 포스터다. 카바레의 어원은 '포도주 창고' 또는 '선술집'을 뜻하는 프랑스어에서 유래했다. 19세기 말 프랑스에서 선보인 카바레는 오늘날과 달리 도시민을 위한 문화예술 사랑방

테오필 알렉상드르
슈타인렌,
「검은 고양이
카바레 재개장을
알리는 포스터」,
다색석판화,
62×40cm, 1896,
암스테르담
반 고흐 미술관

역할을 했다. 당시 카바레에서는 예술가들이 모여 대화를 나누고, 시 낭송, 음악 연주, 공연이 자주 열렸다.

'카바레 고양이'는 도시민에게 인기가 무척 많은 장소였다. 고양이라는 이름은 추리소설의 창시자로 알려진 에드거 앨런 포의 소설「검은 고양이」에서 따온 것이다. 소설에 나오는 검은 고양이는 불길함과 공포를 자아내는 존재다. 검은 고양이는 인간의 내면에 감춰진 악마성과 광기를 상징한다. 슈타인렌의 그림은 19세기 예술가들도 검은 고양이가 인간에게 불행을 가져오는 존재라고 생각했다는 것을 알려주고 있다.

고양이의 유연한 몸과 높이 뛰어오르거나 기어가는 능력, 먹잇감을 덮칠 때 나타나는 다양한 동작은 예술가들의 창작혼을 자극했다. 고양이의 생태적 특성에 매혹당한 대표적인 화가는 조선 최고의 동물 화가 중 한 사람으로 꼽히는 변상벽卞相璧, 1730~?이다.「묘작도」에는 고양이 두 마리가 등장한다. 한 마리는 민첩한 동작으로 나무를 타고 오르다가 잠깐 멈춘 채 나무 아래에서 위를 올려다보는 고양이와 눈을 맞추고 있다. 이 두 마리 고양이는 나뭇가지에 앉아 있는 참새 여섯 마리를 잡기 위한 묘책을 눈빛으로 주고받는 것 같다. 이 그림은 고양이의 해부학적 특성을 잘 나타낸다. 나무에 올라간 고양이의 구부러진 등과 긴장된 순간에 꼬리를 흔드는 습관, 신비롭게 빛나는 고양이의 눈 등 신체 구조와 심리 상태까지도 정확하게 관찰하고 표현했다. 고양이에 관한 책을 여러 권 펴낸 프랑스 작가 로베르 드 라로슈는 고양이의 신체적 특성을 이렇게 말한다.

"고양이 척추는 매우 유연해 등을 둥글게 구부리거나 몸을 반대 방향으로

변상벽, 「묘작도」,
비단에 수묵담채,
93.7×42.9㎝,
18세기경,
국립중앙박물관

돌릴 수도 있다. 목뼈와 등뼈는 머리를 최대한 자유롭게 움직일 수 있도록 되어 있다. 고양이는 자기 키의 다섯 배나 되는 높이도 네 발을 동시에 사용해 뛰어오르거나 나무나 말뚝에 기어오를 수 있다. 안쪽으로 휜 발톱이 오르기에는 편리하지만 내려오는 데는 도움이 되지 않는다. 그래서 나무에 높이 올라간 고양이는 무리하게 뛰어내리지 않고 기다린다."

그의 설명을 듣고 이 그림을 감상하면 옛 사람들이 변상벽에게 '변고양이'라는 별명을 붙여준 것을 이해하게 된다. 그는 고양이의 모습을 사실적으로 그린 것을 뛰어넘어 고양이 특유의 행동과 심리를 세심히 묘사했으니 말이다.

18세기 프랑스의 위대한 정물 화가로 평가받는 샤르댕Jean-Baptiste-Siméon Chardin, 1699~1779도 고양이의 신체적 특성을 그림에 실감 나게 표현했다. 탁자 위에 놓인 굴 껍데기를 밟고 서 있는 고양이를 보라. 등을 활처럼 둥글게 구부리고 털을 빳빳이 세웠다. 또 눈을 크게 뜨고 입은 좌우로 벌려 이빨을 드러내고 있다. 고양이가 자신의 몸을 실제보다 더 크게 보이도록 행동하거나 으르렁거리는 것은 상대방을 위협하려는 태도다.

고양이가 공격적인 행동을 취하는 것은 주방 탁자 위에 놓인 생선 때문이다. 이 생선은 음식을 만드는 데 사용할 식재료. 탁자 위에는 요리하는 데 필요한 식칼, 국자, 파, 양념 그릇이 놓여 있다. 물고기의 맑은 눈, 투명한 비늘과 지느러미, 아가미는 너무 싱싱해서 죽은 것이 아니라 살아 있는 것처럼 느껴진다. 샤르댕은 그림 속 생선의 신선도를 강조하고 요리를 준비하는 주방 분위기를 생생하게 표현하기 위한 장치로 고양이

장바티스트 시메옹
샤르댕, 「가오리」,
캔버스에 유채,
114×146cm, 1728,
파리 루브르 박물관

가 위협적인 행동을 하는 장면을 연출한 것이다.

　동물학자들에 따르면 고양이는 초음파를 보내거나 포착할 수 있는 능력을 가졌다고 한다. 또 인간이 받아들인 유일한 반야생의 맹수라고도 한다. 인간이 가장 친근하면서도 길들일 수 없는 존재인 고양이에게 묘한 매력을 느끼는 이유다.

가 까 워 서
서 로
닮 은

윌리엄 호거스,
「화가와 그의 퍼그, 자화상」,
캔버스에 유채,
90×69.9cm, 1745,
런던 테이트 모던 갤러리

인간에게 가장 친근한 동물을 꼽으라면 단연 개를 빼놓을 수 없다. 개는 반려동물로 오랫동안 용기와 충성심, 사냥, 마음에 위안을 주는 존재로 우리 곁에 있어주었다. 스위스 심리학자인 피에르 슐츠는 '개가 사람에게 제공해주는 정신적 서비스의 장점은, 주인에게 날마다 긍정적인 감정을 수없이 많이 느끼게 해주는 것이다'라고 말했다. 동물학자에 따르면 그럴만한 근거가 있다. 개와 함께 시간을 보내면 뇌에서 일명 '사랑의 호르몬'이라고 불리는 옥시토신이 분비되기 때문이다.

18세기 영국의 화가 윌리엄 호거스William Hogarth, 1697~1764의 그림을 보면 인간과 개가 얼마나 가까운 사이인지 실감하게 된다. 언뜻 보아도 흥미로운 구성의 이 그림은 호거스의 유명한 자화상으로 그림 속에 또 하나의 그림이 있는 이중 구조다. 그림 속 타원형 캔버스에 그려진 남자는 호거스이며, 그 앞에 혀를 내밀고 앉아 있는 개는 화가의 반려견 트럼프다. 호거스는 주인에게 헌신하는 퍼그 종의 개를 좋아해 여러 마리를 길렀다고 한다. 그런데 호거스와 트럼프의 얼굴을 자세히 살펴보자. 어쩐지 주인과 개가 많이 닮지 않았는가?

당대 영국 최고의 풍자 화가로 명성을 떨쳤던 호거스는 자신과 반려견이 잠시도 떨어질 수 없는 관계라는 것을 이중 구조라는 기발한 방식으로 보여주고 있다. 그러나 개를 화가의 자화상에 함께 그린 것에 대해 당시에는 곱지 않은 시선으로 보는 사람들도 있었다. 한 비평가가 그 점을

꼬집어 비난하자, 호거스는 트럼프가 그 비평가의 책에 오줌을 누는 모습을 그린 그림으로 복수했다는 일화도 전해진다.

자화상 아래 쌓아놓은 책 세 권이 호기심을 자극한다. 이 책들의 저자는 영국이 자랑하는 문호 윌리엄 셰익스피어, 존 밀턴, 조나단 스위프트다. 왜 유명한 문학가의 책들 위에 자화상을 올려놓은 걸까? 자신도 이들 못지않은 위대한 화가라는 점을 강조하기 위해서다. 재치 있는 표현이 돋보인다.

그림 왼쪽 팔레트에 그려진 S자형 곡선과 '아름다움과 우아함의 선'이라고 적힌 글자도 궁금증을 불러일으킨다. 호거스는 곡선을 무척 좋아했다. 그가 즐겨 그린 S자 형태를 '호거스 라인'이라고도 불릴 정도다. 호거스는 자연과 예술작품에서 발견되는 곡선이 이상적이고 조화로운 아름다움을 만드는 기초라고 생각했다. 그는 이런 미의 기준을 제시하는 이론을 정리해 『미의 분석』이라는 책을 내기도 했다. 이 자화상에서도 화가는 곡선의 아름다움을 보여주었다. 반려견과 예술가적 자부심, 자연의 관찰을 통한 아름다움. 그가 삶과 예술에서 무엇을 가장 소중하게 여겼는지 알려주고 있는 자화상이다.

조선의 화가 이암李巖, 1499~?의 반려견 사랑도 호거스에 결코 뒤지지 않는다. 「모견도」의 주인공은 어미 개와 강아지 세 마리다. 재밌게도 강아지들의 생김새와 하는 짓이 각각 다르다. 두 마리는 어미 품에 파고들어 젖을 먹고 있고, 다른 한 마리는 어미 등에 올라타 졸고 있다. 반려견 가족의 일상을 그린 이 그림은 이암이 뛰어난 관찰력을 지닌 동물화의 대가이자 진심으로 개를 사랑했다는 사실을 알려주고 있다.

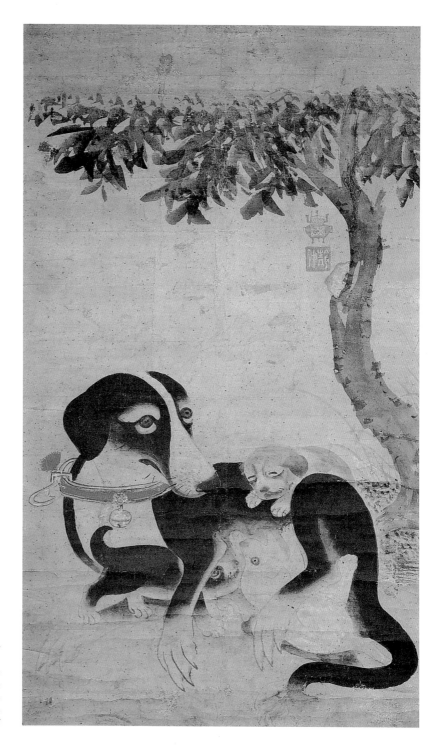

이암, 「모견도」,
종이에 담채,
73.5×42.4cm,
16세기,
국립중앙박물관

이암은 반려견 가족의 일상을 애정을 갖고 오랫동안 관찰했던 것으로 보인다. 개를 사랑하지 않았다면 개의 특성을 관찰한 경험을 사실적으로 표현할 수 없었을 것이다. 특히 어미 개의 목에 두른 화려한 붉은색 목걸이는 주인의 사랑을 듬뿍 받은 반려견이었다는 사실을 보여주며, 그림에 생동감을 불어넣는 역할을 한다.

이암은 왕실 출신의 화가로도 유명하다. 그는 세종의 넷째 아들 임영대군의 증손자였다. 신분이 높은데도 동물화를 그렸기 때문에 이상한 눈길로 바라보는 사람도 많았다. 조선시대 동물화는 격이 낮은 그림 취급을 받았다. 왕족이며 재능이 뛰어난 이암이 시대적 편견을 무릅쓰고 문인화나 산수화가 아닌 영모翎毛 화가로 동물화를 그렸다는 점은 높이 살 만하다.

개는 주인에 대한 충성심이 강한 동물로 알려져 있다. 프랜시스 바로Francis Barraud, 1856~1924의 작품을 감상하면 개의 충성심에 감동하게 된다. 개가 축음기 나팔관 안에서 흘러나오는 음악 소리에 귀를 기울이는 모습이다. 마치 사람처럼 음악을 감상하는 신기한 개의 이름은 니퍼다. 니퍼는 세계에서 가장 유명한 개 중 하나로 특히 음악 애호가들에게 인기가 많다. 니퍼가 유명한 개가 된 배경에는 흥미로운 사연이 전해진다.

영국의 화가 프랜시스 바로는 형 마크가 일찍 세상을 떠나자 형이 키우던 반려견 니퍼를 데려와 돌봐주었다. 그러던 어느 날 니퍼가 축음기 앞에 앉아 있는 모습을 보게 되었다. 니퍼는 그 후로도 자주 그런 자세로 앉아 있었다. 정확한 이유를 알아낼 수는 없었지만 내심 짚히는 데가 있었다. 마크는 생전에 축음기에 자신의 목소리를 녹음해 듣기도 하고 축음기에서 흘러나오는 음악을 즐겨 듣던 음악 애호가였기 때문이다. 바로는

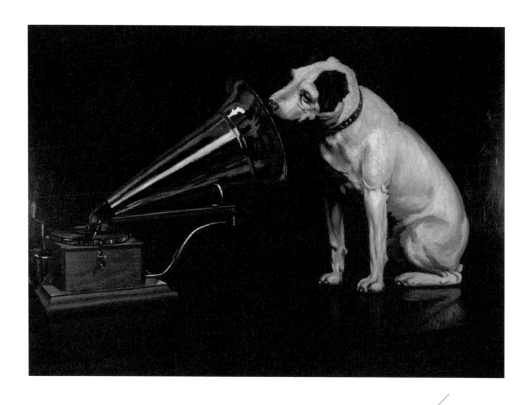

프랜시스 바로,
축음기 빅터 광고,
1910년 잡지에 실린
컬러 석판인쇄

1895~1900년경 프랜시스 바로

1909년 「에브리바디 매거진(Everybody's Magazine)」에
게재된 빅터 레코드 그라모폰 광고

니퍼가 옛 주인을 잊지 못해 축음기 앞을 떠나지 못한다고 생각했다. 니퍼가 세상을 떠난 후 죽은 형과 충직한 니퍼를 애도하는 마음에서 이 그림을 그렸다.

그 후 이 그림은 그라모폰사(현재의 EMI)에 팔렸다. '주인의 목소리 His Master's Voice'라는 제목으로 축음기와 음반 로고에 사용되면서 전 세계에서 가장 유명한 상표 중 하나가 되었다. 니퍼가 축음기에서 흘러나오는 음악을 들으면서 주인을 향한 그리움을 달래는 모습을 담은 상표는 대중의 뜨거운 관심을 모았고, 니퍼는 단숨에 스타덤에 올랐다. 주인에 대한 충성심이 강했던 니퍼는 음악의 상징으로 대중의 기억 속에 오래도록 남아 있다.

미국의 작가 제프 쿤스Jeff Koons, 1955~ 는 놀랍게도 웨스트 하일랜드 테리어 종 강아지의 모습을 본 뜬 '꽃 강아지'를 만들었다. 키가 12미터나 되는 거대한 강아지 모형을 만들기 위해 일꾼이 50여 명이나 동원되었고, 흙도 25톤이 사용되었다. 또 베고니아, 피튜니아를 비롯한 활짝 핀 다양한 품종의 꽃이 7만 송이나 필요했다. 꽃들이 시들지 않고 오래 살 수 있도록 자동급수기를 비롯한 관개시설도 갖추었다. 원예사들이 매일 꽃을 돌보고 시든 꽃들을 새 것으로 바꿔주었다. 스테인리스 스틸로 된 구조물에 꽃을 심어 완성한 이 설치작품은 꽃이 피는 모양에 따라 강아지의 모습도 다르게 변한다. 말 그대로 식물처럼 살아 숨 쉬는 작품이다.

제프 쿤스는 작품의 의미를 묻는 질문에 "사랑과 행복을 상징하는 기념물을 만들고 싶었다"라고 답했다. 이 작품은 꽃과 강아지가 인간에게 사랑과 행복을 주는 존재라는 것을 의미한다.

제프 쿤스, 「강아지」,
스테인리스 스틸, 흙, 꽃,
1240×830×910cm, 1992,
빌바오 구겐하임 미술관
ⓘ ⓒ Ardfern

그런 한편 개는 인간의 어두운 면을 드러내는 상징물로 그려지기도 한다. 19세기 스페인 화가 프란시스코 고야Francisco Goya, 1746~1828의 그림에서 이를 확인할 수 있다. 특이하게도 고야는 개의 몸 전체를 그리지 않고 머리 부분만을 그렸다. 단지 개가 머리를 내밀고 있는 모습을 그렸을 뿐, 배경에 아무것도 그리지 않아 작품이 담고 있는 이야기가 무엇일지 상상하게 된다. 개가 힘겹게 언덕을 올라가는 모습을 그린 것일까? 아니면 모래더미에 깔려 죽어가는 모습을 그린 걸까? 미술평론가들은 화가의 절망감을 개에 비유한 것으로 해석하기도 한다.

고야는 마드리드 서쪽의 '귀머거리의 집'이라고 부르는 별장을 구입한 뒤, 약 4년에 걸쳐 실내 벽면에 악몽처럼 어둡고 무서운 그림들을 그렸다. 미술사에서는 이 그림들을 가리켜 '검은 그림'이라고 부르는데 이 작

프란시스코 고야, 「개」,
캔버스에 유채,
14개 벽화 중 하나,
131×79cm, 1820~23년경,
마드리드 프라도 미술관

품은 검은 그림 연작 중 하나다. 귀머거리의 집으로 불리게 된 것은 집주인이 청각장애인인데다 집을 산 고야 역시도 귀가 멀었기 때문이다.

고야는 40대 중반에 중병에 걸려 청력을 잃었다. 이 그림을 그렸을 때 그는 인생에서 가장 힘든 시기를 보내고 있었다. 귀가 먼 노인은 큰 병을 앓고 난 후 건강이 더 나빠진데다 스페인의 불안한 정치적 상황으로 인해 사회가 혼란스러운 시기였다. 또 악명 높은 종교재판소는 스페인 민중을 이단죄로 가혹하게 처벌했다. 미술사가들은 그런 절망적인 심리가 개에 투영되었다고 추정한 것이다.

그림 속 개가 고야의 분신이라고 믿을 만한 증거물도 있다. 고야는 친구인 마르틴 사파테르와 20년 넘게 편지를 주고받을 정도로 가까운 사이였다. 편지에 개에 대한 각별한 관심과 애정을 자주 적어 보내곤 했는데, 그중 한 편지에 사파테르가 개를 무척 좋아하는 친구에게 선물로 개를 보내준 사실이 기록되어 있다.

이 그림이 명작으로 평가받는 것은 단지 인간의 절망감을 표현해서만은 아니다. 절망감을 나타내는 한편 고통스런 현실을 헤쳐 나가겠다는 삶의 의지도 보여주었기 때문이다. 모래더미에 파묻힌 상태에서도 개는 고개를 쳐들고 앞을 바라보고 있지 않은가.

한국의 작가 공성훈1965~ 은 인간의 내면에 잠재된 폭력성을 개에게 투영했다. 그의 작품에는 식용으로 사육되는 개가 등장한다. 경기도 벽제에 위치한 작가의 작업실 주변에는 식용견이 많이 사육되었다. 작가는 대략 6개월 정도 목줄에 묶였다가 죽임을 당하는 식용견들을 관찰하면서 인간의 폭력성을 새삼 느끼게 되었다고 한다. 그림 속 개는 현실의 개이면

공성훈, 「개」,
캔버스에 아크릴릭,
120×120cm, 2008

공성훈, 「두 마리 개」,
캔버스에 아크릴릭,
130.3×162.2cm, 1998

서 강자의 폭력에 희생되는 약자의 모습이기도 하다. 한눈에도 섬뜩한 느낌이 드는 그림은 금방이라도 무서운 사건이 벌어질 것 같은 긴장감이 머문다. 이런 불길한 분위기는 작가가 의도적으로 연출한 것이다.

작가는 불안감을 강조하기 위해 다양한 기법을 사용했다. 어둠은 파란색, 가로등 불빛은 붉은색으로 표현했다. 개가 폭력으로부터 자신을 방어하지 못한다는 것을 등을 돌린 채 사료를 먹는 장면으로 표현했다. 그리고 그 순간을 카메라 플래시가 번쩍이며 터질 때와 같은 방식으로 밤 풍경을 표현했다. 그림을 공포영화의 한 장면처럼 연출해 인간의 내면에 자리한 폭력성과 식용견으로 상징되는 약자의 공포를 대비시켜 보여주었다. 이 그림은 현실의 밤 풍경을 그린 것처럼 보이지만 다른 장소에서 촬영한 장면을 머릿속으로 편집해 합성한 것이다. 실제보다 더 실제 같은 풍경을 만들어 긴장감과 불안감을 강렬하게 전달하기 위해서다. 인간은 익숙하지만 낯선 느낌을 받을 때 더욱 공포심을 느끼게 된다고 한다.

최근에는 개가 뛰어난 후각을 이용해 병을 진단하는 의사 역할도 맡고 있다고 한다. 사람보다 최대 10만 배 뛰어난 '개코'를 이용하면 의사가 진단하지 못하는 초기 암세포를 찾아낼 수 있다는 것이다. 안내견, 탐지견에 이어 의사견까지 등장했으니, 개만큼 인간에게 필요한 동물이 또 있을까 하는 생각이 든다.

동물 중에
부처이자
성자

소

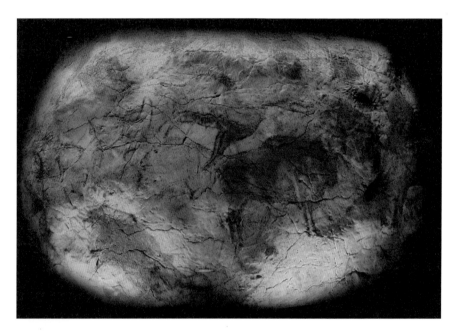

알타미라
동굴벽화

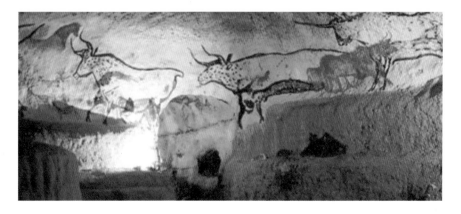

라스코
동굴벽화

1879년 여름, 스페인 북부지방 산탄데르의 영주인 돈 마르셀리노 사우투올라는 어린 딸과 함께 근처 알타미라 동굴을 탐사하고 있었다. 그는 아마추어 고고학자였다. 그런데 비좁은 굴 안을 살피던 중 딸 마리아가 갑자기 탄성을 질렀다. 동굴 벽면과 천장에서 들소, 말, 사슴 들이 생생하게 그려진 동물 그림을 발견한 것이다. 어린 소녀가 기원전 2만5,000년 내외에 그려진 것으로 추정되는, 선사시대 미술을 대표하는 암벽화를 인류 최초로 발견한 역사적인 순간이었다.

오늘날 알타미라 동굴벽화는 구석기 예술의 '시스티나 성당'으로 불린다. 이탈리아 로마 바티칸의 시스티나 성당 벽면과 천장에는 르네상스 시대의 천재 조각가 미켈란젤로의 걸작 「천지창조」와 「최후의 심판」이 그려져 있다. 이 그림들은 서양 문화의 가장 위대한 유산 중 하나로 평가된다. 즉 알타미라 동굴벽화가 시스티나 성당의 벽화만큼이나 인류문화사에 중요한 위치를 차지하고 있다는 의미다.

흥미롭게도 프랑스 남서부의 도르도뉴에 위치한 라스코 동굴벽화도 1940년, 네 명의 소년에 의해 처음으로 발견되었다. 라스코 동굴 벽면에도 들소, 말, 사슴 등 다양한 동물 그림이 그려져 있었다. 그중에서도 들소 그림은 원시인이 그렸다고 믿기 어려울 만큼 사실적이고도 생동감 넘치게 표현되어 있어 현대인들을 놀라게 했다.

알타미라 동굴벽화와 라스코 동굴벽화를 촬영한 부분을 확대한 두

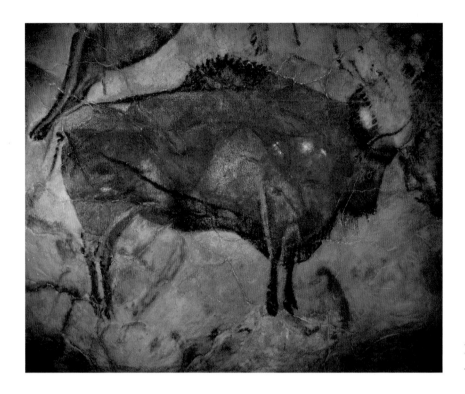

알타미라 동굴벽화
부분 확대

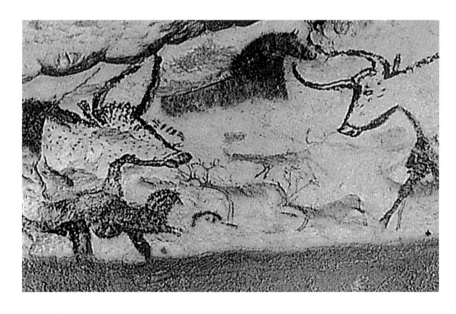

라스코 동굴벽화
부분 확대

그림에는 공통점이 있다. 동물 그림 중 특히 들소가 사실적으로 그려졌다는 것. 원시인들은 왜 사람이 쉽게 접근하기 어려운 동굴 안에 소를 그렸던 걸까?

학자들은 사냥과 채집을 하던 구석기인들이 동물을 행운이나 불행과 연관지었고 힘과 지혜의 근원으로 여겼기 때문이라고 말한다. 동굴 벽면에 들소를 그린 의미에 대해서는 성공적인 사냥을 기원하기 위한 것이라고 밝혔다. 동굴 벽에 사냥 대상인 동물을 그려놓고 창을 던지면서 실제로 짐승이 죽는다고 믿었던 것 같다. 몹시 거칠고 사나우며 힘이 센 들소는 강한 힘의 상징이자 가장 좋은 사냥감이기도 했다. 원시인들은 동물을 잡으러 나가기 전 이런 의식 행위를 통해 두려움을 없애고 용감하게 사냥에 나갈 수 있었다는 것이다.

선사시대 이후 농경사회에 접어들면 소는 인류에게 더욱 중요한 존재가 된다. 조선시대 풍속화의 거장 단원檀園 김홍도金弘道, 1745~1806?의 작품에서 이를 확인해보자. 그림 위쪽의 두 농부는 쇠스랑으로 밭을 일구고 아래쪽의 한 농부는 소의 도움으로 쟁기질을 하고 있다. 그런데 쟁기를 끄는 소가 두 마리다. 소 한 마리에 멍에를 지우는 것을 외겨리, 소 두 마리에 쌍멍에를 지우는 것을 쌍겨리라고 한다. 지금은 보기 어려운 장면이지만 조선시대에는 이런 농사법을 이용해 농사를 지었다.

부산대학교 강명관 교수는 대개 논밭을 갈 때 땅이 평평하여 쉽게 흙을 팔 수 있으면 외겨리로, 화전 같은 경사지와 흙이 단단하거나 돌이 많은 곳은 힘이 많이 들기 때문에 쌍겨리로 농사를 지었다고 말한다. 또한 조선왕조 500년 동안 왕이 소의 도살을 금지하는 명령을 내렸을 만큼 소

김홍도, 「논갈이」
(『단원풍속도첩』에 수록),
종이에 담채, 27×22.7cm,
18세기, 보물 제527호,
국립중앙박물관

가 귀한 대접을 받았다고 설명한다. 소는 농사를 짓는데 꼭 필요한 가축인데다 맛도 좋고 영양도 풍부한 고기를 제공해주고 짐수레를 끄는 일도 도맡았다. 김홍도의 그림은 당시 소가 농가의 최고 재산이었다는 사실을 이야기한다.

비단 한국뿐만 아니라 유럽 농촌에서도 소는 소중한 재산이었다. 밀레의 작품에서도 이를 확인할 수 있다. 농민들이 갓 태어난 송아지를 들것에 태우고 이동하고 있다. 아마도 암소가 밭에서 농사일을 하던 중에 송아지를 낳은 모양이다. 밀레는 농민의 화가답게 농촌의 일상생활을 사

실적으로 그림에 표현했다. 소를 진심으로 아끼는 농민들의 심정도 깊이 이해하고 있었다. 그래서 가축인 송아지는 귀빈처럼 건초가 깔린 들것에 태우고, 농부들이 가마꾼이 되어 조심스럽게 집으로 돌아오는 농촌 풍경화를 남긴 것이다.

그런가 하면 한국 근대미술의 거장으로 불리는 이중섭은 분노하는 소를 그렸다. 작품의 흰 소는 한눈에도 무척 거칠고 사나워 보인다. 힘든 농사일도 묵묵히 참아내는 우직하고 순한 소가 아니라 금방이라도 앞으로 뛰어나가 상대를 공격할 것만 같은 위험한 소다. 소의 표정과 동작, 색, 붓질에서도 강한 분노가 느껴진다. 소의 몸은 어두운 색, 힘이 들어간 근육의 윤곽은 흰색인데, 이 색들을 꼼꼼하게 덧칠하지 않고 강하고 빠르게 칠했다. 덕분에 소 근육의 움직임과 화난 감정이 더욱 생생하게 표현되었다.

이중섭은 왜 분노하는 소를 그렸을까? 흰 소는 현실의 평범한 소가 아니라 화가의 분신이다. 그는 한국전쟁 동안 부산과 제주도를 오가며 힘든 피란살이를 했다. 가난에 시달린 나머지 사랑하는 가족과 영원히 헤어지는 아픔도 겪었다. 그러한 한민족의 비극과 자신이 겪은 고통의 감정을 성난 소의 모습을 통해 표현한 것이다. 아울러 현실의 절망과 불행에도 절대 굴복하지 않겠다는 예술가의 의지도 분노하는 소에 투영했다.

현대미술의 거장 피카소Pablo Picasso, 1881~1973는 소의 이미지를 미술의 영역을 넓히는 실험적 도구로 사용했다. 작품의 재료는 재밌게도 폐자전거다. 어느 날 피카소는 아파트 근처 쓰레기더미에서 가죽이 늘어지고 스프링도 없는 고장 난 자전거를 발견했는데 안장과 핸들은 그런대로 쓸

이중섭, 「흰 소」,
합판에 유채,
30×41.7cm,
1954년경,
홍익대학교박물관

파블로 피카소,
「황소 머리」,
자전거 안장과
금속의 혼합재료,
33.5×43.5×19cm, 1942,
파리 피카소 미술관

만했다. 피카소의 눈에 핸들은 수소의 뿔, 안장은 소의 얼굴로 보였다. 그는 자전거에서 핸들과 안장을 떼어내 이 둘을 용접한 뒤 「황소 머리」라는 멋진 제목을 붙였다.

피카소는 소가 지닌 상징성이나 의미에 대해서는 관심을 두지 않았다. 그의 호기심을 자극한 것은 창작의 영감을 불러일으키는 소의 생김새였다. 폐품을 재활용한 이 작품은 미술작품이란 비싼 재료를 사용해 만들어진다는 고정관념을 깨는 데 많은 기여를 했다.

예술가들은 똑같은 대상도 남과 다른 눈으로 바라보고 각자 다르게 표현한다. 소를 표현한 예술작품이 각각 다른 것처럼 우리도 남다른 시각으로 대상을 특별하게 표현해보는 것은 어떨까?

눈을 떠라,
눈을 열어라

「어변성룡도」,
비단에 채색,
94×57cm,
19세기 후반~
20세기 초반,
한국민화뮤지엄

전 세계에는 무려 2만5,000종이 넘는 물고기가 살고 있다. 이렇게 많은 물고기는 풍부한 식량자원이 될 뿐만 아니라 종교, 전설, 또는 신화 속에서 여러 상징으로도 쓰인다. 예를 들어 절에 가면, 나무를 깎아 물고기 모양을 만들어 걸어 둔 목어木魚와 독경이나 염불을 할 때 두드리는 물건인 물고기 모양의 목탁木鐸을 볼 수 있다. 불교에서 물고기 모양 물건을 쓰는 것은 항상 눈을 뜨고 있는 물고기처럼 잠시도 한눈팔지 말고 열심히 도를 닦으라는 뜻이다. 그런가 하면 우리 조상은 물고기를 복을 가져다주는 동물로 여기기도 했다.

민화 「어변성룡도」는 조선시대 유행했던 우리의 옛 그림이다. 주로 집 안을 장식하고 잔치 분위기를 띄우기 위해 선물하는 실용적인 목적으로 그려졌다. 그래서 민화에는 보통 사람의 신앙이나 풍속, 생활습관이 나타나 있다. 이 그림은 민물고기인 잉어가 출렁이는 물결 속에서 하늘을 향해 힘차게 뛰어오른 모습을 그린 것이다. 민물에서 사는 잉어가 왜 하늘을 향해 힘차게 뛰어오른 걸까?

그림 속 잉어는 사람처럼 생명과 성격을 가진 것처럼 의인화된 물고기다. 이 잉어는 성공과 출세를 간절히 바랐던 옛 사람들의 소망을 상징한다. 조선시대에는 과거시험에 합격해 높은 자리에 오르는 것을 잉어가 승천하여 용이 되는 것에 비유하는 풍속이 있었다. 중국 황하 상류 협곡 용문龍門의 거센 물살을 헤치고 뛰어오른 잉어는 용이 되어 하늘로 올

라간다는 전설에서 비롯된 것이다. 오늘날에도 등용문^{登龍門}이라는 단어는 출세의 문을 통과했다는 의미로 쓰이고 있다. 조선시대에는 열심히 공부해 과거시험에 합격하면 부귀영화를 누릴 수 있다고 믿었다. 그런 소망을 이루기 위해 잉어를 그린 민화로 공부방을 장식하고, 잉어를 새긴 벼루나 연적을 즐겨 썼던 것이다.

16세기 신성로마제국의 궁정화가인 주세페 아르침볼도Giuseppe Arcimboldo, 1527?~93는 세상만물의 근본 원리를 물고기에 비유한 그림을 그렸다. 「물」은 다양한 바다 생물을 합성해 만든 초상화다. 가까이 살펴보면 가오리, 새우, 메기, 낙지, 거북, 조개, 뱀장어, 상어, 가재 등 물고기가 보이지만 멀리서는 신기하게도 진주 귀걸이와 목걸이를 한 여성의 옆모습으로 바뀐다. 아르침볼도는 왜 물고기로 이루어진 사람의 얼굴을 그렸을까?

고대인들이 우주의 기본 요소라고 믿었던 4원소를 그림에 표현하기 위해서였다. 4원소는 공기, 물, 불, 흙을 말하는데, 이 그림은 물을 표현한 것이다. 물고기이면서 사람의 모습도 되는 이 기발한 초상화는 현대인이 보아도 놀랄 만큼 창의적이다. 보통 사람들은 사람 얼굴이 물고기로 이루어질 수 있다는 생각은 상상조차 하지 않는다. 그래서 아르침볼도의 그림은 서로 다른 여러 생각을 결합해 창의성을 키우는 융합의 시대인 오늘날 더욱 많은 사랑을 받고 있다.

우리나라 조각가 정광호1959~ 는 실처럼 가는 구리선을 펜치로 한 줄 한 줄 자르고 용접해 물고기 조각을 만들었다. 이 작품은 조각은 무겁고 입체적이라는 고정관념을 깨뜨린다. 구리선을 망처럼 엮어 만들었기 때문에 무척 가벼운데다 안이 훤히 들여다보이기 때문이다. 작품에 조명

주세페 아르침볼도,
「물」, 패널에 유채,
66.5×50.5cm, 1566,
빈 미술사 박물관

정광호,
「물고기(The Fish)」,
구리선,
360×170×20cm, 2009

을 비추면 전시장 벽면에 물고기 조각과 똑같은 모양의 그림자가 생겨나 선으로 그린 것과 같은 효과도 나타난다. 조각이면서 그림도 되는 흥미로운 작품이다. 하필 구리선을 엮어 안이 투명하게 비치는 조각을 만든 이유는 무엇일까?

전통적인 조각에서는 담아내기 어려운 안을 표현하기 위해서다. 작가는 예술가란 겉모습뿐만 아니라 눈으로 볼 수 없는 내면도 표현해야 한다는 믿음을 갖고 있다. 사람도 겉모습만 보고는 마음속에 어떤 생각을 갖고 있는지 알 수 없지 않은가. 겉이면서 안도 되는 이 물고기 조각은 겉과 안을 구분 짓는 경계선을 없애고 하나로 통합하고 싶은 예술가의 꿈이 담겨 있다.

독일 출신의 스위스 화가 파울 클레Paul Klee, 1879~1940에게 물고기는 색채 효과를 실험하는 도구였다. 클레는 바닷속 깊은 곳에 사는 물고기들이 해초 사이로 자유롭게 헤엄치는 모습을 표현했다.

그림 한가운데 물고기를 보라. 몸과 비늘은 황금빛으로 찬란하게 빛나는데다 꼬리와 눈, 지느러미는 빨갛다. 이것은 보색대비를 강조하기 위해서다. 이 그림은 클레가 왜 색채의 대가로 불리는지 알려준다. 배경인 바다는 차가운 색인 짙은 푸른색, 황금 물고기는 따뜻한 색인 노랑과 빨강을 칠했다. 서로 반대되는 색을 칠하면 각각의 색이 더 강렬하고 선명하게 돋보이는 효과가 나타난다. 또 황금 물고기는 움직이지 않지만 주변의 작은 물고기들은 방사선 방향으로 헤엄치는 모습으로 그려졌다. 정적상태와 동적 움직임의 대조를 통해 아름다운 조화와 균형을 이루기 위해서다. 클레는 색채만으로도 조화와 균형, 음악적 리듬감을 표현할 수 있

파울 클레,
「황금 물고기」,
마분지에 유채, 수채,
49.6×69.2cm, 1925,
함부르크 쿤스트할레

다는 것을 보여준다.

　미국의 작가 마크 쿨란스키는 『물고기가 사라진 세상』이라는 책에서 지금처럼 물고기를 무분별하게 많이 잡고, 바다를 오염시키는 일이 계속 발생한다면 얼마 후에는 물고기가 사라지게 될 것이라고 경고한다. 많게는 수만 개의 알을 낳는 물고기가 멸종된다는 것은 먼 미래의 일이 아니다. 물고기가 멸종된 세상이 온다는 것은 예술가에게도 악몽이다. 창작에 영감을 주는 소재가 없어진다는 것을 의미하니까. 앞으로 다가올 바다의 재앙에 대비하기 위해서는 '물고기는 절대로 멸종할 수 없을 것'이라는 자연의 풍요로움에 관한 잘못된 생각을 버려야 할 것이다.

인류의 조상
또는
인간의 친구

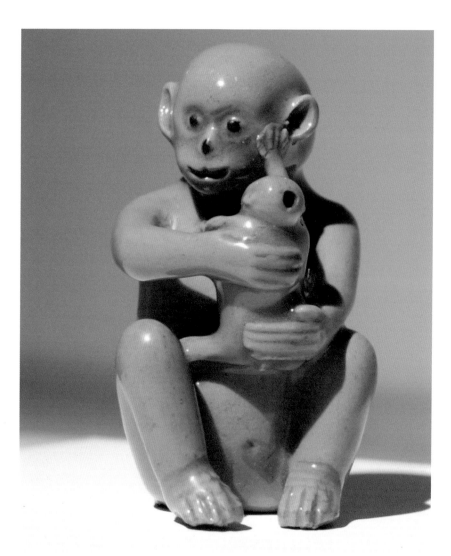

「청자 모자 원숭이
모양 연적」,
높이 9.8cm, 12세기,
국보 제270호,
간송미술관

우리 조상은 옛날부터 해를 나타내기 위해 널리 알려진 열두 동물을 '십이지十二支'로 삼았다. 열두 띠 동물은 자(子·쥐), 축(丑·소), 인(寅·호랑이), 묘(卯·토끼), 진(辰·용), 사(巳·뱀), 오(午·말), 미(未·양), 신(申·원숭이), 유(酉·닭), 술(戌·개), 해(亥·돼지)를 가리킨다. 인간의 삶과 밀접하게 관련된 쥐, 소, 호랑이 같은 실제 동물이나 용 같은 유명한 전설의 동물을 선별한 덕분에 순서를 더 쉽게 셀 수 있게 되었다고 한다. 그중 아홉 번째 동물인 원숭이도 우리에게 매우 친근한 동물이다. 예술작품 속에서 자주 등장하는 원숭이는 지혜, 재주, 모성, 부부 간의 사랑 등을 상징한다.

「청자 모자母子 원숭이 모양 연적」은 고려시대 만들어진 작품이다. 연적은 벼루에 먹을 갈 때 사용하는 물을 담는 그릇이다. 이 청자 연적은 어미 원숭이가 아기 원숭이를 다정하게 껴안고 있는 모습을 표현했다. 고려의 도공은 원숭이가 강한 모성애를 가진 동물이라는 점을 강조하기 위해 이 연적을 만들었을 것이다. 원숭이의 모성애에 대한 이야기는 중국의 『세설신어世說新語』「출면편黜免篇」에 나온다.

진晉나라 환온桓溫이 촉蜀을 정벌하기 위해 여러 척의 배에 군사를 나누어 싣고 가는 도중 양쯔강 중류의 협곡인 삼협三峽이라는 곳을 지나게 되었다. 이곳은 쓰촨과 후베이의 경계를 이루는 곳으로 중국에서도 험하기로 유명하

다. 이곳을 지나면서 한 병사가 새끼원숭이 한 마리를 잡아왔다. 그런데 그 원숭이 어미가 환온이 탄 배를 좇아 100여 리를 뒤따라오며 슬피 울었다. 그러다가 배가 강어귀가 좁아지는 곳에 이를 즈음에 그 원숭이는 몸을 날려 배 위로 뛰어올랐다. 하지만 원숭이는 자식을 구하려는 일념으로 애를 태우며 달려왔기 때문에 배에 오르자마자 죽고 말았다. 배에 있던 병사들이 죽은 원숭이의 배를 가르자 창자가 토막토막 끊어져 있었다. 자식을 잃은 슬픔이 창자를 끊은 것이다. 배 안의 사람들은 모두 놀라고, 이 말을 전해들은 환온은 새끼원숭이를 풀어주고 그 원숭이를 잡아왔던 병사를 매질한 다음 내쫓아버렸다.

가족이 생이별한 슬픔이나 창자가 끊어질 듯한 슬픔을 단장斷腸이라고 부르는데 여기에서 유래되었다. 고려의 도공도 이 청자 연적을 만들 때 자식을 잃은 어미 원숭이에 관한 전설을 떠올리지 않았을까? 그래서 애틋한 모성애가 느껴지는 작품을 만든 것은 아닐까?

프랑스 화가 앙리 루소도 원숭이가 가족을 무척 사랑하는 동물이라는 사실을 알고 있었던 것 같다. 그는 원숭이 가족이 밀림에서 열대 과일을 따 먹으며 행복한 시간을 보내는 모습을 그렸다. 이 작품에는 열대림 속에서 사는 원숭이의 모습이 매우 사실적으로 표현되었지만 이 원숭이는 야생 원숭이가 아니라 인간에 의해 사육된 동물원의 원숭이다.

루소는 단 한 번도 해외여행을 간 적이 없었다. 당연히 실제 밀림에 가서 원숭이를 본 적도 없다. 그런데 어떻게 야생 원숭이의 행동과 심리를 실감 나게 표현할 수 있었을까? 그 비결은 풍부한 상상력과 섬세한 관

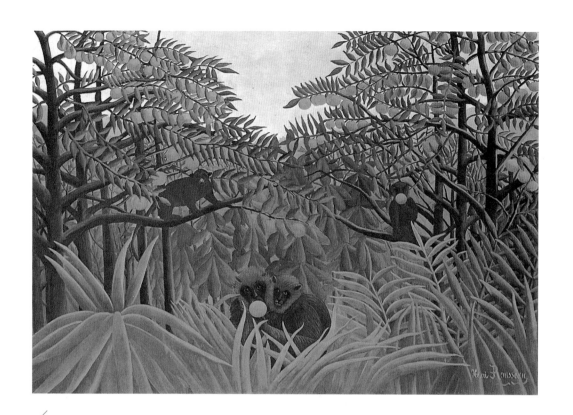

앙리 루소,
「열대림의 원숭이」,
캔버스에 유채,
114×162cm,
1910년경

찰력에 있었다.

　루소는 전문적인 미술 교육을 받지 않고 독학으로 미술사의 거장이
된 화가로 유명하다. 그는 일요화가를 대표하는데, 일요화가는 평일에는
직장에서 일하고 일요일에만 그림을 그리는 아마추어 화가를 가리킨다.
프랑스 세관원이었던 루소는 22년 동안 일요일에만 그림을 그리다가 은
퇴한 후 본격적으로 전업 화가의 길을 걸었다. 그래서 세관원 루소라는
별명으로도 불린다. 학교에서 미술을 공부하지 않고 스스로 그림을 깨쳤

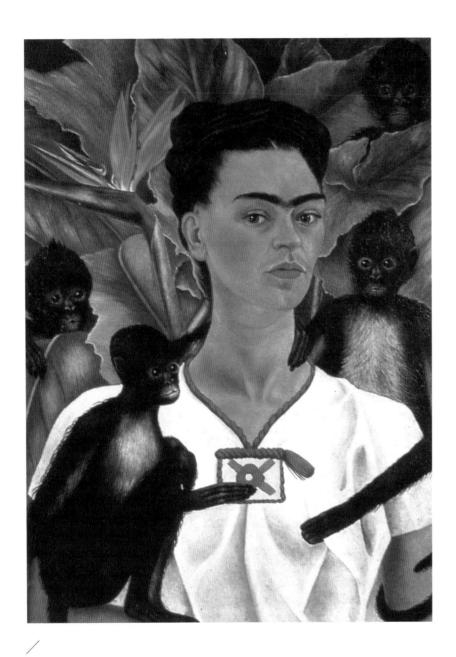

프리다 칼로,
「원숭이와 함께
있는 자화상」,
캔버스에 유채,
81.5×63cm, 1943

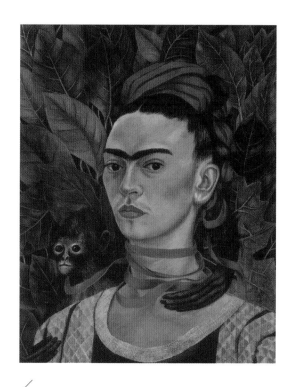

프리다 칼로,
「원숭이와 함께
있는 자화상」,
캔버스에 유채,
55.2×43.5cm,
1940

기에 오히려 아이처럼 상상력이 풍부한 그림을 그릴 수 있었다. 뛰어난 관찰력을 가진 그는 파리 시내에 있는 동물원과 식물원을 자주 찾아가는 것을 좋아했다. 동물원에서는 원숭이를, 식물원에서는 열대 식물을 관찰했다. 비록 밀림에 가본 적이 없었지만 특유의 관찰력에 풍부한 상상력을 더해 정글에 사는 야생 원숭이의 일상을 그림에 생생하게 표현한 것이다.

원숭이는 인간을 가장 많이 닮은 동물인데다 영리하고 부지런하며 장난기도 많아서 애완용으로도 인기가 높다. 멕시코의 화가 프리다 칼로Frida Kahlo, 1907~54의 작품에서 애완 원숭이를 만날 수 있다. 그림 속 멕시코 전통 옷을 입은 여성은 프리다 칼로 자신이다. 화가의 자화상에는 거미원숭이의 모습이 자주 등장한다. 거미원숭이는 멕시코와 브라질 등의 열대우림에 살며 가늘고 긴 팔다리를 가졌다. 생김새가 거미와 비슷하다고 해서 거미원숭이라고 불린다.

프리다 칼로는 애완 원숭이를 여러 마리 길렀다. 거미원숭이와 프리다 칼로의 관계를 이해하려면 그녀의 삶을 들여다 볼 필요가 있다. 그녀는 교통사고로 입은 신체적 장애를 극복한 위대한 예술가다. 그러나 사고

브루노 무나리,
「작은 원숭이
지지(Le La
scimmietta Zizi)」,
고무, 1954

의 후유증으로 수십 번에 걸쳐 고통스러운 수술을 받아야 했고 아이도 가질 수 없게 되었다. 멕시코에서 가장 유명한 화가인 디에고 리베라와 결혼했지만 결혼 생활도 행복하지만은 않았다. 불행한 삶을 살아가는 그녀에게 자신의 슬픔과 고통을 위로해줄 수 있는 누군가가 필요했다. 그런 그녀에게 기쁨과 위안을 준 친구는 다름 아닌 거미원숭이였다. 그녀의 자화상은 원숭이가 인간의 반려동물이라는 것을 잘 보여주고 있다.

한편 이탈리아 출신의 예술가이자 디자이너인 브루노 무나리Bruno

Munari, 1907~98는 몸을 유연하게 움직이는 원숭이의 특성에 관심을 가지고 '지지'라는 이름의 원숭이 인형을 만들었다. 신기하게도 이 원숭이 인형은 실제 원숭이처럼 자세를 자유롭게 바꿀 수 있는 데다 팔다리도 마음대로 구부릴 수 있다. 부드러운 고무 소재로 인형을 만들었기 때문이다.

무나리는 긴 팔과 다리를 자유자재로 움직이며, 손은 발처럼 발을 손처럼 사용하는 원숭이의 해부학적 구조와 특성을 자세히 관찰했다. 그리고 유연한 동작을 강조하기 위해 세계 최초로 고무 소재를 사용해 인형을 만들었다. 지금은 아이들을 위한 장난감에 고무가 흔히 쓰이지만 전에는 고무가 공업용으로만 쓰였다. 뛰어난 관찰력과 풍부한 상상력, 유머 감각이 돋보이는 이 작품을 보면 현대미술의 아버지로 불리는 피카소가 왜 무나리에게 '제2의 레오나르도 다 빈치'라는 찬사를 보냈는지 이해하게 된다.

독일의 동물행동학자인 아이블 아이베스펠트는 책 『야수인간』에서 "비비원숭이, 붉은털원숭이 공동체에서 서열이 가장 높은 우두머리가 되려면 다른 원숭이들을 안전하게 보호하는 능력을 가져야만 한다"라고 말했다. 즉 공격성을 강하게 드러내는 힘 센 원숭이가 아니라 위험을 감지하는 통찰력과 소통 능력이 뛰어난 원숭이가 집단의 리더가 될 수 있다는 뜻이다. 이런 원숭이의 장점을 인간도 배워보는 것은 어떨까?

동물에 빗댄
인간의 본성

티치아노 베첼리오,
「신중함의 알레고리」,
캔버스에 유채,
76.2×68.6cm,
1565~70년경,
런던 내셔널 갤러리

고대 그리스인 이솝은 동물이 사람과 똑같이 생각하고 행동하고 말하는 우화를 남겼다. 바로 이솝우화다. 우화란 동물을 주인공으로 등장시켜 인간의 어리석음을 풍자하거나 살아가는 데 필요한 교훈과 지혜를 주는 짧고 재미있는 이야기를 말한다. 미술에서도 우화와 같이 인간의 본성을 동물에 비유한 작품들을 찾아볼 수 있다.

16세기 이탈리아의 화가 티치아노 베첼리오Tiziano Vecellio, 1490?~1576는 인생의 3단계를 동물 세 마리에 비유했다. 작품의 윗부분에 세 남성의 얼굴이 보인다. 왼쪽부터 노인의 옆모습, 중년 남성의 앞모습, 소년의 옆모습이다. 사람 얼굴 밑에는 세 동물의 머리가 보인다. 왼쪽부터 늑대의 옆모습, 사자의 앞모습, 개의 옆모습이다. 왜 그림 한 점에 세 사람의 얼굴과 세 동물의 머리를 모두 그렸을까?

인생을 현명하고 지혜롭게 살아가라는 교훈을 주기 위해서다. 세 남성의 얼굴은 인생의 3단계인 소년기, 중장년기, 노년기를 의미한다. 그와 동시에 과거, 현재, 미래를 상징한다. 노인은 화가인 티치아노, 중년 남성은 아들이자 조수였던 오라치오, 소년은 조카 마르코의 얼굴이라고 전해진다. 과연 눈매와 매부리코가 닮아 있다.

흥미롭게도 인생의 3단계와 시간의 흐름을 동물 모습을 빌려 표현했는데, 경험이 많고 신중하게 행동하는 노년은 늑대에 비유했다. 늑대는

2부 세상은 온통 무언가의 은유 의인화

인간처럼 작전 전략을 세우고 무리를 구성해 먹잇감을 사냥하고 덫에 걸리지 않는 방법도 아는 영리한 동물이다. 그 때문에 늑대의 특성과 노인의 지혜를 연결지은 것이다. 삶의 에너지가 넘치는 중장년기는 맹수의 제왕인 사자에 비유했다. 사자는 힘이 매우 강하고 빠를 때는 시속 80킬로미터로 달릴 정도로 민첩하다. 인생의 황금기로 불리는 중년의 활력에 빗대었다. 희망과 기대에 찬 소년기는 인간의 오랜 친구이자 호기심이 강한 개에 비유했다. 그림 속에는 인간과 동물을 결합한 초상화를 그린 작가의 의도가 적혀 있다. 그림 맨 위에 라틴어로 쓰인 '과거의 경험에서 배움을 얻어 현재를 지혜롭게 행동하면 미래를 대비할 수 있다'가 그것이다.

바로크 시대의 프랑스 화가 샤를 르브룅Charles Le Brun, 1619~90은 인간의 성격과 행동을 동물의 얼굴과 비교하는 그림을 그렸다. 그는 인간의 얼굴에 나타난 특징을 관찰하고 분석한 후 사자, 양, 곰, 새 등 다양한 동물의 얼굴로 표현한 여러 연작을 남겼다. 왜 그는 인간을 동물과 비교한 그림을 그렸을까?

르브룅은 특정 동물의 특성이 얼굴에 나타나는 사람은 그 동물과 비슷한 본성을 가졌다고 믿었다. 예를 들어 늑대의 특성이 얼굴에 나타나는 사람은 성격이 어둡고 음흉한 행동을 한다고 생각한 것이다. 그의 그림은 사람의 얼굴, 행동, 성격의 특징을 파악하고 이를 동물에 비유하는 관상법을 떠올리게 한다. '매의 눈을 가졌다'거나 '동물로 치면 돼지상이다' '양처럼 순한 사람이다'라고 말하지 않던가. 그런 의미에서 이 그림은 미술로 보는 동물 관상觀相이라고 부를 수도 있겠다.

미국의 사진작가 윌리엄 웨그먼William Wegman, 1943~ 은 인간과 동물

샤를 르브룅,
「동물의 얼굴에
비교한 인간 얼굴에
대한 습작」, 판화,
15×30cm, 17세기,
파리 루브르 박물관

샤를 르브룅,
「낙타에 영감을 받은
인간의 두상」,
종이에 잉크,
23×32.7cm, 1670년경,
파리 루브르 박물관

월리엄 웨그먼,
「모자 개(Hat Dogs)」,
2013

이 사이좋게 살아가는 세상을 만들고자 의인화된 개를 작품에 표현한다. 중절모를 쓰고 마치 패션모델 같은 자세를 취한 개는 그의 반려견이다. 웨그먼은 1970년 미국 캘리포니아의 항구 도시 롱비치 해변에서 발견한 유기견, 독일산 사냥개 바이마라너를 입양했다. 그 개에게 미국의 유명 사진작가인 만 레이의 이름을 붙여주고 연기 수업을 받게 한 후 전문 모델로 만들었다. 그의 반려견 만 레이는 TV 프로그램에 출연하고 예술 잡지의 표지 모델로 뽑히는 등 인기를 누리다가 1982년에 죽었다. 지금은 만 레이의 후손이 3대째 전문 모델로 활동하고 있다.

웨그먼은 개가 네 발 달린 친구라는 것을 사람들에게 보여주고자 인물사진을 찍을 때와 똑같은 기법으로 반려견을 촬영한다. 개가 사람처럼 예술작품의 주인공이 되는 영광을 누릴 수 있도록 말이다. 사람들은 익살스럽고 유쾌한 감동을 안겨주는 웨그먼에게 '개의 동반자'라는 별명을 붙여주었다. 그는 사진작가로 활동하면서 애견 전문 잡지, 애견카페, 애견 용품 등 전문 사업도 활발하게 펼치고 있다.

우리나라 작가 성유진1980~ 도 인간을 동물에 비유하는 그림을 그린다. 작품에는 고양이 인간이 등장했다. 고양이 인간은 쓸쓸한 표정을 지은 채 감상자를 바라본다. 의인화된 고양이는 성유진 작가의 자화상이다. 왜 자신을 고양이의 모습에 빗대 표현한 걸까?

그녀는 대학 시절 우울증으로 인해 큰 고통을 겪었다. 애완 고양이를 키우면 우울증을 이겨낼 수 있다는 말을 듣고 2006년 수고양이 '샴비'를 입양했다고 한다. 샴비가 인생의 동반자가 된 후 그녀의 모습을 닮은 고양이가 그림에 나타나기 시작했다. 고양이 인간이 우울한 표정을 지은

　　　　　　2부 세상은 온통 무언가의 은유 의인화

성유진,
「자신을 찾으세요
(Save yourself)」,
다이마루에 콩테,
90.9×72.7cm, 2009

것은 우울증을 앓았던 화가의 모습이 담겨 있기 때문이다. 그러나 고양이 그림은 화가의 생활에 많은 변화를 가져다주었다. 다른 사람을 피하지 않게 되고 성격도 밝아졌다. 우울증도 이겨낼 수 있었다. 이 그림은 동물이 마음의 상처를 치유하는 존재가 될 수 있다는 것을 보여준다.

생물학자인 최재천 교수는 『인간과 동물』에서 '인간은 20여 만 년 전에 태어난 막둥이지만 동물은 수천만 년 혹은 수억 년 먼저 태어난 대선배'라고 말했다. 인간보다 훨씬 먼저 태어나 온갖 문제에 부딪치며 이를 해결한 선배, 동물에게서 '왜, 어떻게 살아야 하는가'라는 물음에 대한 대답을 구하라고 했다. 예술가들이 왜 인간을 닮은 동물을, 동물을 닮은 인간을 창조했는지 그 이유를 넌지시 알려주는 듯하다.

진정한 화가에게 장미 한 송이를
그리는 것보다 어려운 일은 없다.
장미를 제대로 그리려면
지금껏 그렸던 모든 장미를
잊어야 하기 때문이다.

– 앙리 마티스

처 음
보 는 것 처 럼,
낯 설 게

철학을
마음에
담다

눈

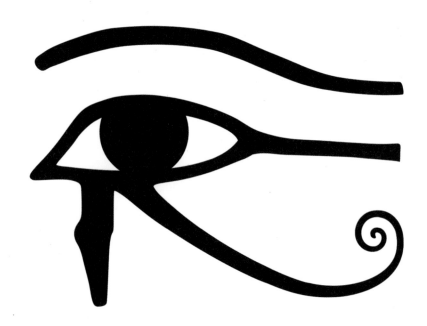

「호루스의 눈」

인간은 여러 가지 감각 중 시각에 가장 많이 의존한다. 눈이 그만큼 중요한 신체기관이라는 뜻이다. 르네상스 시대의 천재 화가 레오나르도 다 빈치가 '눈은 온 세상의 아름다움을 에워싼다'라는 말을 남긴 것을 보면 그는 눈의 중요성에 대해 잘 알고 있었던 것 같다.

눈이 인간의 감정과 심리, 역사에 커다란 영향을 끼쳤다는 증거물도 있다. 동서양의 신화, 종교에 관련된 자료나 예술작품에 등장하는 눈에 관한 다양한 이야기가 그렇다. 그 대표적인 사례 중 하나가 고대 이집트의 신 호루스의 눈이다.

이집트 신화에 등장하는 호루스Horus는 우주를 다스리는 신으로 매의 모습을 하고 있다. 호루스의 눈은 모든 것을 보는 자, 혹은 완전한 자라는 의미도 갖는다. 그의 오른쪽 눈은 태양, 왼쪽 눈은 달을 상징하며, 호루스의 한쪽 눈을 그린 작품에서 눈 밑의 나선형 곡선은 매의 깃털을 상징한다. 신성한 호루스의 눈은 파라오와 왕권을 지켜주는 기념비적인 의미를 지니며, 불행한 사고를 방지하거나 행운을 부르는 부적으로도 쓰였다. 이렇게 신성함을 상징하는 눈은 힌두교의 신, 시바Shiva의 이마에서도 찾아볼 수 있다.

시바는 브라흐마Brahmā, 비슈누Vishnu와 함께 힌두교 삼주신三主神 중 하나로 힌두교 신도들이 무척 숭배하는 신이다. 시바 신은 두 눈 이외에도 눈을 하나 더 가지고 있다. 시바 신 조각상의 이마 한가운데를 살펴보라. 제3의 눈이 보인다. 이 셋째 눈은 '심장의 눈'이라고도 부르는데 지혜와 깨

「시바의 두상」,
사암, 46×25×22cm,
9세기~10세기경,
프랑스 국립기메동양박물관

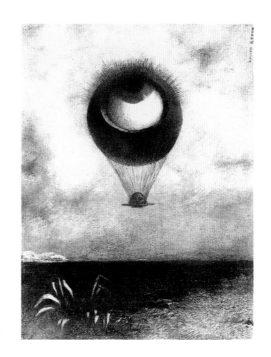

오딜롱 르동,
「에드거 포에게─
무한대로 여행하는
이상한 풍선과 같은 눈」,
석판화, 26.2×19.8cm, 1882,
로스앤젤레스 카운티 미술관

달음을 상징한다. 또한 제3의 눈은 초자연적인 힘을 지녔다는 이야기도 전해진다. 시바 신은 화가 나면 제3의 눈을 부릅뜨고 무시무시한 불꽃을 뿜어내는데 그 힘은 모든 것을 파괴할 수 있을 정도로 강력하다고 한다.

한편 프랑스의 화가 오딜롱 르동Odilon Redon, 1840~1916은 환상적인 눈을 그렸다. 그의 작품에서는 거대한 눈이 열기구를 타고 하늘을 날고 있다. 인간의 눈이 비행한다? 르동은 어떻게 이런 기발한 아이디어를 떠올렸을까?

그는 도전정신과 모험심에 불타는 시대 분위기에 자극을 받았다. 르동이 이 그림을 그리던 시절, 실험적 예술가와 문인들은 비행기의 전신인 열기구에 푹 빠져 있었다. 열기구는 무한한 자유, 항공술은 진보와 현대성

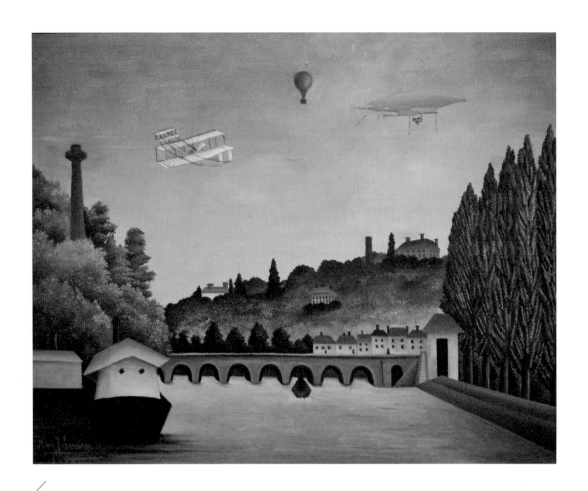

앙리 루소,
「퐁 드 세브르 풍경」,
캔버스에 유채,
81×100cm, 1908,
모스크바 푸시킨 미술관

을 의미했기 때문이다. 중력을 초월해 새처럼 날고 싶은 열망을 가진 예술가들은 열기구의 비행 정보를 접하면 한달음에 달려가 구경했다. 그리고 열기구 비행 장면을 실제로 보았던 화가들은 그 신기한 광경을 그림에 담았다.

앙리 루소의 풍경화에는 센 강 주변의 풍경이 나오는데 하늘에 떠 있는 열기구와 비행선이 유독 눈길을 끈다. 프랑스인 루소가 과학적으로 많은 변화와 발전을 가져온 비행기구에 큰 관심을 보였던 것은 자연스러운 현상이다. 1783년 프랑스의 몽골피에 형제는 모형 열기구를 이용한 비행에 최초로 성공했다. 그 후 프랑스의 자크 샤를과 니콜라 루이 로베르가 30만 명이 넘는 관객 앞에서 비행기구를 타고 튀일리 궁 위를 날아올랐다. 이때 모인 관객 수는 당시 세계 최다 기록이었다고 한다.

하늘을 날고 싶은 인간의 꿈을 세계 최초로 실현시킨 나라는 프랑스였다. 루소의 풍경화는 최초로 비행이 시도되었던 그 시대의 감동과 신기술 개발에 성공한 프랑스인의 자부심을 보여준다. 그러나 열기구 이미지를 가장 강렬하게 표현한 화가는 르동이었다. 그는 상상력의 대가답게 호기심이 담긴 눈, 기술문명에 감탄하는 눈을 비행기구와 결합해 환상적인 작품을 창조한 것이다.

벨기에의 화가 마그리트René Magritte, 1898~1967는 철학적인 눈을 그렸다. 그가 묘사한 눈은 어찌나 맑은지 마치 잘 닦은 거울처럼 파란 하늘과 떠 있는 흰 구름이 고스란히 비친다. 그런데 왜 제목이「잘못된 거울」일까?

"눈에 보이는 것이 전부가 아니다"라고 말하기 위해서다. 우리는 흔히 눈에 보이는 것이 모두 진실이라고 믿는다. 그러나 인간의 눈은 때로

는 사물의 크기나 색깔, 선, 형태를 본래의 모습과 다르게 보기도 한다. 선입견이나 편견, 고정관념에 사로잡혀 같은 사람이나 사물을 다르게 보는 경우가 그렇다. 예를 들면 제주도에 있는 도깨비 도로는 실제로는 내리막길인데 사람들 눈에는 오르막길로 보인다. 그래서 뇌과학자 김대식은 한 언론 인터뷰에서 이렇게 말했다.

"본다는 것, 지각하는 것, 인식하는 것은 항상 해석이다. 있는 그대로 세상을 본다는 것 자체가 존재할 수 없다는 얘기다. 내가 100퍼센트 확신을 가지고 있어도 100퍼센트 틀릴 가능성이 항상 존재한다는 게 아마 뇌과학의

메시지 중 하나가 될 것이다. 현대 뇌과학에서는 우리가 느끼고 지각하고 생각하고 기억하는 것의 대부분을 착시 현상으로 생각하고 있다."

마그리트는 눈 그림을 통해 철학적인 질문을 던진다. 당신의 눈을 믿을 수 있는가? 거짓된 모습을 진짜라고 착각하고 사는 것은 아닌지.

미국의 화가 윌 바너Will Varner은 감시하는 눈을 그렸다. 미국 성조기에서 50개 주를 상징하는 별을 50대의 감시카메라로, 미국 건국 초기의 13개 주를 뜻하는 줄무늬는 블라인드로 표현했다. 블라인드 틈새로 누군가를 감시하는 눈이 무섭게 번뜩인다.

이 작품은 미국인들이 감시카메라에 노출당하는 세상에서 살아가고

윌 바너, 「사찰」,
일러스트레이션,
2010

3부 처음 보는 것처럼, 낯설게 눈

박대조, 「무지개」,
입체렌즈,
라이트박스,
색상변환,
120×159cm, 2008

있다는 메시지를 남긴다. 그림 속 감시하는 눈을 보면 감시카메라 설치를 무조건 찬성할 수만은 없다는 생각이 든다. 감시카메라는 본래 '범죄예방'이라는 좋은 목적으로 설치되지만 개인의 사생활이나 인권 침해의 가능성도 무시할 수 없기 때문이다.

한국의 작가 박대조1970~ 는 천진한 어린아이의 눈동자를 통해 인류의 역사는 전쟁의 역사이며, 폭력과 테러, 전쟁의 광기는 인류에게 치명적인 상처를 남긴다는 반전反戰의 메시지를 전달한다.

「무지개」에 등장하는 아이의 맑은 눈동자에 거대한 폭발이 일어났다. 화염과 연기가 치솟은 장면이 비친다. 아이는 강렬한 눈빛으로 어른들이 저지르고 있는 전쟁의 만행을 고발한다. 작가는 인간의 야수성을 폭로하기 위해 박대조표 기법을 개발하고 이를 특수 재료를 사용해 표현했다. 어린아이의 얼굴을 촬영한 뒤 사진을 확대하고 주로 영화에서 사용되는 하이라이트 기법을 응용해 눈동자가 섬광처럼 빛나도록 연출했다. 그리고 이 사진의 감광필름을 대리석에 붙여 빛을 투과시킨 다음 에어건을 이용해 돌의 표면에 음각했다. 끝으로 먹과 아크릴로 채색하면 조각과 사진, 회화적 특성을 결합한 작품이 완성된다. 즉 폭력적인 세상이 아닌 평화로운 세상에서 살고 싶은 인류의 간절한 바람을 아이의 맑은 눈동자에 투영한 것이다.

지금까지 감상한 작품들은 인간이 여러 개의 눈을 갖고 있다는 것을 가르쳐주었다. 바로 육체의 눈인 육안肉眼, 마음의 눈인 심안心眼, 지혜의 눈인 혜안慧眼이다. 이 세 가지 눈을 제대로 사용하면 보다 행복한 삶을 살아갈 수 있으리라.

가 장
순 수 한
감 정

눈물

디르크 바우츠,
「슬픔에 찬 성모」,
오크 패널에 유채,
36.8×27.9cm,
1470~75년경,
런던 내셔널 갤러리

인간의 몸에서 만들어지는 액체인 눈물은 소중한 눈을 보호할 목적으로 분비되는 생리적 눈물과 감정에 의해 흘리는 심리적 눈물로 나눌 수 있다. 그중에서도 감정에 의한 눈물은 인간과 동물을 구분하는 중요한 잣대가 된다. 기쁨과 슬픔, 고통과 절망, 사랑과 감사, 후회와 반성 등 인간이 느끼는 다양한 감정이 눈물로 나타나기 때문이다.

15세기 네덜란드 출신의 화가 디르크 바우츠Dirck Bouts, 1415~75는 슬픔과 고통의 눈물을 성모 마리아가 두 손을 모아 기도하며 눈물을 흘리는 모습으로 표현했다. 성모가 신에게 눈물 어린 기도를 바치는 이유는 사랑하는 아들 예수 그리스도를 저 세상으로 먼저 떠나보냈기 때문이다. 성모는 통곡하지도 않고 고통으로 몸부림치지도 않는다. 그러나 그림을 자세히 살펴보면 그녀의 슬픔과 고통이 얼마나 깊은지 느낄 수 있다.

성모 마리아의 두 눈을 보라. 얼마나 서럽게 울었으면 저렇게 눈이 퉁퉁 붓고 붉게 충혈되었을까? 속눈썹에 맺힌 작은 눈물방울과 두 뺨을 타고 흘러내리는 굵은 눈물방울이 자식을 잃은 어머니의 슬픔이 얼마나 큰지 말해주고 있다. 성모의 눈물이 감동을 주는 것은 크나큰 고통을 겪으면서도 이를 종교적 믿음으로 견뎌내기 때문이다. 신 앞에서 흘리는 이 눈물은 인간의 가장 순수하고 진실한 감정을 느끼게 한다.

한국의 예술가 양대원1966~ 은 특이하게도 눈물을 검은색으로 표현했

양대원, 「검은 눈물」,
광목천 위에 한지,
아교·아크릴 물감·
토분·커피·린시드유,
77×49cm, 2011

양대원,
「검은 눈물」
부분 확대

다. 그는 왜 맑고 깨끗한 눈물이 아닌 검은 눈물 한 방울을 크게 그렸을까? 또 검은 사람이 눈물방울 속에 빠져 허우적거리는 것은 어떤 의미일까?

눈물을 검은색으로 표현한 것은 눈물이 일반적으로 부정적 의미를 갖기 때문이다. 눈물은 슬픔이나 아픔, 절망을 상징한다. 검은 눈물을 커다랗게 그린 것은 사람들을 울게 하는 고통스런 일들이 너무 많이 일어난다는 뜻이다. 그림 속 검은 사람처럼 인류도 눈물의 바다에 빠져 허우적거리고 있다. 그러나 양대원 작가는 절망 속에서도 포기하지 말자고 말한다. 인류를 상징하는 검은 인간도 눈물의 바다에서 살아남기 위해 열심히 헤엄치고 있지 않은가.

그런가 하면 중국의 현대미술 작가 인준尹俊. 1974~ 은 재밌게도 울보 아이들의 모습을 그렸다. 두 아이가 목젖이 보일 정도로 입을 크게 벌리고 엉엉 소리내어 울고 있다. 얼마나 요란하게 우는지 눈물방울이 분수처럼 퍼져나가고 아이의 얼굴이 눈물, 콧물로 뒤범벅되었다. 그런데도 우는

인준, 「우는 아이들」,
캔버스에 유채,
150×150cm, 2008
어반아트 제공

아이들의 모습은 전혀 슬퍼 보이지 않는다. 슬프기는커녕 오히려 보는 사람으로 하여금 웃음 짓게 한다.

　　이 아이들의 눈물은 슬픔이나 아픔을 의미하지 않는다. 아이들은 툭 하면 눈물을 흘린다. 말을 익히기 전까지는 울음으로 자기 의사를 표현하곤 한다. 아이에게 눈물은 곧 일상이다. 대체 아이들은 왜 그토록 쉽게 자주 울까? 감정이 풍부하며 자기감정을 감추지 않고 매우 솔직하게 표현하

기 때문이다. 아이의 눈물은 어른의 눈물처럼 무겁거나 어둡지 않다. 인준 작가는 아이들의 눈물은 순진무구함과 건강함, 생명력을 의미한다고 여기고 밝고 화려한 색채로 울보 아이들을 표현한 것이다.

미국의 예술가 만 레이Man Ray, 1890~1976는 가짜 눈물을 작품에 담았다. 여자의 눈에서 흘러내리는 눈물은 실제 눈물이 아니라 유리로 만든 가짜다. 이 가짜 눈물을 연출하기 위해 여자의 얼굴 중에서 눈 부분을 확

만 레이,
「유리 눈물」,
젤라틴 실버 프린트,
22.9×29.8cm,
1930~32,
로스앤젤리스
폴 게티 박물관

「백조 목의 병」,
유리, 높이 38.7cm, 19세기,
뉴욕 메트로폴리탄 박물관

대하고 눈길을 위쪽으로 향하게 하여 사진을 찍었다. 왜 아름다운 여자의
얼굴에 유리 눈물을 붙였을까?

눈물에는 인간적인 감정이나 영혼이 담겼다는 고정관념을 깨기 위해
서다. 이런 생각은 "유리 눈물방울에는 아무런 감정도 담겨 있지 않다"라는 만
레이의 말에서도 드러난다. 아울러 여자의 눈물은 아름다움을 빛나게 하

는 장신구와 같다는 것도 보여준다.

미인의 눈물은 보석처럼 사람들의 마음을 사로잡는다. 그래서 예로부터 미인의 눈물은 진주나 다이아몬드와 같은 보석에 비유되었다. 이집트인들은 발트해산 호박 보석을 가리켜 '신들의 눈물'이라고 불렀다. 눈물에 관한 예술작품은 인간에게 눈물이 꼭 필요하다는 생각을 떠올리게 한다. 19세기 이란에서 만들어진 백조의 긴 목과 몸체를 닮은 눈물병을 감상하면 이런 생각에 동의하게 될 것이다.

미국 메트로폴리탄 박물관 소장품인 「백조 목의 병」은 남편을 잃은 여성들의 눈물을 담는 용기로 사용했다. 전해진 이야기에 따르면 고대 이스라엘을 비롯한 중동 지역에서는 사람들이 슬픈 일을 당할 때 흘리는 눈물을 병에 모아 보관하는 풍속이 있었다. 눈물병을 매우 소중하게 간직하고, 가족이나 친지에게 고통스런 일이 생기면 눈물병을 챙겨 함께 모여 슬픔을 나눴다고 한다.

누구나 살아가면서 고통스런 일을 겪게 마련이다. 슬픈 감정을 속으로만 삭이면 마음의 병이 생긴다. 하지만 한바탕 울고 나면 마음속 응어리가 풀리고 기분이 한결 나아진다. 눈물이 우리 몸에서 스트레스와 관련된 물질을 씻어내는 효과가 있기 때문이다. 그래서 병원, 상담센터, 명상원에서 울음 요법을 활용하는 사례가 늘고 있다고 한다. 그런 의미에서 마음의 병을 앓는 현대인에게도 부정적인 감정을 씻어주는 눈물병이 필요할 것 같다.

쓸모없음의
쓸모

머리카락

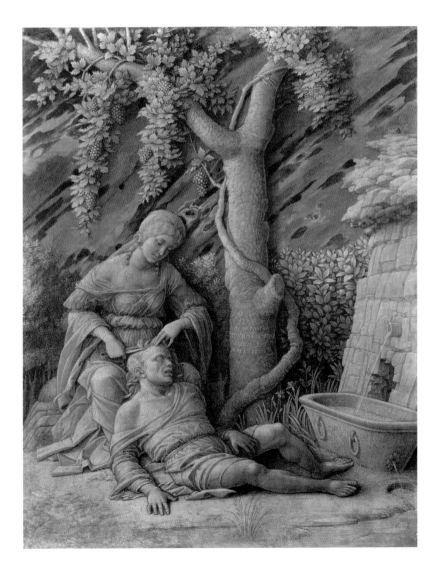

안드레아 만테냐,
「삼손과 델릴라」,
캔버스에 유채,
47×37cm,
1495년경,
런던 내셔널 갤러리

인간의 신체 중 머리카락만큼 하찮게 여겨지는 것이 또 있을까? 머리카락은 몸에서 떨어져 나가면 쓰레기 취급을 받으며 그냥 버려지지만 인간의 삶에서 중요한 부분을 차지하고 있다. 소중한 뇌를 담은 머리를 보호하고, 역사적으로는 성별이나 계급을 나타내기도 했으며 패션의 중심이 되는 등 여러 가지 역할을 맡고 있다. 머리카락은 생명력과 신성한 힘, 용기를 상징하기도 한다. 『구약성서』「사사기」에 나오는 삼손 이야기는 머리카락이 권위와 힘의 상징이었다는 점을 알려준다.

이탈리아의 화가 안드레아 만테냐Andrea Mantegna, 1431?~1506가 그린 작품을 보자. 삼손의 연인 델릴라가 자기 무릎을 베고 잠든 삼손의 머리카락을 가위로 자르고 있다. 델릴라는 왜 삼손의 머리카락을 자르는 걸까?

성서에 나오는 삼손은 세상에서 가장 힘이 센 남자다. 그런데 천하장사 삼손에게도 커다란 약점이 있었다. 그의 엄청난 힘의 원천은 긴 머리카락에 있었기 때문에 절대로 그것을 잘라서는 안 된다는 점이었다. 하지만 삼손은 이스라엘의 적인 블레셋 여자 델릴라의 유혹에 넘어가 힘의 비밀을 털어놓는다.

"나는 아직까지 내 머리를 깎은 적이 한 번도 없소. 나는 태어날 때부터 하나님께 바쳐진 사람이오. 누구든지 내 머리를 밀면, 힘을 잃어 보통 사람처럼 약해지고 만다오."

델릴라가 은을 받는 대가로 블레셋 사람들에게 그 비밀을 알려주자 그들은 잠든 삼손의 머리카락을 자르고 두 눈까지 칼로 도려내 장님으로 만들었다. 만테냐는 성서 내용에 예술가적 상상력을 더해 델릴라가 잠든 삼손의 머리카락을 가위로 자르는 장면으로 각색했다.

과거의 권력자나 통치자들도 삼손처럼 힘을 잃을까 두려워 머리카락을 자르지 않았다. 아메리칸 인디언이 적의 머리 가죽을 잔인하게 벗겼던 것도 힘을 빼앗기 위한 상징적인 행동이었다. 그런가 하면 여성의 머리카락은 성적 매력과 파괴적인 힘을 상징한다. 고대 그리스 신화에 나오는 괴물 메두사 이야기가 그 대표적인 사례다.

조제프 시나르Joseph Chinard, 1756~1813가 조각한 메두사의 머리를 보자. 메두사의 머리카락을 자세히 보니 한 올 한 올이 뱀이다. 왜 머리카락이 징그러운 뱀으로 이루어져 있을까?

신화에 따르면 괴물인 메두사는 본래 아주 아름다운 여성이었다. 어느 날 메두사는 바다의 신 포세이돈과 지혜와 학예의 여신인 아테네의 신전에서 사랑을 나누었다. 이런 부적절한 행동은 결혼을 거부하고 처녀 신으로 살아가는 아테네를 화나게 했다. 아테네는 포세이돈을 유혹한 메두사를 벌하기로 결심하고 저주를 내렸다. 메두사의 미모를 더욱 매혹적으로 돋보이게 하는 아름다운 머리카락을 끔찍한 뱀의 소굴로 만들어버린 것이다. 이러한 메두사 신화에서는 여성적 아름다움에 대해 두려움을 가진 남성의 심리를 엿볼 수 있다.

한편 여성의 긴 머리카락은 창작의 도구가 되기도 한다. 인상주의 화가 드가Edgar De Gas, 1834~1917가 그린 그림에서는 하녀가 여주인의 긴 머

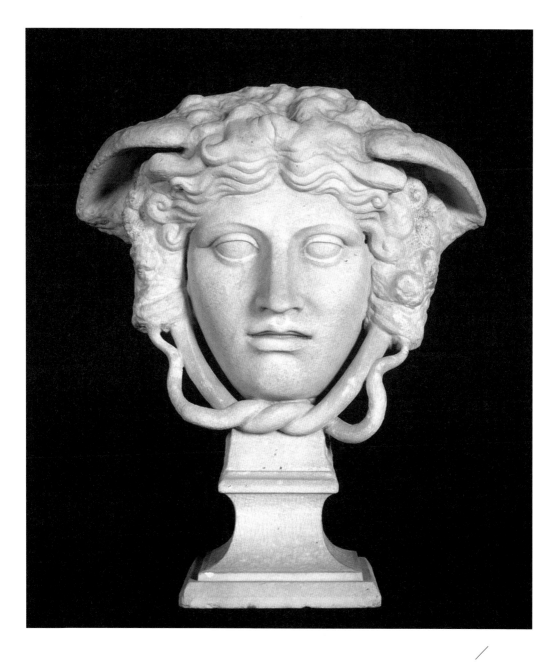

조제프 시나르,
「메두사의 머리」,
1810년경,
파리 말메종 성

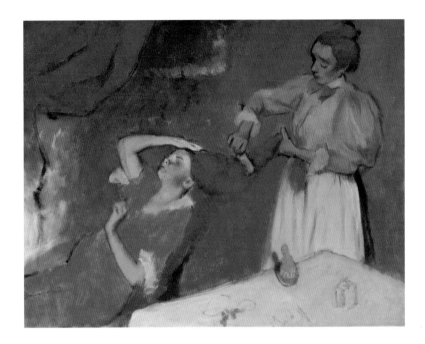

에드가르 드가,
「머리 빗기」,
캔버스에 유채,
124×150cm,
1896년경,
런던 내셔널 갤러리

리카락을 빗겨주고 있다. 드가는 머리 빗는 여성의 모습을 여러 차례 그렸는데 이 작품은 그중 하나다. 그는 왜 머리 빗기에 관심을 가졌을까?

　　머리 빗는 여성의 동작을 관찰하며 몸의 움직임을 연구하기 위해서였다. 이 그림에서도 두 여성의 모습을 사실적으로 그리기보다는 머리를 빗는 순간적인 동작에 초점을 맞추었다. 드가는 여성의 긴 머리카락을 색채를 실험하는 도구로 사용하기도 했는데 그 이유를 창작 노트에 다음과 같이 남겼다.

알프혼세 무하,
「자연」, 청동 흉상,
70.7×28×27cm,
1899~1900,
프라하 무하 박물관

나는 머리카락 색을 쉽게 떠올릴 수 있다. 머리카락하면 기름을 바른 호두색이나 삼나무 껍질에서 뽑아낸 삼실 같은 연황색, 때로는 밤나무 껍질과 비슷한 색이 생각나기 때문이다.

물도 부족하고 개인주택에 욕실도 없던 시절, 프랑스 여성들은 한 달에 한 번 정도 머리를 감았기 때문에 드가는 머리 빗는 여성을 관찰할 수 있었다. 드가와 함께 인상주의 운동을 벌였던 르누아르와 로트레크도 머리 빗는 여인을 즐겨 그렸다. 이런 그림들은 남성 화가에게 여성의 머리 빗기는 관음증을 충족시키고 조형적 실험의 도구였음을 알려준다.

체코 출신의 예술가 알프혼세 무하Alphonse Mucha, 1860~1939도 여성의 긴 머리카락으로 미의 관능성을 창작에 실험한 예술가 중 하나다. 청동 조각상 「자연」에서는 긴 금발 머리카락이 여성의 상체를 칭칭 감고 있다. 무하가 1900년 파리 만국박람회에 출품하기 위해 디자인한 이 청동 조각상은 장식 조각의 걸작이라는 찬사를 받는다. 금박, 은박으로 장식한 바깥 면과 긴 머리카락의 나선이 빚어낸 신비한 아름다움이

함연주, 「큐브」,
머리카락, 에폭시,
2006

황홀한 조화를 이루고 있기 때문이다.

한국의 설치예술가 함연주1971~ 는 놀랍게도 자신의 머리카락을 작품의 재료로 사용했다. 천장에 매달려 있는 정육면체 형태를 보자. 마치 이슬이 맺힌 것처럼 그녀의 머리카락이 반짝인다. 함연주 작가는 매일 빠지는 머리카락을 버리지 않고 수년 동안 상자에 모아서 작품으로 만들었다. 돋보기와 핀셋을 사용해 머리카락 수백, 수천 개를 동여맨 다음 투명 에폭시 용액을 수차례 덧바르고 말리는 과정을 반복하면 머리카락 부피가 커지고 단단해진다. 그리고 머리카락에 맺힌 접착제가 빛을 반사해 보석처럼 빛나게 된다.

왜 머리카락으로 그토록 힘들게 미술작품을 만드는 걸까? 머리카락은 빠지고 다시 생겨나는 과정을 일생 동안 되풀이한다. 머리카락으로 만든 작품은 생명체가 태어나 자랐다가 사라지는 과정을 의미한다. 이를 통해 우리는 인체의 신비와 삶의 소중함을 느끼게 된다. 또한 쓰레기처럼 버려지는 머리카락도 보석처럼 값질 수 있고, 연약한 것이 오히려 강할 수 있다는 메시지도 깨닫게 한다. 머리카락을 표현한 예술작품은 '머리카락 따위가 어떻게 예술이 될 수 있지?' 하는 편견을 깨뜨려준다.

몸과
마음의
중심

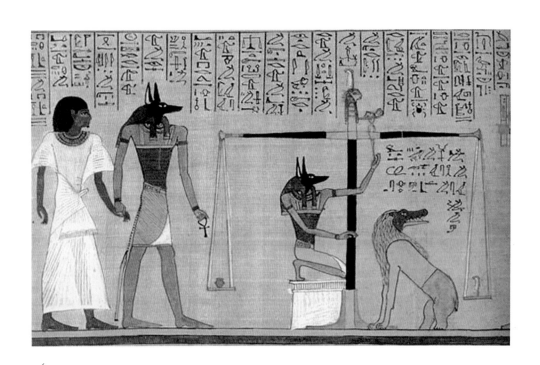

「사자의 서」 중
'심장의 무게 달기 의식',
기원전 1285년

우리 몸 안의 모든 장기는 생명을 유지하는 데 중요한 기관이다. 그중에서도 심장은 생명유지에 꼭 필요한 혈액을 온몸에 공급하는 펌프 역할을 한다. 그래서 인체의 태양에 비유하거나 생명의 근원이라고 불린다. 또한 영혼, 마음, 도덕심, 용기, 사랑을 나타내는 상징으로도 다양하게 사용한다.

고대 이집트인도 심장을 몸과 마음의 중심이라고 믿었다. 사람이 죽고 난 뒤 시신을 방부 처리해 미라로 만들 때 다른 장기는 모두 제거했지만 유일하게 심장만은 시신 안에 넣었다. 심지어 심장이 생전의 행동을 심판하는 잣대로 사용된다고 여기기도 했다. 착하게 산 사람은 선한 심장, 악하게 산 사람은 죄악의 심장을 가졌다고 믿었던 것이다.

고대 이집트의 장례문서葬禮文書인 「사자의 서」에 실린 그림이다. 「사자의 서」는 죽은 사람이 다시 살아나 영원한 생명을 얻는 것을 돕기 위해 만들어진 문서로 사후세계에 관한 안내서다. 이 그림은 죽음의 신 아누비스Anubis가 심장의 무게를 달아 의식을 치르는 장면을 그린 것이다. '심장의 무게 달기 의식'이란 심장의 무게로 선과 악을 심판하는 것을 말한다.

그림 왼쪽에서 머리가 자칼(또는 늑대) 모양인 아누비스가 흰 옷을 입은 사람의 손을 잡고 진실의 저울을 향해 걸어가고 있다. 이 남자는 죽은 사람이다. 그림 가운데에서는 아누비스가 진실의 저울이 정확한지 검사하는 중이다. 저울의 한쪽에는 정의를 상징하는 흰색 깃털, 다른 한쪽에

는 죽은 사람의 심장이 놓여 있다. 생전에 나쁜 짓을 많이 저지른 사람의 심장은 깃털보다 무거워서 저울추가 심장 쪽으로 기울어진다. 그러면 무서운 괴물이 죽은 사람의 죄악의 심장을 먹어버리는 끔찍한 벌을 받는다고 한다. 이와 반대로 양심적이고 도덕적으로 살았던 사람의 심장은 깃털 무게와 같거나 더 가벼워서 큰 상을 받는다. 부활해서 영원한 생명을 얻게 되는 것이다.

고대 이집트인에게 죽음은 끝이 아니라 불로장생의 시작이었다. 영원한 생명을 얻기 위해서는 생전에 양심적이고 도덕적으로 살아야만 했다. 심장의 무게로 선악을 측정하는 이 그림을 통해 고대 이집트인은 사람이 뇌가 아니라 심장으로 어떤 일을 생각하고 판단한다고 여겼음을 알 수 있다.

그런가 하면 기독교에서 심장은 신의 고통과 희생, 사랑과 구원, 속죄의 상징이었다. 호세 데 파에스José de Páez, 1727~90의 작품에서는 두 성자와 아기 천사들이 빛을 발하는 커다란 붉은 심장을 경배하고 있다. 두 성자는 16세기 스페인의 수도사로 가톨릭 수도회 예수회를 창시한 이그나티우스 데 로욜라와 이탈리아 출신 수도사인 성 알로이시우스 곤자이다. 이들은 왜 심장을 경배하고 있을까? 가시 면류관을 쓴 심장 안에 십자가가 담긴 이유는 무엇일까?

그림 속 심장은 보통 사람의 심장이 아니다. 예수 그리스도의 성스러운 심장이다. 화가는 인류의 죄를 씻고 세계를 구원하기 위해 십자가에 못 박혀 처형된 그리스도의 고통과 희생을 강조하고자 피처럼 붉은 심장을 그렸다. 호세 데 파에스는 종교를 주제로 그림을 많이 그린 화가로 알

호세 데 파에스,
「성 이그나티우스 데
로욜라와 성 알로이시우스
곤자가 함께하는 그리스도의
성스런 심장 경배」,
동판에 유채,
42×32.7cm, 1770년경,
콜로라도 덴버 미술관

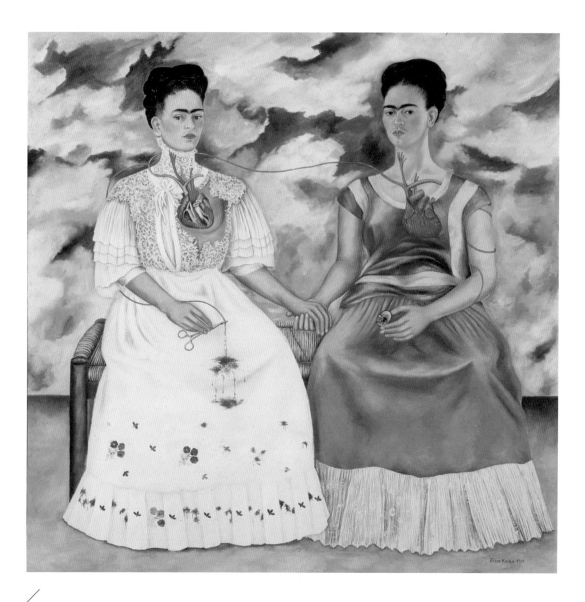

프리다 칼로,
「두 명의 프리다」,
캔버스에 유채,
173.5×173cm,
1939, 멕시코시티
현대미술관

려져 있다. 유럽의 신교와 구교가 첨예하게 대립하던 18세기, 가톨릭 종주국이었던 스페인에서는 강력한 왕권이 교권과 결부되었고 종교적 엄숙함이 사회를 짓누르고 있었다. 이런 경직된 사회 분위기로 인해 풍속화나 풍경화와 같은 장르화는 거의 그려지지 않았고 종교적인 주제를 강조하는 그림과 조각이 미술의 중심을 차지했다. 종교적인 열망으로 가득 찬 파에스의 그림은 가톨릭의 본산인 스페인에서 종교화가 그림의 제왕이었음을 말해준다.

고통을 예술로 승화한 화가 프리다 칼로는 특이하게도 심장이 드러난 자화상을 그렸다. 쌍둥이처럼 보이는 두 여성은 모두 프리다 칼로다. 칼로는 왜 심장이 드러난 이중 자화상을 그렸을까?

몸과 마음이 견딜 수 없이 아프다는 것을 보여주기 위해서다. 흔히 사람들은 절망과 슬픔으로 견딜 수 없는 고통을 느낄 때 '심장이 찢어질 듯 아프다'라고 말한다. 칼로 역시 그런 고통을 받았다. 그녀는 어릴 적 척추성 소아마비를 앓은 뒤 오른쪽 발에 장애를 가졌다. 18세에 교통사고를 당하고 기적적으로 살아났지만 그 후유증으로 세상을 떠날 때까지 극심한 육체적 고통 속에 살았다. 47세로 세상을 떠날 때까지 수십 번 수술을 받았다. 정신적 고통도 심했다. 게다가 이 그림을 그릴 때 사랑하는 남편 디에고 리베라와 이혼한 상태였다. 칼로는 병든 몸과 마음을 보여주는 한편 고통을 이겨내고 삶의 희망을 찾고 싶은 모습을 이중 자화상을 통해 보여주고 싶었으리라.

그림을 자세히 보라. 흰색 드레스를 입은 칼로의 심장은 병들었다. 외과용 가위로 끊어진 혈관에서 흘러나오는 피를 막으며 겨우 목숨을 이

어가고 있다. 반면 멕시코 전통의상인 테우아나를 입은 칼로의 심장은 건강하다. 건강한 심장에서 나오는 피가 병든 심장으로 들어가 죽어가는 생명을 살리고 있다. 칼로는 이중 자화상을 빌려 심장이 마음이고, 모든 감정의 원천이며, 생명 그 자체라는 것을 말하고 있다.

미국의 예술가 제프 쿤스와 짐 다인Jim Dine, 1935~ 은 심장을 하트 모양으로 표현했다. 먼저 제프 쿤스의 작품을 보자. 천장에 매달린 하트 모양은 사랑을 상징하는 설치미술이다. 황금색 리본으로 예쁘게 묶어 공중에 매단 분홍색 하트는 언뜻 보기에 풍선처럼 가벼워 보인다. 하지만 무게가 1,590킬로그램에 달하는 크고 무거운 조각품이다. 작품을 완성하는 데도 10년이 넘게 걸렸다. 쿤스는 색깔이 각기 다른 하트 모양의 조각품을 모두 다섯 점 만들었고 이 작품은 그중 하나다.

짐 다인은 하트 작가라는 별명으로도 불릴 만큼, 무려 45년간이나 다양한 모양과 색깔의 하트를 그리고 있다. 수많은 하트를 그리는 의도에 대해 그는 이렇게 말한다.

"지금껏 수많은 하트를 그렸지만 그중 단 한 개도 같은 모양이 없다. 매번 다른 느낌으로 그리기 때문이다. 그림 속 하트 모양은 단순한 사랑의 상징이 아니다. 다양한 의미를 담고 있다. 예수 그리스도의 피 흘리는 심장일 수도 있고 아름다움이나 우주를 상징하기도 한다. 생명의 근원이며 창조적 영감을 자극하는 도구이기도 하다."

제프 쿤스와 짐 다인의 하트 모양 작품을 보면 이런 의문이 든다. 우

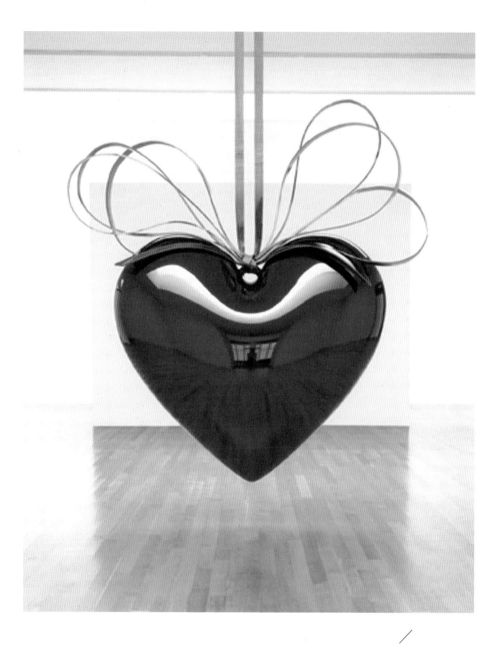

제프 쿤스,
「매달린 하트
(Hanging heart)」,
다양한 색상의 코팅에
표면 광택 처리, 황동,
291×280×101.5cm,
1994~2006

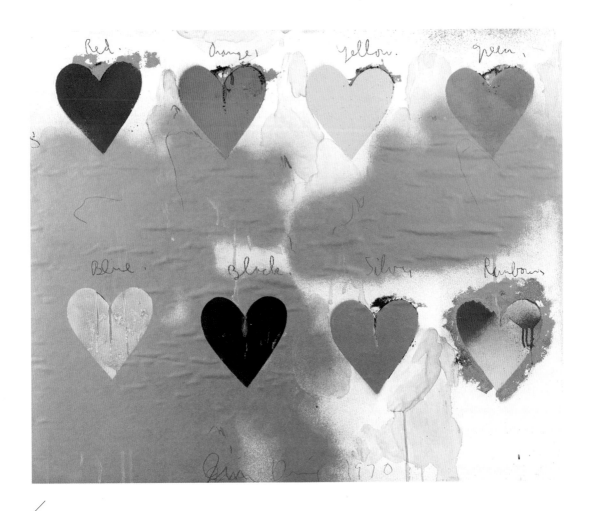

짐 다인,
「여덟 개의 하트
(Eight Hearts)」,
메소나이트 위에
컬러스크린 프린트,
65.4×77.5cm, 1970

리는 왜 사랑의 마음을 하트 모양으로 표현할까? 실제 심장의 모양과 다른데도 왜 하트 모양이 심장을 표현한 것이라고 믿게 되었을까?

하트 모양이 사랑의 상징이 된 배경은 정확히 밝혀지지 않았다. 하지만 중세 유럽 문학 속 삽화나 미술작품에 하트 모양이 나타난 것은 확인할 수 있다. 사랑에 빠진 남녀가 사랑을 고백할 때 하트 모양을 주고받는 장면이 나온다. 이것은 서로 심장을 교환한다는 뜻이며 생명처럼 깊이 사랑한다는 의미를 갖고 있다.

심장을 표현한 미술작품들은 심장이 인간의 영혼, 양심, 희생, 용기, 생명, 사랑 등을 나타내는 상징물로 다양하게 사용되었다는 것을 알려주었다. 우리는 평소 심장이 있는 것조차도 의식하지 못하고 살고 있다. 이제 심장이 얼마나 소중한지 알게 되었으니, 잠시 가슴에 손을 얹고 심장의 박동소리를 느껴보는 건 어떨까.

연 출 된
자 아 의
메 시 지

변장

렘브란트 판 레인,
「동양풍 의상을 입은
자화상」, 목판에 유채,
66.6×52cm, 1631,
아비뇽 프티팔레 미술관

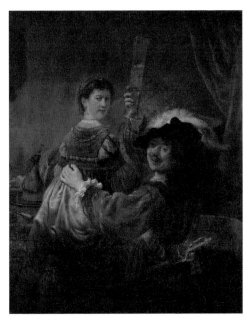

렘브란트 판 레인,
「선술집의 방탕아」,
캔버스에 유채,
161×131cm, 1636년경,
드레스덴 국립회화관

캐나다 출신의 미국 사회심리학자 어빙 고프먼은 인간은 일상생활 속에서 다양한 역할을 '연기'한다고 보았다. 사회는 거대한 연극 무대이고 사람들은 배우이며 관객이다. 개인은 옷차림, 몸가짐, 태도, 언행 등을 전략적으로 바꿔가며 가면을 쓰고 연기하듯 살아간다는 것이다.

고프먼의 이론을 증명하듯 자신의 겉모습이나 내면의 모습에 만족하지 못하고 다른 사람처럼 보이고 싶은 욕구가 생길 때가 있다. 다른 모습과 다른 성격을 갖고 싶은 마음에 부모, 형제, 친지들의 옷, 신발, 모자를 착용하거나 분장하고 평소와 전혀 다른 행동을 하기도 한다.

17세기 네덜란드의 화가 렘브란트Rembrandt Harmenszoon van Rijn, 1606~69도 보통 사람처럼 본래의 모습을 바꾸고 싶은 욕구를 강하게 느꼈던 것 같다. 다양한 인물로 분장한 자화상들을 남겼으니 말이다. 동방의 왕자로 분장한 자화상, 술에 취해 흥청망청 돈을 쓰는 행실이 나쁜 남자로 분장한 자화상, 그리스도교의 사도 성 바오로로 분장한 자화상, 모두 렘브란트가 주인공이다. 그는 세 점의 자화상 이외에도 다양하게 연출한 자신의 모습을 수십 점이나 그렸다. 예를 들어 행사대열의 앞에 서서 깃발을 든 기수의 모습, 고대 그리스 화가 제욱시스로 분장한 모습, 심지어 청소부와 거지로 분장한 자화상도 그렸다.

옷차림과 머리 형태만 바꾼 것이 아니라 얼굴의 특징, 표정, 얼굴 각

도, 자세까지 각각 다르게 연출했다. 화내고, 행복해 하고, 놀라고, 근심 걱정에 잠긴 여러 얼굴 표정과 감정을 실감 나게 표현하기 위해 자신의 모습을 거울에 비쳐보면서 관찰했다. 그뿐만이 아니다. 다양한 인물로 변신하기 위해 분장에 필요한 물건들을 사서 작업실에 보관해두었다. 값비싼 황금과 보석, 화려한 장신구와 모자, 옷, 일본 부채를 사는 일에 돈을 많이 써서 경제적인 고통을 겪기도 했다.

렘브란트가 마치 연극배우처럼 다른 모습, 성격, 감정을 보여주려고 했던 이유는 무엇일까? 바로 자신이 누구인지 이해하기 위해서다. 그는 자기 자신을 아는 일만큼 중요한 것은 없다고 생각했던 것 같다. '나는 어떤 사람이 되고 싶지?' '나는 무엇을 원하지?'라는 질문들은 인생을 지혜롭고 현명하게 살아가는 데 꼭 필요하다. 렘브란트는 진정한 자아를 찾기 위해 스스로 모델이 되어 많은 자화상을 그린 것이다.

배우처럼 여러 가지 모습을 연기한 렘브란트의 자화상은 한국 작가 김창겸1961~의 창작혼을 자극했다. 김창겸의 「자화상-렘브란트처럼 되기」와 렘브란트의 「자화상」을 비교해보라. 쏙 빼닮지 않았는가? 그는 렘브란트처럼 옷을 입고 같은 자세를 취하고 표정도 같다. 렘브란트처럼 분장한 김창겸의 자화상에는 위대한 화가인 렘브란트를 존경하는 마음과 렘브란트처럼 자신을 탐구하는 예술가가 되겠다는 각오와 의지가 담겨 있다.

렘브란트는 세상을 떠날 때까지 평생토록 자신의 모습을 그렸다. 미술사에서 그토록 많은 자화상을 남긴 화가는 찾아보기 어렵다. 그만큼 치열하고 지속적으로 자기 자신을 공부했다는 증거다. 김창겸의 자화상이면서 렘브란트의 자화상도 되는 이 작품은 인간이 일생 동안 풀어야 할

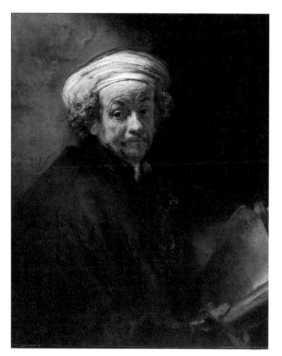

렘브란트 판 레인,
「성 바오로로
분장한 자화상」,
캔버스에 유채,
91×71cm, 1661,
암스테르담 국립미술관

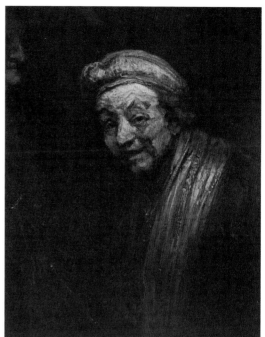

렘브란트 판 레인,
「제욱시스로
분장한 자화상」,
캔버스에 유채,
82.5×65cm, 1663년경,
쾰른 발라프
리하르츠 박물관

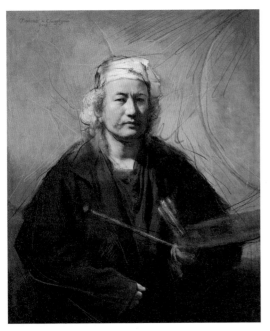

김창겸,
「자화상-렘브란트처럼 되기」,
디지털프린트,
2008

렘브란트 판 레인,
「자화상」,
캔버스에 유채,
114.3×94cm,
1665~69,
런던 켄우드하우스

숙제는 자신이 누구인지 아는 것이라는 사실을 일깨워준다.

미국의 사진작가인 신디 셔먼Cindy Sherman, 1954~ 은 변장과 분장술을 예술과 결합시킨 대표적인 예술가다. 작품 속의 여성은 신디 셔먼이다. 그녀는 1950~60년대 미국의 인기 여배우였던 메릴린 먼로의 모습으로 분장하고 스스로 사진을 찍었다.

셔먼은 자신이 직접 촬영한 수백 장의 인물사진 속에 매번 다른 모습으로 등장한다. 미국 대중이 즐겨보는 드라마나 영화에 나왔던 여자들과 똑같은 옷, 신발, 화장, 머리 모양을 하고 표정이나 자세도 똑같이 연기하는 모습을 직접 촬영한다. 영화나 드라마를 촬영할 때처럼 배경을 만들고 다양한 소도구를 활용해 스틸 사진을 보는 듯한 착각을 준다.

한 명의 예술가가 수백 명의 인물로 분장하고 사진을 찍기 때문에 신디 셔먼은 변장의 대가라는 찬사도 받는다. 셔먼은 왜 끊임없이 다른 여자의 모습으로 분장하는 걸까? 그리고 분장한 모습을 스스로 촬영한 의도는 무엇일까?

'현대 여성들이 자신이 원하는 모습으로 살아가지 않고, 영화나 드라마에 등장하는 여자들의 모습을 좇으면서 살아가는 것은 아닐까?' 하는 질문을 던지기 위해서다. 셔먼이 연출한 사진 속 여성들은 실제로 존재하는 여성이 아니라 현대인의 욕망이 투영된 허구의 여성상이다. 그녀는 현대사회가 영화나 드라마를 이용해 왜곡된 여성상을 널리 퍼뜨리고 그것을 유행처럼 따르라고 은연중에 강요하고 있다고 생각한다.

여성은 드라마나 영화에 등장하는 여성의 모습을 무조건 따르고 남성은 여성에게 가공의 여성이 되기를 강요하는 현실을 날카롭게 지적한

신디 셔먼, 「무제」,
크로모제닉프린트,
39.37×23.34cm,
1982, 샌프란시스코
현대미술관

것이다. 수백 명의 여성으로 분장한 변장 사진에는 거짓된 모습을 참모습으로 착각하지 말고 진정한 자아를 찾으라는 메시지가 담겨 있다.

　예술가의 분장 자화상은 내 자신이 어떤 존재가 되기를 바라는지, 자신이 어떤 점에 불만을 가졌는지 깨닫는 데 도움을 준다. 일상은 연극 무대와 닮아 있고 오늘도 우리는 인생이라는 무대에서 연기를 펼친다. 상황에 따라 자아를 포장하고 장식하며, 타인의 평가와 시선을 의식할 수밖에 없다. 그러나 자아의 가면을 벗기는 것보다 더 중요한 일은 연기하는 시간과 자신에게 되돌아오는 시간을 스스로 조절하는 훈련이다. 우리는 모든 감정과 태도, 행동 등을 조절할 수 있다. 영화에서 배역을 정하는 것은 감독의 고유 권한임을, 인생에서 자신을 연출하는 것은 자기 자신이라는 점을 잊지 말아야겠다.

숨어 있음의
미학

르네 마그리트,
「보물섬」,
캔버스에 유채,
60×81cm, 1942~43,
벨기에 왕립미술관

자연 생태계 안에서 동물과 식물은 살아남기 위해 본래의 모습이 드러나지 않도록 거짓으로 외관을 꾸민다. 천적에게 들키지 않게 몸의 형태를 주변 환경과 비슷하게 꾸미거나 눈에 띄지 않은 보호색으로 배경과 동화되거나, 다른 동물인 척 하는 것이다. 예를 들면 야행성 조류인 쏙독새는 숲속 침엽수의 색과 매우 비슷하기 때문에 언뜻 보면 새인지 나뭇잎인지 구별하기 어렵다.

동식물의 생명을 지키는 방법인 위장술은 예술가의 관심을 끄는 주제이기도 하다. 초현실주의 화가 마그리트는 자신을 보호하기 위해 주변 환경에 적응하는 동식물의 위장술을 그림에 표현했다. 식물의 잎이 새의 모양을 하고 있다. 나뭇잎이 새들로 변한 걸까? 아니면 새들이 나뭇잎으로 변한 걸까? 나뭇잎이면서 새도 되는 이 그림은 동물과 식물이라는 종의 경계를 허물고 특성이 다르다는 고정관념을 무너뜨린다. 마그리트는 왜 생각의 틀을 깨는 역발상적 그림을 그렸을까?

우리 눈에 익숙한 사물을 새롭게 바라보는 눈을 길러주기 위해서다. 이 그림도 평범한 새와 나뭇잎을 낯설게 만들어 관객의 호기심을 자극하고 있다. 즉 역발상 기법을 빌려와 위장술이 자연의 선물이라는 메시지를 강조한 것이다.

자연의 생존법인 위장술은 인간의 삶에도 영향을 끼쳤다. 예를 들어 전쟁터에서 적의 눈에 띄지 않으려고 입는 전투복, 군용차량, 전쟁무기의 얼

이중근,
「위장(먹이사슬)」,
컴퓨터 그래픽,
디지털프린트,
2002

룩무늬 등이 위장색을 본떠 만든 것이다.

한국의 작가 이중근1972~ 은 현대의 다양한 이미지를 화려한 패턴으로 재구성한다. 그의 작품에서도 위장색을 발견할 수 있다. 이 작품은 멀리서 바라보면 일정한 형태가 대칭, 반복되는 기하학적인 패턴을 그린 것처럼 보이지만 가까이서 보면 위장복을 입은 군인이 개구쟁이처럼 혀를 내미는 모습이 나타난다. 멀리서 보면 추상화인데 가까이 확대해 보면 인물화인 기발한 작품을 만든 것이다. 그 의도는 무엇일까?

이중근, 「위장(먹이사슬)」 부분 확대

진짜 모습을 감추고 습관적으로 위장하는 인간의 이중성을 꼬집기 위해서다. 신기한 이중 기법의 아이디어는 원통을 빙글빙글 돌리면 갖가지 무늬가 변화하는 모습을 보여주는 만화경에서 가져왔다. 거울을 이용해 다양한 색채무늬를 볼 수 있도록 만들어진 만화경은 정지했을 때와 원통을 돌렸을 때의 모양이 다르게 보인다.

이중근 작가는 만화경 놀이를 통해 사물의 겉만 보고 쉽게 판단해서는 안 되며 눈에 보이는 것이 반드시 진실은 아니라는 깨달음을 얻었다고 한다. 그의 작품을 감상하면 망원경처럼 전체를 보는 시각과 현미경처럼 세부적으로 보는 시각이 동시에 필요하다는 삶의 지혜를 배우게 된다.

중국의 행위예술가 리우 볼린Liu Bolin, 1973~ 은 사회의 문제점을 드러

리우 볼린,
「미래(The Future)」,
2015

내는 도구로 위장술을 활용한다. 유엔 가입국 193개 국기를 담은 사진 작품인데 자세히 살펴보면 국기 가운데 한 남자가 손을 번쩍 들고 서 있는 모습을 발견할 수 있다. 남자를 쉽게 찾을 수 없는 것은 배경색과 완벽하게 합쳐져 구분하기 어렵기 때문이다.

감쪽같이 숨은 남자는 작가 자신이다. 그는 배경색과 매우 흡사하게 얼굴과 몸, 옷을 색칠하고 배경 앞에서 다양한 포즈를 취한 후 사진을 찍는 것으로 유명하다. 얼마나 위장술이 뛰어나면 '투명인간' '위장의 달인'이라는 별명을 얻게 되었을까? 그가 눈에 띄지 않게 위장하고 작품에 등장하는 이유는 감추는 것이 오히려 더 드러내는 방법이라고 생각하기 때

문이다. CNN 인터뷰에서 그는 작품의 의도를 이렇게 밝혔다.

"배경 속에 제 모습을 감추는 것은 사람들에게 메시지를 전달하는 기법일 뿐 결코 작품의 핵심은 아닙니다. 다만 배경에 저를 포함한 사람들의 모습을 감춤으로써 오히려 많은 사람들이 감춰진 사회의 문제점을 새롭게 바라보고 문제의식을 더욱 키울 수 있다고 봐요. 감춤으로써 오히려 문제점이 더 부각될 것입니다."

그가 사람들의 눈에 띄지 않게 위장하고 작품에 스스로 등장하게 된 계기는 예술 표현의 자유를 탄압하는 중국 정부에 저항하기 위해서였다. 국민을 감시하고 검열하는 사회에서는 예술가도 자신의 생각이나 감정을 자유롭게 작품에 표현할 수 없다. 그것은 자신의 존재를 드러내지 않고 살아가는 것을 의미한다.

리우 볼린은 국가권력의 위협이 예술가를 투명인간으로 만든 원인이라는 메시지를 전달하기 위해 위장술을 작품의 주제로 삼았던 것이다. 처음에는 정치적인 내용을 담았지만 지금은 사회적인 문제까지도 작품에 표현한다. 그는 제70회 유엔총회에서 제시된 17개 과제인 지구촌의 빈곤과 질병, 기후 환경, 식량, 교육, 여성, 어린이 등 여러 문제가 잘 해결되기를 바랐다. 국기 사이에 숨은 위장한 예술가의 모습은 사람들의 관심을 끌었다. 왜 국기 속에 숨었을지 궁금해 하는 사람들에게 숨은 의도를 알려줌으로써 지구촌의 여러 문제점을 알리고 함께 해결하려는 마음도 불러일으켰다.

제임스 엔소르,
「가면에 둘러싸인 자화상」,
캔버스에 유채,
120×80cm, 1899,
고마키 메나드 미술관

한편 벨기에의 가면의 화가 제임스 엔소르James Ensor, 1860~1949는 위장하지 말고 맨 얼굴로 당당하게 세상과 맞서라고 말한다. 작품 속 섬뜩한 표정을 짓는 가면들 사이에 빨간 옷, 깃털로 장식된 빨간 모자를 쓴 남자가 고개를 돌려 관객을 바라보고 있다. 남자는 이 그림을 그린 엔소르다.

가면들은 왜 유령처럼 기분 나쁜 분위기를 풍기는 걸까? 그리고 엔소르는 왜 혼자만 가면을 쓰지 않았을까? 가면은 거짓, 속임수, 악 등 인간 내면의 어두운 본성을 상징한다. 엔소르가 맨 얼굴을 드러낸 것은 비겁하게 가면 뒤에 숨지 않겠다는 뜻이다.

그는 내성적인 성격의 외톨이형이었지만 예술가라는 자부심이 무척 강했다. 사람들은 그런 엔소르의 마음과 예술 세계를 이해하지 못하고 수시로 괴롭히며 상처를 주었다. 심지어 가족들마저도 그를 비웃었다. 인간의 내면에 감춰진 잔인한 본성으로 인해 커다란 고통을 받았던 엔소르는 자신이 느꼈던 불안과 두려움, 분노의 감정을 가면에 투영했다. 홀로 가면을 벗은 의미는 인간의 나쁜 본성에 굴복하지 않고 진실을 추구하는 용기 있는 사람이 되겠다는 각오다.

영국의 저술가이자 언론인인 피터 포브스는 『현혹과 기만: 의태와 위장』이라는 책에서 동식물의 생존 전략인 위장이 패션, 입체주의 그림, 소설, 의학, 유전학에도 영향을 미쳤다고 말했다. 자연의 경이로움이 창의성의 원천이라는 것을 새삼 깨닫게 하는 대목이다.

무엇을 만들어야 하는지
정확하게 알고 있다면
왜 그것을 해야 한다는 말인가.
이미 알고 있는 것은 전혀 흥미롭지 않다.
그럴 바엔 다른 것을 하는 것이 훨씬 낫다.

– 파블로 피카소

질문하면
비로소
보이는 것들

오래된
동경

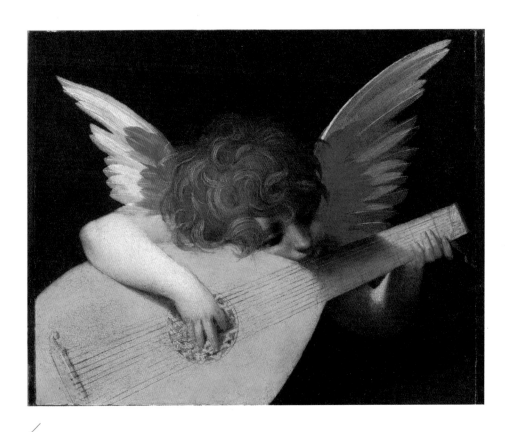

로소 피오렌티노,
「음악의 천사」,
패널에 유채,
172×141cm, 1518,
피렌체 우피치 미술관

먼 옛날부터 인간은 새처럼 자유롭게 하늘을 날고 싶은 욕망을 품었다. 새를 동경한 나머지 새의 날개 구조를 본떠 비행기를 발명했는가 하면 새의 날개에 특별한 의미를 붙이기도 했다. 그래서 날개는 신성한 힘, 초월, 꿈, 영혼, 자유, 해방 등을 상징하는 단어가 되었다.

흔히 예술작품에는 천사가 날개를 단 모습으로 묘사된다. 천사라면 하늘을 날 수 있어야 하고, 인간의 모습과는 다를 것이라는 관념에서 비롯되었을 것이다. 날개가 신성한 힘을 상징하는 사례는 성서에 나오는 천사의 모습에서 찾을 수 있다.

16세기 이탈리아의 화가 로소 피오렌티노Rosso Fiorentino, 1494~1540는 천사가 악기를 연주하며 아름다운 선율에 빠져 있는 사랑스런 장면을 그렸다. 그중 이탈리아 우피치 미술관에 소장된 「음악의 천사」는 많은 관객의 사랑을 받는 작품이다. 인기의 비결은 세련되고 화려한 날개 색과 아기 천사의 천진한 표정이 아름다운 조화를 이루는 데 있다. 그림 왼쪽 위에서 스며드는 빛이 흰색과 빨간색이 어우러진 양쪽 날개에 어떤 효과를 가져왔는지 눈여겨보라. 왜 날개 안쪽을 빨간색으로 강조했을까?

작품의 주인공이 평범한 아기가 아니라 신의 뜻을 인간에게 전달하는 임무를 맡은 신성한 존재임을 날개 색으로 알려주는 것이다. 땅 위에 묶인 존재에서 벗어나 자유롭게 날고 싶은 인간의 욕망은 그리스 신화 속 이카로스의 날개에서도 나타난다.

그리스 신화에 따르면 발명가 다이달로스는 크레타섬 미노스 왕의 뜻을 거역한 죄로 아들 이카로스와 함께 한 번 들어가면 다시 나올 수 없는 미궁에 갇히게 되었다. 그는 미궁에서 탈출하고자 새의 깃털과 밀랍을 이용해 인공 날개를 만들어 아들에게 주면서 이렇게 경고했다.

"아들아, 일정한 비행고도를 유지해라. 너무 낮게 날면 바다의 습기에 젖어 날개가 무거워질 것이다. 반대로 너무 높이 날아서 태양에 가까워지면 그 열기를 이기지 못해 밀랍이 녹아버릴 것이다."

그러나 이카로스는 최초로 하늘을 날게 되었다는 기쁨에 젖어 아버지의 경고를 무시한 채 태양을 향해 힘차게 날갯짓을 하다가 밀랍이 녹는 바람에 에게해에 떨어져 죽는다. 비행의 희열에 빠져 자신이 중력의 법칙을 받는 인간임을 깜박 잊은 것이다.

영국의 신고전주의 화가 허버트 제임스 드레이퍼Herbert James Draper, 1863~1920는 상상력을 발휘해 요정들이 이카로스의 시신을 안고 슬퍼하는 장면을 그렸다. 이카로스 신화는 사람들에게 자신의 능력을 과대평가하거나 자만하지 말라는 교훈을 주었다. 또 한편으로는 하늘을 날고 싶어 하는 인간의 욕망이 얼마나 강한지도 알려주었다.

경북 경주시 황남동 천마총에서 출토된 신라시대 유물 「금제 관모 꾸미개」는 새 숭배 사상을 보여준다. 신라 임금이나 왕족이 머리에 쓰던 금관 앞머리를 장식한 관모 꾸미개로, 독창적이고 세련되며 화려한 신라의 황금 문화를 보여주는 소중한 유물이다. 좌우대칭 형태의 「금제 관모 꾸

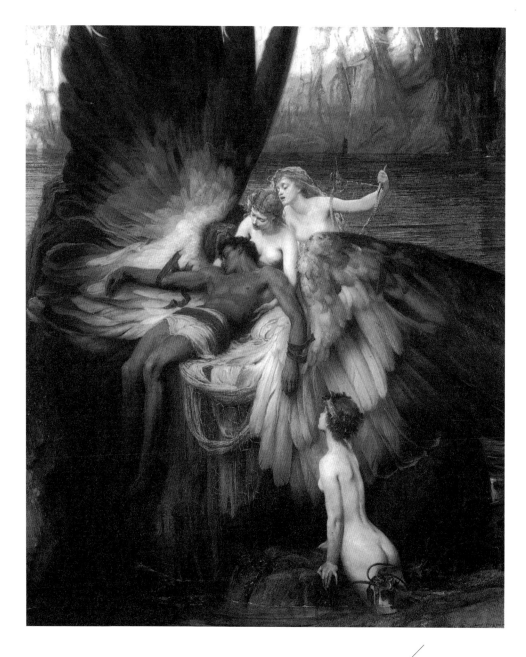

허버트 제임스 드레이퍼,
「이카로스를 위한 비탄」,
캔버스에 유채,
180x150cm, 1898,
런던 테이트 브리튼 갤러리

미개」는 매가 양쪽 날개를 활짝 펴고 하늘로 힘차게 날아오르는 모습을 표현한 것이다. 신라인은 왜 새 날개 모양으로 관모를 꾸몄을까?

학자들의 설명으로는, 새 숭배 사상은 한국의 고대문화 원형 중 하나로 신라의 새 숭배 사상이 이 금속공예품에 담겨 있다고 한다. 고대인은 하늘을 날 수 있는 특성을 지닌 새를 하늘나라와 인간 세상을 오갈 수 있는 신령한 존재로 숭배했다. 금관을 쓴 사람의 높은 신분과 지위를 더욱 빛내기 위해 새 날개 모양의 장식품으로 관모를 꾸민 것이다.

독일의 현대미술 거장 안젤름 키퍼Anselm Kiefer, 1945~ 는 납으로 만든

안젤름 키퍼,
「날개가 있는 책
(Buch mit Flügeln)」,
납, 철, 주석,
189.9×529.9×110.2cm,
1992~94, 텍사스
포트워스 현대미술관

무거운 책에 새의 날개를 달아주었다. 무거운 책과 가벼운 날개의 대조는 호기심과 상상력을 자극한다. 왜 책을 무거운 납으로 만들었을까?

책은 규모도 크고 양도 많다는 뜻일까? 아니면 인류의 위대한 지적 유산을 담아 무거울 수밖에 없다는 뜻일까? 책을 납으로 만든 작가의 의도는 알 수 없지만 책에 날개를 단 의미는 짐작할 수 있다. 책을 많이 읽으면 생각의 날개, 상상의 날개가 돋아난다는 의미일 것이다.

한국의 작가 최수앙1975~ 에게 날개는 현실에서의 해방을 의미한다. 커다란 날개가 철사 줄에 매달려 있는 이 작품은, 멀리서 보면 양 날개를

4부 질문하면 비로소 보이는 것들 날개

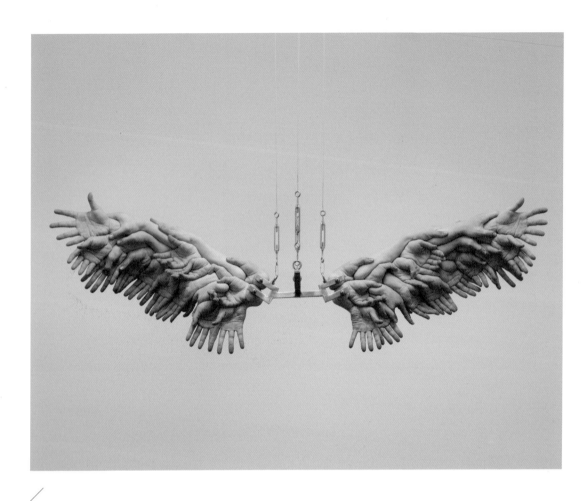

최수앙,
「날개(The Wings)」,
레진에 유채,
48×172×56cm,
2009, 성곡미술관

활짝 펼친 모양을 연상시키지만 가까이서 보면 깃털 하나하나가 사람의 손 모양이다. 게다가 진짜 손으로 착각될 만큼 사실적으로 표현되었다. 그가 수많은 손들로 이루어진 날개를 만든 의도는 무엇일까?

작가에 따르면 이 손은 가족을 위해 힘들게 일하는 아버지의 고단한 삶을 상징한다. 최 작가는 가장으로서 책임과 의무를 다하려고 자신의 모든 것을 희생한 아버지께 큰 선물을 드리고 싶었다. 선물은 고통스런 현실을 벗어나 이상 세계를 향해 자유롭게 날아갈 수 있는 날개를 말한다. 그런데 왜 아버지의 두 손만이 아닌 수많은 다른 손들을 모아서 날개를 만들었을까?

항상 일만 하는 그의 아버지처럼 힘들게 살아가는 사람들이 그만큼 많다는 뜻이다. 작가는 상처받고 희생당하는 모든 사람을 위로하기 위해 그들의 손에 꿈의 날개를 달아준 것이다.

인간은 현실이라는 한계에 부딪힐 때마다 초월의 세계에 대한 동경을 품는다. 이상의 단편소설 「날개」의 마지막 부분에는 이런 문장이 나온다.

"나는 걷던 걸음을 멈추고, 그리고 일어나 한번 이렇게 외쳐보고 싶었다. 날개야 다시 돋아라. 날자, 날자, 날자, 한 번만 더 날자꾸나, 한 번만 더 날아보자꾸나."

여기에서 날개는 자아, 희망, 사랑, 꿈, 행복, 자유를 의미한다. 우리에게 마음의 날개가 없다면 삶이 얼마나 삭막할 것인가.

찬 란 하 고
강 렬 하 게

보석

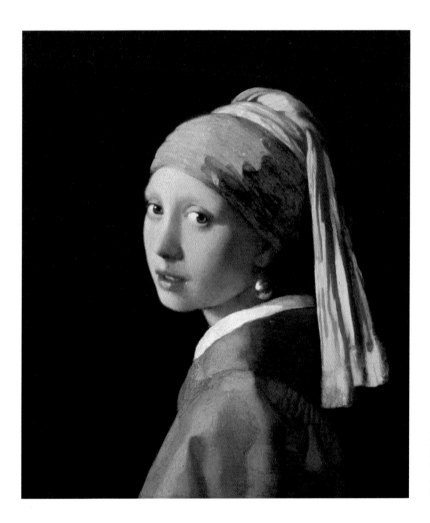

요하네스 페르메이르,
「진주 귀걸이를 한 소녀」,
캔버스에 유채,
44.5×39cm, 1666년경,
헤이그 마우리츠하위스 미술관

흔히 보석은 세상 무엇과도 바꿀 수 없는 소중한 것에 비유된다. 보석의 화려한 색깔, 눈부시게 빛나는 광채, 쉽게 변형되지 않는 성질, 높은 경제적 가치는 다른 무엇으로도 대체되지 않기 때문이다. 그러한 특성 때문에 보석은 여성의 아름다움을 빛내주는 역할도 한다.

17세기 네덜란드의 화가 요하네스 페르메이르Johannes Vermeer, 1632~75의 작품을 보면 보석이 여성의 미모를 돋보이게 한다는 말이 실감 난다.

짙은 어둠 속에서 터키식 푸른 터번을 쓴 소녀가 고개를 돌려 관객을 바라본다. 왼쪽 귀에서 반짝이는 진주 귀걸이처럼 소녀는 신비하고 아름다운 모습을 지녔다.

이 초상화는 '네덜란드의 모나리자' 또는 '북구의 모나리자'로도 불린다. 레오나르도 다 빈치가 그린 「모나리자」와 그림 속 소녀 사이에 공통점이 많기 때문이다. 먼저 두 작품에는 윤곽선을 또렷하게 묘사하지 않는 스푸마토 기법이 사용되었다. 스푸마토Sfumato는 '연기'를 뜻하는 이탈리아어로, 색을 매우 미묘하게 연속 변화시켜서 형태의 윤곽을 엷은 안개에 싸인 것처럼 차차 없어지게 하는 명암법을 말한다. 또 다른 공통점은 영원한 아름다움을 여성의 모습에 담았지만 정작 초상화의 모델이 누구인지 명확하게 알려주는 자료가 없다는 것이다.

이 초상화에서 가장 눈길을 사로잡는 것은 영롱하게 빛나는 진주 귀

걸이다. 한 가지 궁금증도 생긴다. 진주알이 무척 크다. 혹 가짜일지도 모른다는 의심이 들 정도로 말이다. 이에 대해 일본의 복식 연구가 후카이 아키코는 페르메이르가 의도적으로 진주알을 크게 그렸다고 말한다.

당시 네덜란드는 세계적인 해양 강국으로 황금기를 누리고 있었다. 사회 지배층으로 등장한 돈 많은 상인들은 현실적인데다 물질적 욕망도 강했다. 조개에서 채취하는 천연 진주는 귀한 보석으로 여겨져 동남아시아, 홍해 등에서 유럽으로 수입되었고, 비싼 값에 거래되었다. 부귀, 순결, 매력을 상징하는 진주는 여성에게 인기가 많았고 그 결과 네덜란드에서 진주 열풍이 불었다고 한다. 그러한 시대 분위기가 페르메이르가 진주 귀걸이를 크게 그리도록 자극을 주었다는 것이다. 한편 캐나다의 역사학자 티머시 브룩은 페르메이르가 진주를 광학적 특성을 실험하는 도구로 사용했다고 주장했다.

"페르메이르는 곡선 모양의 표면을 이용하여 주변의 사물을 비추는 표현 방식을 좋아했다. (중략) 유리구슬처럼 커다란 진주 귀걸이 표면에는 소녀가 입은 옷 색깔과 터번, 왼쪽으로 소녀의 모습이 비치는 창문, 소녀가 앉아 있는 화가의 작업실 풍경이 어렴풋하게 비친다."

페르메이르는 진주 귀걸이나 진주 목걸이를 한 여자들의 그림을 여러 점 그렸는데 단순히 진주를 좋아해서만은 아니었다. 진주는 여성의 아름다움, 귀한 보석을 갖고 싶은 인간의 욕망, 매끄러운 표면에 비친 빛의 반사 효과를 실험할 수 있는 창작의 도구였다.

요하네스 페르메이르,
「편지를 쓰고 있는 여인」,
캔버스에 유채,
45x39.9cm, 1665년경,
워싱턴 국립미술관

장 오귀스트
도미니크 앵그르,
「무아테시에 부인」,
캔버스에 유채,
147×100cm, 1851,
워싱턴 국립미술관

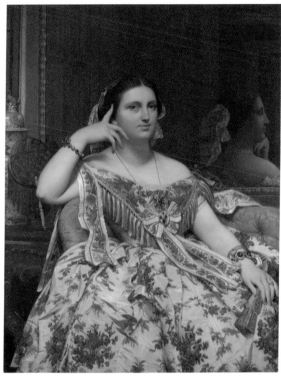

장 오귀스트
도미니크 앵그르,
「무아테시에 부인」,
캔버스에 유채,
120×92.1cm, 1856,
런던 내셔널 갤러리

19세기 프랑스의 화가 장 오귀스트 도미니크 앵그르Jean Auguste Dom-inique Ingres, 1780~1867도 페르메이르 만큼이나 보석을 즐겨 그렸다. 작품 속 모델은 파리의 부유한 은행가이자 식민지 생산품 수입업자인 무아테시에 부인이다. 앵그르는 무아테시에 부인의 아름다움에 매혹되어 10년 넘게 그녀를 모델로 세워 여러 점의 초상화를 그렸다. 지금은 두 점의 초상화가 남아 있다. 무아테시에 부인은 보석을 무척 좋아했는지 여러 가지 보석으로 온몸을 장식했다.

워싱턴 국립미술관 소장의 무아테시에 부인을 보자. 검정 벨벳 드레스 가슴 부위에 달린 커다란 브로치의 보석은 일명 석류석이라고도 불리는 가넷이다. 가넷은 '귀족의 레드'라고 불릴 만큼 당시 유럽의 부유층 여성에게 인기가 많았다. 부인의 목을 장식한 보석은 진주다. 양쪽 손목과 손가락을 장식한 팔찌와 반지에도 다이아몬드, 자수정, 에메랄드, 오팔 등 화려한 보석이 박혀 있다. 앵그르는 보석에 대한 관심이 많다는 것을 강조하고자 보석의 빛깔과 광택까지도 사진처럼 정밀하게 그렸다.

보석을 강조한 것은 프랑스혁명 이후 정치, 경제, 사회, 문화의 주요 세력으로 새롭게 등장한 자본가 계급인 부르주아의 경제력과 사치스런 취향을 보여주기 위해서였다. 과거에는 왕족과 귀족 등 사회 특권층만이 보석을 소유할 수 있었다. 보석은 권위와 힘, 사회적 지위, 신분을 나타내는 상징물이었다. 그러나 시민혁명 이후 귀족이 아닌 부유한 부르주아도 보석을 가질 수 있게 되었다. 경제력을 가진 신흥 부르주아는 사치스럽고 화려한 생활을 즐겼던 귀족 사회를 부러워했다. 부를 과시하고 싶은 욕망도 강했고 패션과 유행에도 관심이 많았다. 앵그르는 날카로운 눈으로 근

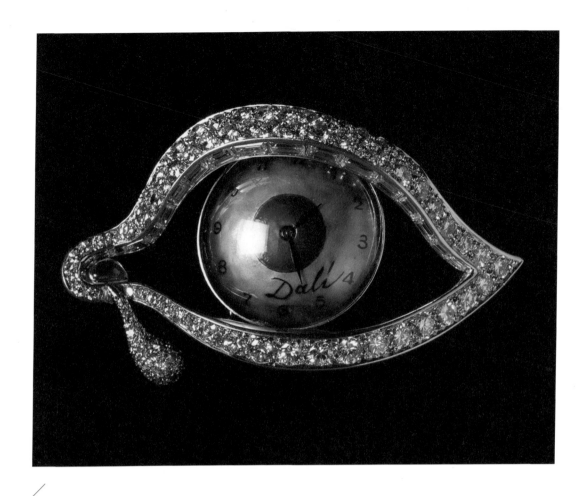

살바도르 달리,
「시간의 눈」,
에나멜, 플래티넘,
다이아몬드, 루비,
시계, 백금 등,
4×6×1.7cm,
1949~51, 개인 소장

대사회의 변화 과정을 꿰뚫어보았고, 달라진 사회현상을 무아테시에 부인의 보석에 투영한 것이다.

스페인의 초현실주의 화가 살바도르 달리Salvador Dali, 1904~89도 보석 사랑으로 유명한 예술가 중 하나다. 그는 치즈처럼 축 늘어진 시계를 그린 「기억의 지속」으로 세계적인 명성을 얻었다. 한걸음 더 나아가 보석을 사용해 사람의 눈 같으면서도 시계도 되는 기발한 작품을 만들었는데, 눈꺼풀은 백금과 다이아몬드, 눈물샘(누점)은 루비, 눈에 맺힌 굵은 눈물 한 방울은 다이아몬드를 박은 것이다. 달리는 그림뿐만 아니라 조각, 장신구, 가구, 패션디자인 등에서도 뛰어난 재능을 보였다. 특히 보석을 좋아해 그것을 직접 디자인하고 미술 재료로도 사용했다. 이런 달리의 천재성과 화려한 보석이 결합하여 기발하고 상상력 넘치는 작품이 태어나게 된 것이다.

디지털 산수로 눈길을 끄는 작가 황인기1951~ 는 진짜 보석보다 가치, 희소성, 내구성은 떨어지지만 아름다움을 지닌 준보석을 미술 재료로 사용하고 있다. 「오래된 바람─원통각 2」는 일정한 거리를 두고 보면 전남 순천에 있는 전남 유형문화재 169호 선암사 원통각을 그린 풍경화처럼 보인다. 그러나 가까이 들여다보면 원통각을 촬영한 사진을 컴퓨터를 이용해 이미지를 구성하는 최소 단위인 픽셀로 전환하고, 크리스탈을 붙여 만든 작품이라는 것을 알 수 있다.

황 작가는 디지털 화폭에 크리스탈이나 레고 블록 등을 붙이는 독특한 기법을 개발해 미술계의 주목을 받고 있다. 이런 기법은 2차원 평면 화폭에 3차원적 입체감을 표현하는 데 효과가 뛰어나다. 이 작품에는 크리스탈이 사용되었다.

황인기, 「오래된 바람–원통각 2」,
채색 화판에 크리스탈,
80×160cm, 2007

황인기, 「오래된 바람–원통각 2」
부분 확대

　　작업 과정을 간략하게 설명하자면 먼저 컴퓨터를 이용해 풍경 이미지를 픽셀로 전환하고 크리스탈을 붙일 부분과 남겨지는 부분을 구분해 작업한다. 크리스탈은 앞으로 튀어나오고 나머지는 평평하기 때문에 물감으로 그린 그림에서는 얻기 힘든 공간감, 명암을 나타낼 수 있다. 게다가 투명하게 반짝이는 크리스탈 입자는 다른 미술 재료로는 표현하기 어려운 빛의 굴절 효과도 보여줄 수 있다. 그래서 이 작품을 감상하기 위해서는 조명이 무척 중요하다. 작품 표면 방향으로 조명을 비춰야만 크리스탈이 제대로 빛을 발하기 때문이다.

　　보석이 들어 있는 작품들은 사람들이 그것을 좋아하는 이유를 알려주었다. 인간의 마음속에도 보석 광산이 숨어 있다. 원석을 찾아내 채굴하고 가공해 찬란한 보석으로 거듭나려면 어떤 노력을 기울어야 할까.

최고의
순간을
말하다

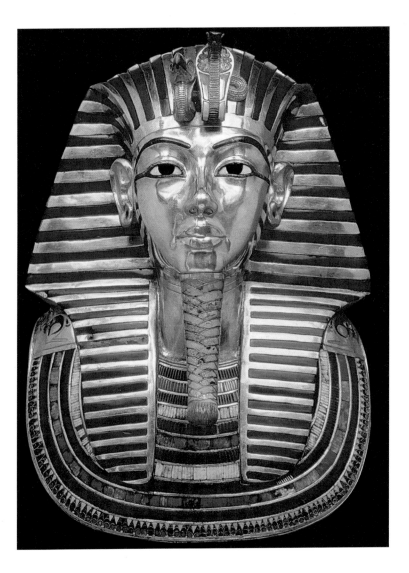

「투탕카멘 장례용
황금 가면」,
기원전 14세기 중엽,
카이로 이집트 국립박물관

1922년 11월 26일, 영국의 고고학자 하워드 카터가 고대 이집트의 왕 투탕카멘의 무덤을 발굴했다는 사건은 세계를 깜짝 놀라게 했다. 카이로의 룩소르 부근 나일 강 서쪽 '왕들의 계곡' 투탕카멘의 무덤에서 진기한 유물이 무더기로 나왔기 때문이다. 금으로 만들어진 호화로운 유물 중에서도 가장 눈길을 끈 것은 미라의 얼굴을 덮고 있던 황금으로 된 장례용 가면이었다.

투탕카멘의 장례용 가면은 부패한 시신의 얼굴을 대신하는 상징적인 역할을 했다. 고대 이집트인들은 왜 아홉 살에 왕이 되어 열여덟에 세상을 떠난 젊은 왕의 얼굴에 보석으로 장식한 황금 가면을 씌웠을까?

당시 황금은 단순한 금속이 아니었다. 금은 태양처럼 찬란하게 빛나고 색상도 변하지 않는데다 채취하기도 무척 어려웠다. 사람들은 황금이 태양을 닮았고 영원히 변하지 않으며 희소하다는 점에서 이를 귀하게 여겼다. 최고의 가치를 지녔다고 믿어온 것이다. 그래서 신성한 신분인 파라오의 얼굴에 황금 가면을 씌웠다. 옛 사람들이 황금을 숭배했다는 증거는 동양 문화권에서도 마찬가지로 발견된다.

「금선묘 아미타삼존도」는 일본으로 건너간 고려불화다. 그림 속 가운데 부처는 우주의 서쪽에 있는 극락정토極樂淨土에 살며 중생을 위해 자비를 베푸는 아미타불이며, 양쪽에 서 있는 두 명의 작은 보살은 대세지보살과 관세음보살이다. 동국대학교 정우택 교수는 이 그림이 전 세계

160여 점에 달하는 고려불화 가운데 유일하게 비단 위에 금니로 선을 그려 표현한 금선묘 불화라고 말했다. 그만큼 미술사적 가치가 매우 높다고 한다.

금니는 금박가루를 아교풀에 갠 미술 재료를 말한다. 고려인들은 채색불화를 그릴 때도 부처의 옷과 여러 문양 등을 금니로 장식했다. 이것은 고려불화가 다른 나라 불화에 비해 화려하고 신비한 아름다움을 지녔다고 평가되는 데 바탕이 된다. 왜 고려인들은 값비싼 금을 사용해 불화를 장식했을까? 빛나는 황금이 종교적 믿음과 신의 영광을 나타내는 최고의 미술 재료라고 믿었기 때문이다. 불교를 숭배했던 고려인들이 고귀한 금속인 황금으로 장식한 그림을 부처에게 바쳤던 것은 너무나 당연한 일이 아니었을까?

한편 황금은 부와 권력을 상징하기도 한다. 6세기 비잔틴제국을 다스렸던 유스티니아누스 황제의 모습이 담긴 이 작품은 이탈리아 도시 라벤나의 산 비탈레 성당의 제단 벽면에 있는 한 쌍의 모자이크 중 한 점이다. 모자이크는 여러 가지 빛깔의 금속, 돌, 유리 등의 조각을 바닥이나 벽면에 붙여 무늬나 그림을 그리는 장식 기법을 말한다. 이 모자이크는 유스티니아누스 황제가 성직자와 신하 들과 함께 예배를 드리는 장면을 담고 있으며, 세계에서 가장 화려하고 아름다운 황금 모자이크로 꼽힌다.

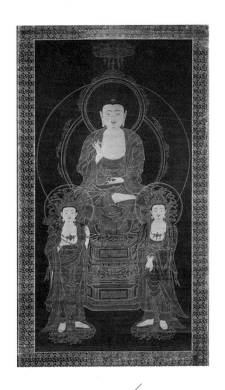

「금선묘 아미타삼존도」, 비단 족자에 군청색 칠, 금가루(금니), 85.6×164.9cm, 1359, 야마나시현 고후시의 개인 사찰

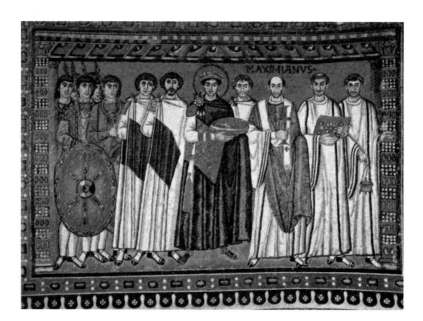

「유스티니아누스
황제와 수행자들」,
모자이크, 547년경,
라벤나 산 비탈레 성당

모자이크 중앙의 황제는 황금관을 쓰고 황금 그릇을 들고 서 있다.
라벤나의 주교 막시미아누스도 금으로 장식한 십자가를 들고 서 있다. 배
경도 화려한 금박으로 장식했다. 유스티니아누스 황제가 미사에 참여하
는 자신의 모습을 황금 모자이크에 담게 한 것은 부와 권력을 모두 가진
절대 권력자의 위용을 과시하기 위해서다. 비잔틴제국의 세도가들은 황
금을 지배하는 사람이 최고 권력자라고 믿었다. 황금에 집착한 나머지 금
을 독차지하기 위해 수단과 방법을 가리지 않았다. 비잔틴 예술의 걸작인
이 황금빛 모자이크는 비잔틴제국이 황금의 힘을 이용해 찬란한 왕국을
건설했던 역사적 사실도 알려준다.

비잔틴 양식의 황금 모자이크는 오스트리아의 화가 구스타프 클림트 Gustav Klimt, 1862~1918의 예술혼을 자극했다. 꽃이 핀 들판에서 사랑하는 연인들이 입맞춤하는 「키스」는 온통 황금빛이다. 두 연인의 옷, 꽃, 넝쿨, 배경까지도 모두 눈부시게 반짝이는 황금빛으로 물들었다. 이 그림은 여러 문양과 금박을 활용해 인물과 풍경을 황금빛으로 화려하게 장식하는 클림트 화풍의 특징을 잘 보여준다.

클림트는 금 세공사였던 아버지의 영향을 받아 금을 작품의 주요 소재로 사용하기 시작했다. 금세공 기술과 이탈리아 라벤나 여행에서 보았던 비잔틴 모자이크 기법을 결합해 화려하고 장식적인 황금 양식을 창안했다. 클림트는 왜 황금을 강조한 그림을 그렸을까? 귀하고 사치스런 황금의 효과를 활용해 평범한 남녀의 사랑 행위를 신비의 영역으로 끌어올리기 위해서다. 순금은 인간 세상을 초월한 고귀한 존재라는 느낌을 불러일으킨다. 그래서 중세시대 예수 그리스도와 성모 마리아를 표현할 때도 순금이 사용되었다.

황금빛 속에서 입맞춤하는 두 남녀를 보라. 속되게 느껴지기보다는 마치 인간 세상을 초월한 존재처럼 신비하게 느껴진다. 클림트의 작품은 황금이 인간의 본능인 성욕과 사랑의 감정을 아름답고도 강렬하게 전달하는 힘을 발휘한다는 것을 깨닫게 한다.

전통적인 소재를 현대적 감각으로 재해석하는 작가 이수경1963~ 은 황금을 깨달음의 도구로 사용한다. 작가는 도예가들이 도자기를 빚다가 마음에 들지 않아 깨버린 조각들을 작업실로 가져와 접착제인 에폭시로 일일이 이어 붙여 멋진 조각품으로 만들었다. 작품 표면의 이음새 부분을

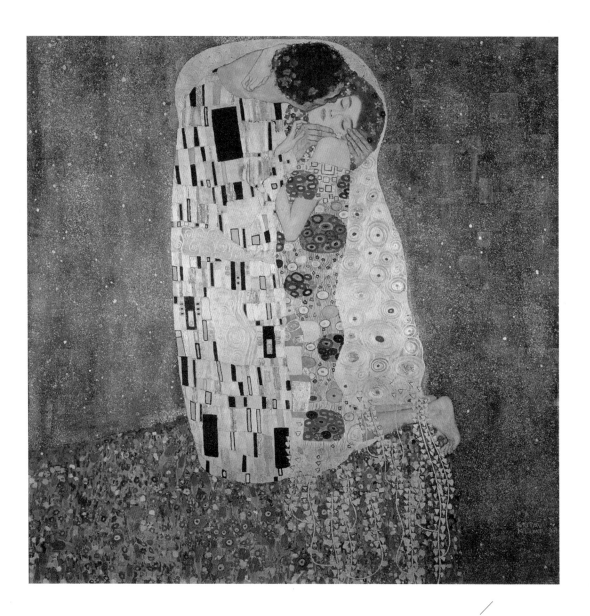

구스타프 클림트,
「키스」, 캔버스에 유채,
금박, 180×180cm,
1907~08,
빈 벨베데레 갤러리

이수경,
「번역된 도자기」,
깨진 백자 파편,
에폭시, 금박,
170×95×70cm,
2007

자세히 살펴보라. 반짝거리는 재료는 금박이다. 이 금박은 불교 신도들이 경배하는 불상을 만들 때 사용하는 것과 같다. 불상에 사용되는 금박으로 이음새 부분을 강조해, 일부러 깨진 도자기 조각들을 이어 붙인 작품이라는 것을 알려주는 이유는 무엇일까?

쓸모없이 버려지거나 하찮은 것들도 아름다운 미술작품으로 다시 태어날 수 있으며, 심지어 숭배의 대상이 될 수 있음을 보여주는 것이다. 이는 작가의 말에서도 드러난다.

"금이 간 것crack을 금gold으로 덮은 의도는 실패나 잘못된 것으로부터의 재탄생이자 부활이며, 시련과 역경을 딛고 더 성숙해지는 아름다운 삶에 대한 은유다."

흔히 정치, 경제, 사회, 예술, 과학, 인문학 등이 화려하게 꽃피운 시대를 황금시대라고 부른다. 인생에서 가장 찬란한 시기는 황금기黃金期에 비유되기도 한다. 인생의 황금기를 어떻게 보내느냐에 따라 미래가 결정된다. 자신의 인생에서 최고의 순간이 찾아왔는데도 모르고 지나치는 경우가 생기지 않도록 매순간을 충실히 채워야겠다.

신의
이름으로

라파엘로 산치오,
「대공의 성모」,
목판에 유채,
84×55cm, 1505,
피렌체 팔라초 피티

먼 옛날 종교화를 그리던 화가들은 스스로에게 이런 질문을 던졌다. 여러 인물 중에서 평범한 신분을 가진 보통 사람과 고귀한 신분의 특별한 사람을 그림 속에서 쉽게 구별할 수 있는 방법은 없을까? 오랜 연구 끝에 대답을 얻었다. 고귀한 인물의 머리 주변에 원형의 황금빛을 그린 것이다. 이 원형의 황금빛을 가리켜 후광後光이라고 부른다.

신성한 존재임을 나타내는 후광은 16세기 이탈리아의 화가 라파엘로Raffa-ello Sanzio, 1483~1520의 그림에서 만날 수 있다. 「대공의 성모」는 성모 마리아가 아기 예수를 품에 안고 있는 성모자상이다. 가느다란 황금색 원형이 성모와 예수의 머리 주변을 에워싸고 있다. 성모자가 신성하고 고귀한 존재라는 것을 알리기 위해 후광을 그린 것이다.

　　라파엘로는 미술사를 통틀어 가장 아름다운 성모자상을 그린 화가로 유명하다. 라파엘로가 이상적이고 완벽한 성모자상을 창조할 수 있었던 비결은 구도와 색채의 황홀한 조화에 있다. 먼저 구도를 살펴보자. 이 그림은 성모의 머리를 꼭짓점으로 가상의 선을 그으면 커다란 이등변삼각형 안에 인물이 들어가는 구도다. 화가들은 균형감과 안정감, 통일감을 주고 싶을 때 이등변삼각형 구도를 선택한다.

　　다음은 색채에 주목하자. 성모의 옷은 빨강과 파랑, 성모자의 피부는 노랑 색조다. 빨강, 파랑, 노랑은 모든 색의 기본이 되는 삼원색이다. 삼

원색은 이상적이고 조화로운 아름다움을 표현하는 데 사용되곤 한다. 또한 가지는 황금색 후광이다. 라파엘로는 후광을 마치 원형 장신구처럼 활용해 성모자의 머리를 장식했다. 가늘고 섬세한 황금색 후광 효과로 성모와 예수는 더욱 성스럽고 아름답게 보인다.

고려불화에서도 라파엘로의 그림에 나오는 것과 같은 황금색 후광을 만날 수 있다. 작품 속의 부처는 아미타불이다. 불교에서는 극락세계에 살면서 착한 사람들의 영혼을 구원하는 역할을 맡은 부처를 가리켜 아미타불이라고 부른다.

현재 일본의 중요문화재로 지정된 「아미타불도」는 일본 쇼보지正法寺 소장품이며 고려시대의 아미타불 그림 중에서도 가장 신비하고 아름다운 작품으로 꼽힌다. 특히 화려한 색채와 섬세하고도 정교한 문양으로 장식된 의상은 장식미의 극치를 보여준다는 평가를 받는다. 아미타불 그림과 라파엘로가 그린 성모자상의 연도를 비교하면 놀라운 사실을 알 수 있다. 13세기 말~14세기 초 이 고려불화를 그린 무명 화가가 16세기 르네상스 시대 3대 천재 예술가로 꼽히는 라파엘로보다 먼저 원형 장신구 형태의 후광을 그렸다는 것이다.

신성한 인물의 머리 뒤에 후광을 그리는 전통은 종교미술에서 지금까지도 행해지고 있다. 그런데 성인聖人이 아닌 예술가의 자화상에 후광이 그려진 특이한 사례가 발견되어 흥미를 불러일으킨다.

작품 속 남자는 19세기 프랑스의 화가 폴 고갱Paul Gauguin, 1848~1903이다. 강렬한 빨강과 노랑으로 화면을 이등분한 배경의 나뭇가지에 사과가 달려 있고 화가는 검지와 중지로 작은 뱀을 붙잡고 있다. 사과는 성서

「아미타불도」,
비단에 채색,
190.0×87.2cm,
14세기 후반,
일본 쇼보지

폴 고갱, 「후광이
있는 자화상」,
목판에 유채,
79×51cm, 1889,
워싱턴 국립미술관

창세기 편에 나오는 선악과, 뱀은 이브에게 선악과를 따 먹도록 유혹한 사탄을 상징한다.

화가의 머리 위에 후광이 보인다. 고갱은 왜 자기 머리 위에 후광을 그렸을까? 자기 자신을 인류를 죄악에서 구원하는 그리스도에 비유한 것이다. 악의 상징인 뱀을 쥐고 있는 손동작이 고갱의 생각을 대변한다. 즉 그리스도처럼 거룩하고 성스러운 존재라는 예술가적 자부심을 후광으로 알리고 있다.

키스 해링Keith Haring, 1958~90은 그래피티 아트를 대표하는 작가다. '그래피티 아트'는 도시의 건물 외벽이나 지하철 등 외부 장소에 그림을 그리는 거리 미술을 말하는데, 일명 '낙서 미술'로 부르기도 한다.

길거리를 무대 삼아 예술 활동을 했던 키스 해링은 종교미술의 전통인 후광을 작품에 응용했다. 두 사람이 다정하게 어깨동무하는 모습을 그린 작품의 제목은 「단짝」이다. 두 친구의 머리 주변에서 반짝반짝 빛나는 빛은 종교미술에서 사용하는 후광을 키스 해링식으로 바꾼 것이다.

「단짝」은 키스 해링 화풍의 특징을 잘 보여준다. 단순하고 간결한 윤곽선, 강렬한 원색, 기호화된 형태, 후광을 사용해 작품의 메시지를 쉽고 빠르고 유머러스하게 전달하는 기법이 그러하다. 그의 작품들은 인종차별 반대, 반핵운동, 에이즈 교육, 동성애자 인권운동 등과 같은 무거운 사회문제를 단순한 표현 양식으로 풀어낸다. 후광은 키스 해링의 서명과도 같으며, 그가 세계적인 예술가로 우뚝 설 수 있도록 기여했다. 이 그림에서 후광은 사랑의 빛을 의미한다. 인류에게 사랑과 평화의 메시지를 전달하는 도구로 후광이 사용된 것이다.

키스 해링,
「단짝(Buddies)」,
실크스크린,
30.48×38.1cm,
1987

예술가들이 다양한 형태의 후광을 작품에 표현한 것은 빛이 상징하는 영적 특성을 보여주려는 데 목적이 있다. 그래서 이런 상상을 해본다. 성인이 아닌 보통 사람도 훌륭한 사람이 될 수 있도록 노력하거나 사랑을 실천한다면 언젠가는 후광이 생겨나지 않을까?

세상을 보는
프 레 임

요하네스 페르메이르,
「우유를 따르는 하녀」,
캔버스에 유채,
45.5×41cm,
암스테르담 국립미술관

건물의 안과 밖을 이어주는 창문은 여러 가지 기능을 한다. 탁한 실내 공기를 맑은 공기로 바꿔주고, 햇빛이 실내에 들어오는 통로가 되며 밖을 내다볼 수 있게 해준다. 통풍, 채광, 조망의 기능만 있는 게 아니라 때로는 인간의 내면을 비춰주는 거울 역할도 한다. 고두현 시인은 「처음 출근하는 이에게」라는 시에서 창문의 의미를 이렇게 노래했다.

'세상의 모든 집에 창문이 있는 것은 바깥 풍경을 내다보기보다 그 빛으로 자신을 비추기 위함이니 생각이 막힐 때마다 창가에 앉아 고요히 사색하라. (중략) 그리고 세상의 창문이 되어라. 창가에서는 누구나 시인이 된다.'

창의적인 미술가들은 일찍부터 창문을 다양한 표현의 도구로 활용했다. 17세기 네덜란드의 황금시대를 표현한 화가 페르메이르가 대표적이다. 그는 부엌에서 하녀가 도자기에 우유를 따르는 모습을 캔버스에 담았다. 탁자 위에 빵을 담은 바구니와 빵 조각, 도자기 물병이 놓여 있다. 아마도 하녀는 지금 식사 준비로 분주한 모양이다. 그림을 보면 17세기 중반 네덜란드 델프트 시의 평범한 가정집 부엌을 들여다보는 듯한 착각이 든다. 심지어 우유를 따르는 소리도 들리는 것 같다.

그림 속 실내 정경이 실제처럼 느껴지는 것은 창문을 통해 실내로 들어오는 밝고 환한 빛 때문이다. 이 창문은 바깥 풍경을 보여주거나 공기를 바꿔주는 창문이 아니다. 오직 빛이 들어오는 통로 역할을 할 뿐이다.

빵 바구니와 빵 조각, 물병, 벽에 걸린 놋쇠 주전자와 바구니를 자세히 보라. 빛 알갱이들이 물체 표면에서 은가루처럼 반짝거린다. 이 빛은 갈라지고 금이 간 벽, 못과 못 자국, 바닥에 놓인 발 난로까지 생생하게 재현했다. 또한 식사 준비를 하는 여성의 흰 두건과 노란 윗옷, 파란 앞치마 색깔을 더욱 선명하고 돋보이게 했다. 이 그림은 광학에 관심이 많았던 페르메이르가 빛의 효과를 연구하며 창문을 그렸다는 미술사적 지식도 알려준다. 그가 '빛의 화가'로 불리는 것도 이 때문이다.

미국의 사실주의 화가 에드워드 호퍼Edward Hopper, 1882~1967도 페르메이르처럼 창문을 즐겨 그렸다. 호퍼가 늦은 밤 도시의 거리 풍경을 표현한 작품에도 창문이 나온다. 그림 속 술집에서 밤을 지새우는 사람들은 한 곳에 정착하지 못하고 외롭게 떠도는 현대인을 의미한다. 호퍼는 고독한 사람들의 심정을 눈빛과 표정, 자세로 알려주고 있다. 술집에 나란히 앉아 있는 두 남녀는 다정해 보이지 않는다. 서로 얼굴을 바라보지도 않고, 대화도 없이 각자 딴 생각에 잠겨 있다. 등을 돌리고 앉은 남자의 뒷모습에서도 쓸쓸함이 풍긴다.

호퍼는 도시민의 고독을 강조하고자 모서리가 구부러진 사다리꼴 형태의 커다란 유리창을 그렸다. 길을 지나가는 사람들이 술집 안의 손님들을 아무런 관심 없이 바라보는 것과 같은 느낌을 주기 위해서다. 호퍼는 자기만의 고독에 갇혀 다른 사람과의 소통을 거부하는 현대인의 외로움을 커다란 창문을 빌려 말하고 있다.

또 다른 미국의 화가 리처드 에스테스Richard Estes, 1932~ 도 커다란 창문을 그렸다. 그가 그린 상점 유리창은 호퍼가 그린 것보다도 훨씬 크다.

에드워드 호퍼,
「밤샘하는 사람들」,
캔버스에 유채,
84×152cm, 1942,
시카고 미술관

리처드 에스테스,
「이중 자화상」,
캔버스에 유채,
60.8×91.5cm, 1976,
뉴욕 현대미술관

에스테스는 왜 유리창이 그림 전체를 차지할 정도로 크게 그렸을까?

　먼저 상점 유리창을 자세히 보자. 유리창 표면에 작가가 양손을 허리에 얹고 삼각대 위의 카메라를 바라보는 모습과 도로 위에 있는 두 대의 자동차, 가로수, 도로 표지판, 길 건너편의 가게가 비친다. 유리창 안 상점 내부에 있는 빨간 천을 씌운 의자와 콜라가 나오는 기계도 묘사되었다. 놀랍게도 그림 한가운데 작은 사각형 형태의 유리면에 점처럼 작게 예술가의 모습이 또 한 번 비친다. 즉 이 그림은 뉴욕을 그린 도시 풍경화이면서 화가의 모습을 그린 이중 자화상이다.

　에스테스는 투명한 유리창에 비친 자신의 모습과 창밖 길거리 풍경, 유리창을 통해 보이는 실내 전경 등 각각 다른 세 가지 반사된 이미지를 한 화면에 표현해 관객을 의도적으로 혼란에 빠뜨리고 있다. 그는 유리창의 다양한 반사 형태를 실험하고자 화면 가득 커다란 유리창을 그린 것이다.

　그런가 하면 20세기 현대미술의 거장 앙리 마티스Henri Matisse, 1869~1954는 창문 자체가 예술인 작품을 창조했다. 프랑스 남부의 작은 도시 방스에 자리한 로사리오 성당의 실내를 찍은 사진을 보자. 식물 문양으로 장식한 커튼처럼 보이는 것은 마티스 최후의 걸작으로 평가받는 스테인드글라스 작품이다. 스테인드글라스는 재료에 안료를 넣어 만든 색유리를 이어 붙이거나 유리 겉면에 색을 칠해 만든 장식용 창유리를 말한다.

　마티스는 세상을 떠나기 몇 년 전, 로사리오 성당 건축설계와 실내 장식을 맡으며 4년에 걸쳐 자신이 드로잉하고 디자인한 작품으로 실내를 채웠다. 예배당 창문을 장식한 이 스테인드글라스는 그중 가장 많은 사랑

앙리 마티스,
방스 로사리오 성당의
스테인드글라스,
1948~51

을 받고 있다.

마티스는 성서 요한계시록 22장 2절에 나오는 '생명의 나무'를 주제로 노랑과 파랑, 초록색만을 사용해 나무 이파리를 표현했다. 생명을 구하는 나무를 표현하는 데 꼭 필요한 색이라고 생각했기 때문이다. 화창한 날, 밝은 햇빛이 색유리 창문을 통과하면 신이 창조한 빛과 인간의 창작품인 예술이 결합하여 성당 실내가 '천국의 정원'처럼 보인다. 마티스는 자연의 선물인 빛으로 그린 그림이 세상에서 가장 아름다운 예술이라는 것을 느끼게 해주었다.

지금껏 창문을 벽이나 지붕에 낸 작은 문이라고 단순하게 생각했지만 이제라도 새로운 눈으로 창문을 바라보아야겠다. 예술이라는 이름의 창문으로 세상을 바라보는 기쁨을 알게 되었으니까.

본능과
탐욕
사이

피터르 브뤼헐,
「게으름뱅이의 천국」,
패널에 유채,
52×78cm, 1567,
뮌헨 고전회화관

미술과 음식, 이 두 단어는 언뜻 보면 공통점을 찾기 어렵다. 미술은 시각, 음식은 미각의 영역이니까. 하지만 음식은 인간이 살아가는 데 기본적으로 꼭 필요한 세 가지, 즉 의식주 중 하나여서 일찍부터 음식을 주제로 한 다양한 그림이 그려졌다.

세 남자가 음식과 술을 배부르게 먹고 땅바닥에 쓰러져 잠들었다. 그런데 이들의 자는 모습과 자세가 가관이다. 시계 방향 순으로 담비 털 망토를 깔고 두 눈은 뜬 채 입을 벌리고 잠든 남자는 학자다. 곡식을 타작할 때 쓰는 도리깨를 깔고 곯아떨어진 흰색 윗옷을 입은 남자는 농부, 창과 쇠 장갑은 내팽개치고 쿠션을 베고 잠든 빨간 바지의 남자는 '중세의 꽃'이라 불리는 기사다. 세 사람은 당시 사회 계층을 상징한다.

16세기 네덜란드의 화가 브뤼헐Pieter Brueghel, 1525~69은 왜 맛있는 음식을 실컷 먹고 잠든 세 남자의 모습을 우스꽝스럽게 표현했을까?

당시는 지금과 달리 먹을거리가 풍부하지 않았다. 늘 굶주림에 시달리던 사람들은 음식을 마음껏 먹을 수 있는 세상을 꿈꾸었다. 브뤼헐은 기름지고 맛있는 음식을 배부르게 먹고 싶은 인간의 욕망을 그림을 통해 묘사한 것이다. 그럼 그림 속에 맛있는 음식이 얼마나 많은 나오는지 살펴보자.

그림 맨 왼쪽에 호두파이로 뒤덮인 지붕이 보인다. 그 아래에서 갑옷을 입은 남자가 입을 벌리고 파이가 떨어지기를 기다리고 있다. 두 다리가

달린 반숙 달걀이 땅 위를 걸어가고, 등에 칼이 꽂힌 바비큐 통돼지가 달려간다. 은 접시에 누운 먹음직스런 거위도 보인다. 나무는 팬케이크, 울타리는 소시지, 바다는 우유로 구성되어 있다. 심지어 그림 맨 오른쪽의 남자는 산처럼 쌓인 죽 속에 머리를 파묻었다. 이런 맛있는 음식 그림은 사람들의 배고픔을 잠시 달래주기도 했지만 음식을 지나치게 탐하는 사람들에게 욕망을 절제하라는 교훈을 주기도 한다. 잠든 세 남자를 바보스럽게 표현한 것 역시 식탐을 경계하라는 의미다.

17세기 네덜란드의 화가 빌럼 클라스 헤다Wullem Claesz Heda, 1594~1680는 네덜란드 가정의 아침 식탁을 그렸다. 헤다는 음식 그림의 대가로 꼽히는데 음식 그림 중에서도 특히 아침 식사를 주제로 한 정물화를 무척 잘 그렸다.

식탁에 놓인 유리잔과 빛이 반짝이는 주전자, 매끄러운 굴의 질감, 껍질이 반쯤 벗겨진 레몬이 군침을 돌게 할 만큼 실감 나게 그려졌다. 그런데 한 가지 이상한 점이 눈에 띈다. 구겨진 흰색 식탁보 위에 은색 잔이 쓰러진 상태로 놓여 있다. 누군가 아침 식사를 식탁에 차리는 중이었을까? 아니면 아침 식사가 끝나고 식탁을 치우는 중이었을까?

이 궁금증을 풀려면 서양미술사에 대한 지식이 조금 필요하다. 이 정물화는 아침 식사를 표현한 그림이면서 '바니타스' 그림이기도 하다. 바니타스vanitas란 인생의 덧없음을 뜻하는 단어로 구약성서 전도서에 나오는 '헛되고 헛되다 모든 것이 헛되도다'라는 유명한 구절에서 비롯됐다.

바니타스 그림의 대가로 꼽히는 헤다는 인간은 언젠가는 죽을 수밖에 없는 존재라고 식탁에 쓰러진 은색 잔을 빌려 말한 것이다. 또한 인생

윌럼 클라스 헤다,
「호화로운 식기가 있는 식탁」,
패널에 유채,
88×113cm, 1635,
암스테르담 국립미술관

은 허무한 것이므로 지금 이 순간을 마음껏 즐기며 맛있는 음식을 먹는 행복도 누리라고 권하고 있다.

19세기 인상주의 화가 르누아르Pierre Auguste Renoir, 1841~1919의 음식 그림은 사실적이다. 「뱃놀이 점심」은 여름 날 프랑스 센 강의 샤토 섬에 있는 푸르네즈 식당 테라스에서 사람들이 즐겁게 대화하며 점심 먹는 모습을 그린 것이다. 탁자 위에 포도주 병과 유리잔, 디저트용 과일이 어지럽게 놓여 있다. 그림 속 인물들은 파리 시민인 르누아르의 친구들이다.

당시 파리 시민은 주말이면 기차를 타고 교외로 나가 강가에서 뱃놀이를 즐긴 후 야외 식당에서 식사하곤 했다. 프랑스 전역에 새로운 교통수단인 철도가 개통되면서 시민들의 일상생활에도 커다란 변화가 생긴 것이다. 과거에는 특권층인 귀족이나 부자들만 교외에서 여가를 즐겼지만 기차가 다니면서 평범한 시민도 시골로 소풍을 갈 수 있게 되었다.

주말에 교외로 나가 여가를 즐기는 도시민의 모습은 르누아르를 비롯한 인상주의 화가들의 관심을 끌었다. 그들이 가장 중요하게 여겼던 것 중 하나는 동시대를 살아가는 시민의 일상생활을 그림에 표현하는 것이었다. 르누아르가 유명 음식점인 푸르네즈 식당을 자주 찾은 이유도 도시민의 변화된 일상을 현장에서 관찰하고 화폭에 담기 위해서였다. 이 그림이 걸작으로 평가받는 것도 근대 시민사회의 변화상을 점심 장면을 통해 잘 보여주었기 때문이다.

미국의 팝아트 작가인 웨인 티보Wayne Thiebaud, 1920~ 는 케이크, 과자, 아이스크림, 파이, 샌드위치, 햄버거 등 대중이 즐겨 먹는 간식 중에서도 제과점에 진열된 여러 가지 모양과 색깔의 케이크를 유독 많이 그린

피에르 오귀스트
르누아르,
「뱃놀이 점심」,
캔버스에 유채,
129.5×172.7cm,
1880~81, 워싱턴
필립스 컬렉션

웨인 티보,
「파이 진열대」,
캔버스에 유채,
152.4×182.9cm,
1963, 워싱턴
국립미술관

다. 그래서 그를 '케이크의 화가'라고 부르기도 한다.

그림 속 케이크는 가정에서 만든 수제품이 아니라 공장에서 대량생산된 공산품이다. 그는 이러한 그림을 통해 오늘날의 사회가 소비시대라는 것을 강조한다. 그런가 하면 케이크 그림을 통해 인간의 내면에 깃든 꿈과 욕망도 보여준다.

케이크의 황홀한 맛은 거부할 수 없는 강렬한 유혹과도 같다. 잠시 동안이나마 기분 좋고, 즐겁고, 행복한 느낌이 들게 해 현실의 고통을 잊게 만든다. 티보는 입안에서 살살 녹는 케이크처럼 달콤한 인생을 살고 싶은 대중의 심리를 그림에 투영한 것이다.

시각과 미각을 자극하는 음식 그림은 음식이 인류의 역사와 문화, 사회, 경제를 반영하는 거울이자 상징과 성찰, 조형실험의 도구로도 활용되고 있다는 점을 알려주었다. 음식은 단순히 우리의 눈과 혀를 즐겁게 해주는 감각적인 즐거움 이상의 것이다. 미국 스탠퍼드 대학 언어학 교수인 댄 주래프스키는 "음식을 먹는 행위는 그들이 어떤 존재인지뿐만 아니라 어떤 존재가 되고 싶어 하는지를 반영한다. 음식을 한 입 먹을 때마다 그 바탕에 깔려 있는 암묵적인 문화 구조를 반영한다"라고 말했다. 우리가 음식을 문화라고 말하는 이유는 현재 내 삶의 정체성을 음식을 통해 확인할 수 있기 때문이다. 우리가 먹는 음식이 때로는 우리를 대변한다는 것을 새삼 깨닫게 한다.

나는 이전에 그 누구도
생각하지 않았던 방식으로
사물을 보고 생각한다.

— 르네 마그리트

관점을
바꾸면
세상이
달라진다

세상은
보이는 대로
존재한다

피에로 델라 프란체스카,
「우르비노 공작 부부의 초상」,
패널에 템페라,
각각 47×33cm, 1465~72년,
피렌체 우피치 미술관

프랑스 파리 경시청의 관리였던 알퐁스 베르티용은 '범죄수사학'의 창시자로 불린다. 그는 1882년, 범죄자의 신원을 확인할 때 처음으로 사진을 활용했다. 범죄자의 옆모습을 최초로 사진 촬영하고 신상기록카드도 만들었다. 왜 정면이 아닌 측면을 찍었을까? 옆모습이 앞모습보다 인물의 특징을 더 정확하게 보여준다는 사실을 알았기 때문이다. 예술가들은 베르티용보다 수백 년 전에 측면 초상의 효과를 알고 이를 초상화에 반영했다. 측면 초상화의 효과는 과연 어떤 것일까?

15세기 이탈리아의 화가 피에로 델라 프란체스카Piero della Francesca, 1415~92는 부부의 초상화를 그렸다. 초상화의 모델은 우르비노 공국의 군주였던 페데리코 다 몬테펠트로 공작과 아내 바티스타 스포르차다. 공작 부부가 우르비노의 몬테펠트로 언덕을 배경으로 서로 마주보는 듯한 이 초상화는 한 점으로 보이지만 실은 두 점이다.

　　두 점의 초상화는 정면이 아니라 측면을 그렸다는 공통점이 있다. 화가는 왜 군주 부부의 옆모습을 그렸을까? 두 사람이 현실의 사람이 아닌 이상적인 존재로 보이도록 하기 위해서였다. 관객은 일정한 거리를 두고 두 사람을 바라보기 때문에 선뜻 가까이 다가갈 수 없는 거리감을 갖게 된다. 동시에 부부를 우러러보는 듯한 느낌도 받는다.

　　고대 로마시대 동전에 황제의 측면 초상을 새긴 것도 최고 권력자를 이상적으로 보이도록 하기 위한 것이다. 측면 초상화가 그려진 것에는 또

다른 이유가 숨어 있다. 이마에서 미간, 코, 입, 턱으로 이어지는 얼굴의 특징이 도드라지게 하는 효과가 뛰어나기 때문이다. 정면보다 얼굴의 굴곡과 명암이 또렷하게 나타나기 때문에 그리기도 쉽다.

이 그림에서도 공작의 매부리코와 굳게 다문 입술, 튀어나온 턱 끝이 실감 나게 재현되었다. 옆모습을 그렸기 때문에 공작의 개성 있는 외모를 생생하게 초상화에 표현할 수 있었던 것이다. 공작 부부의 측면 초상화에는 흥미로운 일화가 전해진다. 이탈리아 최고의 용병대장으로 용맹을 떨쳤던 공작은 어느 날 마상창술시합에서 얼굴에 큰 부상을 입고 오른쪽 눈을 잃었다. 프란체스카는 공작의 결점을 감추기 위해 정상적인 얼굴로 보이도록 왼쪽 옆모습을 그렸다는 이야기다.

다음에 소개할 작품은 조선 정조 때의 화원 이명기가 그린 초상화다. 화원은 조선시대 국가의 공식기구인 도화서라는 관청에 소속되어 그림 그리는 일을 전문으로 했던 사람들을 말한다. 초상화 속 인물인 오재순은 대제학, 이조판사, 판의금부사 등을 지낸 조선 후기의 문신이다. 당시 화원에게 주어진 가장 중요한 임무는 왕의 초상이나 나라를 위하여 특별한 공을 세운 공신功臣의 초상화를 그리는 일이었다. 오재순은 고위관리였기 때문에 당대 최고의 초상 화가 중 한 사람인 이명기가 공신 초상화를 그렸다.

이 그림에서 65세의 오재순은 관복과 관모를 착용하고 두 손을 앞으로 모은 채 호랑이 가죽으로 장식된 의자에 앉아 있다. 근엄한 눈빛을 고스란히 담고 있는 그의 초상화를 보고 있노라면 오재순이 매우 기품 있고 인격도 훌륭한 고위관리였다는 느낌이 든다. 이처럼 정면 초상은 인물의

이명기, 「오재순 초상」,
비단에 채색,
151.7×89cm,
18세기 말~19세기 초,
보물 제1493호,
삼성미술관 리움

감정, 성격, 사회적 지위까지 감상자에게 전달한다. 측면 초상이 그림 속의 인물을 이상적으로 보이게 한다면 정면 초상은 인물의 겉모습과 내면 세계를 거울처럼 보여준다.

측면 초상화가 많이 그려졌던 서양과는 달리 조선시대에는 정면 초상화가 많이 그려졌다. 조선의 화가들은 인물의 외모를 사실적으로 그리고자 했다. 초상화를 그릴 때 얼굴에 난 털 한 올, 검은 반점 한 개도 빼놓지 않고 정확하게 그리려고 노력했다. 사실적으로 그리는 것을 뛰어넘어 그 정신까지도 초상화에 담아내려고 한 것이다. 이처럼 인물의 정신까지도 그린다는 표현을 '전신傳神'이라 한다. 그런데 인간의 정신은 눈을 통해 나타난다. 측면 초상화에서는 눈동자를 사실적으로 표현하기 어렵지만 정면 초상화에서는 가능하다. 그것이 조선시대에 정면 초상화가 많이 그려졌던 이유 중 하나다.

불멸의 작품을 남긴 이탈리아의 거장 레오나르도 다 빈치Leonardo da vinci, 1452~1519는 측면 초상화와 정면 초상화의 장점을 결합한 반측면 초상화를 그렸다. 그림 속 흰 담비를 안은 아름다운 여인은 이탈리아 밀라노 공국의 군주인 루디비코 스포르차의 연인 '체칠리아 갈레라니'다. 투명한 베일로 머리카락을 단정하게 감싼 체칠리아는 쇠사슬 모양의 장식띠로 이마를 장식하고 가늘고 긴 목에는 검정색 보석 목걸이를 걸었다. 그녀는 덕과 순결의 상징인 흰 담비를 손으로 어루만지며 얼굴을 왼쪽으로 살짝 돌리고 있다. 이런 얼굴 각도는 반측면, 또는 얼굴의 4분의 3만 보인다는 뜻에서 4분의 3 측면이라고 부른다. 레오나르도 다 빈치는 왜 정면도, 측면도 아닌 반측면 초상화를 그렸을까?

레오나르도 다 빈치,
「담비를 안고 있는 여인
(체칠리아 갈레라니의 초상화)」,
목판에 유채와 템페라,
54.8×40.3cm, 1490년경,
크라코우 차르토리스키 미술관

그림 속의 여인을 보다 자연스럽고 생동감 넘치게 보이도록 하기 위해서였다. 측면 초상화나 정면 초상화에서는 인물의 자세가 굳어 있어 움직임을 표현하기가 어렵다. 하지만 반측면 초상화에서는 생기 있게 살아 움직이는 듯한 느낌을 나타낼 수 있다. 레오나르도 다 빈치는 반측면 효과를 강조하기 위해 여인의 얼굴은 왼쪽, 상체는 오른쪽으로 살짝 트는 자세로 그렸다. 얼굴과 상체의 방향이 교차하면서 조화미와 균형미가 생겨났다. 얼굴의 각도와 몸의 자세가 조화와 균형을 이룬 이 그림은 세상에서 가장 아름다운 초상화 중의 하나라는 찬사를 받는다. 일찍이 르네상스 시대 궁정 시인 베르나르도 벨린치오니가 이 초상화를 찬미하는 시를 지었을 정도였다.

'체칠리아, 이 여인은 어찌 이리도 아름다운가. (중략) 현실의 여자도 시샘을 할 정도이네. 이 아름다운 젊은 여인이 진짜로 살아 있고, 말하는 것을 듣는 듯하기 때문이라네.'

그런가 하면 17세기 플랑드르 화가인 안토니 판 디크Anthony Van Dyck, 1599~1641는 특이하게도 인물의 정면, 측면, 4분의 3 측면을 한 점의 그림에 전부 담아냈다. 초상화 속 인물은 영국 왕 찰스 1세다. 판 디크는 네덜란드에서 영국으로 건너가 찰스 1세의 궁정화가로 활동했다. 당시 찰스 1세는 이탈리아의 유명 조각가인 베르니니에게 자신을 기념하는 조각상을 주문했다. 하지만 베르니니는 영국으로 건너가 왕의 실물을 직접 보고 조각상을 만들 수 있는 상황이 아니었다. 조각가에게 흉상을 주문하

안토니 판 디크,
「찰스 1세」,
캔버스에 유채,
84.4×99.4cm,
1635~36,
영국 왕실 컬렉션

기 위한 초상화를 주문 받은 판 디크는 고민에 빠졌다. 조각은 입체인데 그림은 평면이다. 해결 방법은 없을까? 마침내 해답을 찾았다. 실물과 똑같은 조각상을 만들 수 있도록 정면, 측면, 반측면 세 방향에서 그린 찰스 1세의 초상화를 이탈리아로 보낸 것이다. 베르니니는 판 디크가 그린 왕의 초상화를 참고해 실물과 똑같은 왕의 조각상을 만들었다고 한다.

측면, 정면, 반측면 초상화는 같은 얼굴도 보는 각도에 따라서 다르게 보인다는 사실을 깨닫게 해준다. 자신의 모습을 다양한 각도에서 사진으로 찍어 비교해보라. 나 자신도 몰랐던 새로운 얼굴을 발견하는 기쁨을 알게 될 것이다.

피카소처럼
바라보기

파블로 피카소,
「누쉬 엘르아르의 초상」,
캔버스에 유채,
203×188cm, 1937,
파리 퐁피두 센터

스페인 출신의 화가 파블로 피카소는 현대미술의 황제라는 찬사를 받는다. 미술사가들은 서양미술사는 피카소 이전과 이후로 나뉜다는 주장을 펼치기도 한다. 대체 피카소는 왜 그토록 높은 평가를 받을까? 현대미술에 엄청난 영향을 끼쳤기 때문이다. 대표적으로 프랑스 화가 조르주 브라크와 함께 '입체주의'라는 혁신적 미술운동을 처음으로 시작한 업적이 있다. 입체주의는 어떤 대상을 입방체 형태로 표현한 미술을 말한다. 3차원 대상을 2차원인 평면 캔버스에 입체적으로 표현했다는 뜻이다.

그림 속 여자는 누굴까? 바로 피카소의 친구인 시인 폴 엘뤼아르의 부인 누쉬다. 피카소는 아름다운 누쉬의 모습을 왜곡되게 표현했다. 오른쪽 눈은 측면, 왼쪽 눈은 정면, 코와 입도 정면과 측면을 하나의 얼굴에 모두 그렸다. 왜 누쉬의 얼굴을 변형해서 그렸을까?

정면, 측면, 반측면 등 여러 시점에서 바라본 누쉬의 모습을 그림 한 점에 한꺼번에 표현하기 위해서였다. 피카소 이전 화가들은 사진을 찍을 때처럼 특정한 시점(일시점)에서 대상을 관찰하며 그림을 그렸다. 그러나 한 시점에서 대상을 바라보고 그리면 보이지 않는 부분을 표현할 수가 없다. 화가가 그리고자 하는 대상은 입체이기 때문이다.

예를 들어 자동차를 그린다고 가정해보자. 자동차를 옆에서 바라보면 타이어가 두 개만 보이지만 실제로는 네 개다. 한 시점에서 바라보고

장 메챙제, 「티 타임」,
카드보드에 유채,
75.9×70.2cm, 1911,
필라델피아 미술관

그리면 입체가 아닌 한 부분만을 표현하게 된다. 피카소는 눈에 보이지 않는 부분까지도 모두 그리기 위해 여러 시점(다시점)에서 대상을 바라보았다. 그리고 각각의 시점에서 바라본 모습을 그림 한 점에 전부 담았다.

이 인물화를 그릴 때도 여러 시점에서 누쉬를 관찰하고 각 시점에서 바라본 그녀의 모습을 한 점의 그림에 조합했다. 입체주의는 3차원 입체를 2차원 화폭에 표현하는 가장 효과적인 기법이었다. 피카소의 입체주의 그림은 미술의 전통에 도전하여 현대미술의 영역을 넓혔으며, 미술계에 커다란 영향을 끼쳤다. 곧이어 피카소의 혁신적인 기법을 본받은 예술가 집단이 생겨났다. 바로 입체주의 예술가들이다. 입체주의가 동시대 예술가들에게 얼마나 커다란 영향력을 주었는지 살펴보자.

프랑스의 화가 장 메챙제Jean Metzinger, 1883~1956는 「티 타임」에서 차를 마시는 젊은 여자의 모습을 그렸다. 이 그림을 보면 장 메챙제가 피카소의 기법을 모방했다는 점을 한눈에 알아챌 수 있다. 오른쪽 얼굴은 측면, 왼쪽 얼굴은 정면이니까. 재미있게도 찻물이 담긴 찻잔과 찻잔 받침을 옆에서 바라본 형태와 위에서 비스듬히 내려다본 형태로 모두 표현했다. 장 메챙제는 입체주의에 매혹되어 입체주의를 연구하고 분석한 『입체주의에 대하여』라는 책을 펴내기도 했다.

스페인 출신으로 파리에서 활약한 화가 후안 그리스Juan Gris, 1887~1927도 피카소의 입체주의를 본뜬 그림을 그렸다. 「카페의 남자」는 카페에 앉아 있는 중절모를 쓴 남자를 여러 각도에서 관찰하고 그림 한 점에 표현한 것이다. 이처럼 입체주의 예술가들은 대상을 여러 시점에서 관찰하고 조합한다는 피카소의 이론을 충실히 따랐다. 피카소가 입체주의 그림으로

미술계에 혁명을 일으킨 후 100년이 지났지만 그의 영향력은 지속되고 있다.

많은 예술가들이 피카소의 입체주의 기법을 세계 곳곳으로 전파하고 있는데, 그중 한 사람은 영국 출신의 세계적인 화가 데이비드 호크니David Hockney, 1937~ 이다. 호크니는 피카소에 대한 존경심을 보여주고자 입체주의 기법의 핵심인 다시점을 응용한 포토콜라주라는 기법을 개발했다. 포토콜라주photographic collage란 사진 두 점 이상을 오려 붙이거나 사진을 조합하는 특수 사진 기법을 말한다.

「나의 엄마」는 포토콜라주 작품이다. 마치 피카소의 입체주의 그림을 사진 한 장으로 보는 것 같은 착각마저 든다. 작품의 모델은 호크니의 어머니다. 호크니는 몸을 자유롭게 움직이면서 여러 시점에서 촬영한 어머니의 모습을 사진 한 장에 다시 조합했다. 이 작품은 언뜻 보면 재미있는 놀이처럼 보이지만 수십 롤roll의 필름을 사용할 정도로 많은 노력을 기울여 만들어진 것이다. 덕분에 특정한 시점에서는 볼 수 없었던 인물의 각 부분을 한꺼번에 보여줄 수 있게 되었다. 얼굴의 특정 부분은 크게 보여주고 어떤 부분은 겹치거나 어긋나게 보이도록 한 의도는 무엇일까?

후안 그리스, 「카페의 남자」, 캔버스에 유채, 128.2×88cm, 1912, 필라델피아 미술관

데이비드 호크니,
「나의 엄마(My Mother)」,
포토콜라주,
47×33cm, 1986

인물을 여러 시점에서 촬영하여 재구성했다는 점과 이동시점을 활용했다는 것을 강조하기 위해서다.

피카소의 다시점을 한 단계 발전시킨 호크니의 포토콜라주 작품은 한국의 젊은 예술가 주도양1976~ 의 창작혼을 자극했다. 주도양은 다시점과 이동시점을 연구해 특유의 기법인 원형시점을 개발했다. 원형시점은 일시점에서 360도로 몸을 돌려가면서 대상을 바라보는 시점을 말한다.

「꽃 8」은 원형시점으로 바라본 동네 풍경을 한 장의 사진에 모두 담

주도양,
「꽃 8(Flower 8)」,
C-Print,
125×123cm,
2008

았다. 투명한 유리구슬 안에 또 다른 세상이 들어 있는 것 같다. 이 작품은 어떻게 만들어졌을까?

창작의 비결은 다음과 같다. 주도양 작가는 우선 특정한 장소를 선택해 몸을 360도로 돌려가며 풍경을 촬영한다. 그리고 풍경을 찍은 사진들을 각각 오려내고 붙이는 등 정교한 디지털 작업을 거쳐 원형으로 만든다. 이 작품은 사진 총 35장을 조합해 완성했다. 그는 관객들에게 실제로 풍경을 바라볼 때와 같은 느낌을 주고자 이렇게 360도로 회전하는 사진 기법을 개발했다고 한다. 이런 생각은 작가의 말에서도 잘 드러난다.

"사람들은 풍경을 바라볼 때 한 곳만 바라보지 않아요. 위, 아래, 앞, 옆, 뒤로 온몸을 자유롭게 움직이면서 바라보지요. 내가 실제로 보고 경험했던 자연 풍경을 관객들에게 최대한 보여주려고 원형시점을 선택한 겁니다."

입체주의 그림은 사람들이 세상을 바라보는 방식을 바꿔주었다. 우리는 한쪽 면만을 보고 전체를 보았다고 착각하는 경우가 있다. 어떤 사람이나 일에 대해 편견을 갖거나 잘못된 판단을 내리지 않도록 입체주의 예술가처럼 다양한 시점으로 세상을 보는 훈련을 해보는 건 어떨까? 피카소처럼 위, 아래, 앞, 옆, 뒤 전체를 종합적으로 보는 시각을 갖자는 뜻이다.

등은
거짓말을
할 줄 모른다

뒷모습

카스파르 다비드
프리드리히,
「안개 낀 바다를
건너는 방랑자」,
캔버스에 유채,
98.4×74.8cm, 1818,
함부르크 쿤스트할레

뒷모습에 관심을 보이는 사람이 과연 몇이나 될까? 그러나 프랑스의 작가 미셸 투르니에는 뒷모습이 앞모습보다 더 중요하다고 말한다. 그의 산문집 『뒷모습』에는 이런 문장이 나온다. "뒷모습이 진실이다. 등은 거짓말을 할 줄 모른다."

앞모습은 꾸미거나 감출 수 있지만 뒷모습은 속일 수 없기 때문에 더 진실하다는 뜻이다. 미셸 투르니에처럼 뒷모습이 앞모습보다 더 진실하다고 믿는 예술가들이 있다.

독일의 화가 카스파르 다비드 프리드리히는 뒷모습을 그린 대표적인 예술가다. 그는 풍경 속의 인물을 그릴 때 대부분 뒷모습을 그렸다. 덕분에 '뒷모습의 화가'라는 별명도 얻게 되었다. 왜 뒷모습을 그렸을까?

한 남자가 바위산에 올라가 짙은 안개에 쌓인 산맥과 산봉우리를 바라보고 있다. 그림 앞에 서면 신기하게도 남자와 같은 시선으로 그림 속 풍경을 바라보는 듯한 느낌을 갖게 된다. 왜 남자와 같은 시선, 같은 방향, 같은 풍경을 바라보는 것처럼 느껴질까?

앞모습이 아닌 뒷모습을 그렸기 때문이다. 만약 남자의 앞모습을 그렸다면 자연 풍경보다 그의 외모에 눈길을 주게 되리라. 얼굴 생김새, 특징, 표정에 더 관심을 기울이게 될 것이다. 이처럼 뒷모습은 그림 속 인물과 관객이 마주보는 것이 아니라 함께 같은 방향을 바라보는 것과 같은 효과를 발휘한다.

페데르 세베링
크뢰위에르,
「스카겐에서의 산책」,
캔버스에 유채,
150×100cm, 1893,
스카겐 박물관

공감대를 자극하는 뒷모습의 효과는 노르웨이 출신의 덴마크 화가 페데르 세베링 크뢰위에르Peder Severin Krøyer, 1851~1909의 풍경화에서도 찾아볼 수 있다. 어느 여름날 저녁 두 여인이 덴마크의 최북단에 위치한 스카겐의 바닷가를 산책하는 장면을 그린 서정적인 풍경화다. 크뢰위에르는 북구 특유의 신비한 자연현상이 나타나는 아름다운 스카겐의 바다에 매혹되어 어촌마을에 살면서 바다를 소재로 한 많은 풍경화를 그렸다.

「스카겐에서의 산책」은 그중 한 점이다. 그는 왜 해변을 따라 산책하는 두 여인의 뒷모습, 그것도 멀리서 바라보는 시점을 선택했을까? 신비한 빛과 색채로 물든 드넓은 하늘과 밤바다, 끝없이 이어지는 해변의 길이를 강조하기 위해서였다.

다시 프리드리히 그림으로 돌아가 그가 뒷모습으로 전달하고자 한 의미가 무엇인지 살펴보자. 프리드리히는 신앙심이 깊은 종교인들이 신을 경배하듯 자연을 숭배했다. 웅대한 대자연을 대할 때마다 인간이 얼마나 작은 존재인지 깨닫곤 했다. 관객이 그림 속 남자처럼 대자연에 대한 경외심과 숭고의 감정을 느끼고 벅찬 감동을 받기를 바라는 마음에서 뒷모습을 그린 것이다.

덴마크의 화가 빌헬름 함메르쇠이Vilhelm Hammershøi, 1864~1916도 뒷모습을 그린 화가로 유명하다. 함메르쇠이와 프리드리히는 둘 다 덴마크에서 활동한 화가이며 인물의 뒷모습을 그렸다. 그러나 프리드리히는 대부분 자연 풍경 속 인물의 뒷모습을 그렸지만 함메르쇠이는 실내에 있는 여성의 뒷모습을 주로 그렸다.

가정집 실내를 배경으로 검은 옷을 입은 여인이 고개를 숙인 자세로

빌헬름 함메르쇠이,
「젊은 여인의 뒤에서」,
캔버스에 유채,
60.5×50.5cm, 1904,
라네르스 미술관

빌헬름 함메르쇠이,
「흰 의자의 이다가 있는 실내」,
캔버스에 유채,
57×49cm, 1900,
개인 소장

서 있는 뒷모습이 보인다. 이곳은 함메르쇠이가 실제로 살았던 집이고 등을 돌린 여인은 그의 아내 이다이다. 실내는 신비감이 느껴질 정도로 고요하고 평온한 기운이 감돈다. 벽, 그림 액자, 가구는 직사각 형태이며 화려한 원색은 피하고 회색, 검정, 갈색 등 한정된 색을 사용했기 때문이다. 하지만 고요와 정적이 흐르는 분위기를 만드는 데 결정적인 역할을 한 것은 검은 옷을 입은 여인의 뒷모습이다. 뒷모습은 관객의 눈길을 그림 속 실내 공간으로 끌어들이고 있다. 여인은 지금 무엇을 하고 있는 걸까? 실내의 공기와 빛, 가구와 침묵 속의 대화를 나누는 것은 아닐까?

19세기 프랑스의 화가 귀스타브 카유보트Gustave Caillebotte, 1848~94는 실내에서 실외를 관찰하는 도구로 뒷모습을 활용했다. 한 신사가 아파트 7층 발코니에서 파리 시가지를 내려다보고 있다. 등을 돌리고 서 있는 남자는 부유한 파리 시민이다. 오스만 대로에 위치한 발코니가 딸린 고급아파트에 사는 걸 보면 말이다.

당시 발코니가 있는 아파트는 경제적 능력을 갖춘 파리 시민의 인기를 끌었다. 정원이 없는 아파트에서 신선한 바깥 공기를 접할 수 있는 데다 식물을 키우며 생활의 여유를 즐길 수도 있었다. 그뿐만이 아니다. 파리 시장이었던 오스만 남작의 도시계획 아래 넓은 도로와 광장, 극장, 공원, 대형 상점 등을 갖춘 현대적인 도시로 다시 태어난 파리의 멋진 도시 경관을 구경할 수도 있었다. 아파트 발코니에 서 있는 신사의 뒷모습을 위에서 아래를 내려다보는 시점으로 그린 것은 파리의 성공적인 도시재개발과 변화된 시민의 주거문화를 보여주기 위해서였다.

한편 카유보트와 동시대 화가인 툴루즈 로트레크Henri de Toulouse-

귀스타브 카유보트,
「발코니의 남자」,
캔버스에 유채,
116.5×89.5cm,
1880, 개인 소장

Lautrec, 1864~1901는 시민의 여가생활을 뒷모습에 투영했다. 파리 몽마르트르의 댄스홀인 물랭 루즈('붉은 풍차'라는 뜻)에서 여성 무용수가 관객 앞에서 춤추는 모습을 담은 포스터다. 오른쪽 다리를 번쩍 들어 올리며 흥겹게 춤을 추는 무용수는 물랭 루즈의 스타 무용수인 라 굴뤼다. 그녀 뒤

툴루즈 로트레크,
「물랭 루즈: 라 굴뤼」,
다색석판화,
190×116.5cm, 1891,
뉴욕 메트로폴리탄
박물관

에 서 있는 옆모습의 남자는 라 굴뤼와 함께 천재 무용수로 인기를 누렸던 발랭탱이다. 로트레크는 왜 라 굴뤼의 뒷모습을 그렸을까?

먼저 춤 동작을 실감 나게 그리기 위해서다. 라 굴뤼는 흥겨운 음악에 맞춰 치마를 부채처럼 요란하게 흔들며 오른쪽 다리를 머리 끝까지 위로 차올리고 있다. 이런 동작은 앞에서보다 뒤에서 표현할 때 훨씬 더 경쾌하게 느껴진다. 다음은 관객의 시선으로 무용수의 춤 동작을 구경하는 듯한 현장감을 강조하기 위해서다.

로트레크는 거의 매일 물랭 루즈를 방문해 무용수들의 공연을 관람하곤 했다. 사람들로 북적이는 댄스홀의 흥겨운 분위기와 관객의 시선까지도 작품에 담기 위해 스케치풍의 단순하면서도 강한 선으로 라 굴뤼의 뒷모습을 그렸다. 마룻바닥은 기울어진 원근법을 적용하고, 쇼를 감상하는 관객은 검정색, 발랭탱의 상반신은 그림자처럼 표현했다.

우리는 자신의 뒷모습에 얼마나 관심을 가졌는가? 혹시 앞모습을 멋지게 꾸미는 데만 신경 쓰지는 않았는가? 하지만 상상하는 것 이상으로 많은 사람들이 뒷모습에 눈길을 주고 있을 것이다. 지금 이 순간에도 누군가 나의 뒷모습을 관찰하고 있을지도 모른다. 뒷모습을 그린 그림들은 이런 말을 전한다. 뒷모습이 아름다운 사람이 될 수 있도록 더욱 노력하라고.

줄일수록
더 강렬해진다

/
안드레아 만테냐,
「죽은 예수 그리스도」,
패널에 템페라,
66×81cm, 1475~78년경,
밀라노 브레라 미술관

세계 미술사에 큰 업적을 남긴 거장들은 실험적이고 혁신적인 작품을 창조했다는 공통점이 있다. 15세기 이탈리아의 화가 안드레아 만테냐Andrea Mantegna, 1431?~1506도 혁신적인 단축법을 개발해 르네상스 시대를 대표하는 예술가가 되었다. 단축법이란 그리고자 하는 대상을 실제 길이보다 짧게 보이도록 그리는 창작 기법을 말한다. 만테냐의 대표작인 「죽은 예수 그리스도」를 보면 단축법이 얼마나 혁신적인 기법인지 깨닫게 된다.

차가운 대리석 위에 예수 그리스도의 시신이 놓여 있다. 그림 왼편에 슬퍼하는 세 사람의 얼굴이 보인다. 이들은 성모 마리아와 예수의 제자인 막달라 마리아, 사도 요한이다. 이 그림에서는 특이하게도 예수의 신체가 비정상적일 정도로 짧게 그려졌다. 또 몸 전체 길이에 비해 머리는 유난히 크고 가슴은 넓게, 두 팔은 길게 표현되었다.

예수의 몸이 상체는 과장될 정도로 크고 하체는 기형적으로 짧게 보이는 것은 단축법의 강력한 효과 때문이다. 만테냐 이전에는 이토록 충격적인 방식으로 예수의 시신을 그리지 않았다. 왜 그는 단축법을 사용해 예수를 그렸을까?

예수가 십자가 처형을 당해 순교할 때 얼마나 끔찍한 고문과 고통을 겪었는지 강조하기 위해서다. 단축법의 극적인 효과로 인해 십자가에 못 박히면서 생긴 예수의 두 손과 두 발의 상처가 또렷하게 보인다. 특히 시

5부 관점을 바꾸면 세상이 달라진다 압축

신의 발바닥에 생긴 두 개의 못 자국은 고통스런 상처를 바로 눈앞에서 보는 것 같은 착각마저 들게 한다. 만테냐는 이 그림을 보는 사람들이 십자가에 처형된 예수의 고통을 함께 느끼고 신앙심이 깊어지기를 바랐다. 그래서 자신이 생각해낸 단축법을 활용해 예수의 시신을 축소한 것이다.

빛과 명암에 주목한 화가 렘브란트도 단축법을 사용해 그림을 그렸다. 요안 데이만 박사가 교수형 당한 범죄자의 두개골을 절개하고 뇌를 해부하는 강의 모습이다. 당시 암스테르담 외과의사조합은 사형 당한 범죄자의 시신을 해부학 표본으로 사용하는 강의를 진행하곤 했다. 렘브란트는 외과의사조합의 주문을 받고 해부학 강의를 소재로 두 점의 그림을 그렸다.

만테냐의 작품과 렘브란트가 데이만 박사를 그린 작품을 비교하면 공통점이 있다. 두 그림에는 죽은 사람이 나오고, 시신의 발바닥이 정면으로 보이게 반듯하게 누워 있다는 것. 그리고 신체의 길이가 실제보다 짧게 그려졌다는 것이다. 렘브란트는 만테냐의 그림에서 영향을 받아 이 그림을 그렸다. 그러나 그는 만테냐의 단축법을 자신만의 방식으로 응용했다. 데이만 박사의 얼굴을 그리지 않고 뇌를 해부하는 두 손과 상체만 그렸다. 해부학 강의실의 생생한 현장감을 전달하기 위해서다. 덕분에 감상자는 해부학 강의실에 참석한 듯한 느낌을 받게 된다.

20세기 스페인의 천재 화가 살바도르 달리의 그림에서도 단축법의 극적인 효과를 만나게 된다. 예수 그리스도가 십자가 처형을 받는 장면을 그린 그림은 충격적으로 다가온다.

「십자가 성 요한의 그리스도」는 하늘에서 십자가를 내려다보는 시점

렘브란트 판 레인,
「요안 데이만 박사의
해부학 강의」,
캔버스에 유채,
100×134cm, 1656,
암스테르담 박물관

렘브란트 판 레인,
「니콜라스 튈프 박사의
해부학 강의」,
캔버스에 유채,
216.5×169.5cm,
1632, 헤이그
마우리츠하위스 박물관

살바도르 달리,
「십자가 성 요한의
그리스도」,
캔버스에 유채,
205×116cm, 1951,
글래스고
캘빈그로브 미술관

의 작품이다. 달리는 정면 단축법이 아닌 위에서 아래를 내려다보는 단축법을 사용했다. 단축법의 극적 효과를 활용해 예수의 몸이 아래로 갈수록 점점 더 작아지고 짧게 보이도록 그렸다. 지금껏 많은 화가가 십자가에 처형된 예수를 그렸지만 공중에 떠 있는 십자가에 매달린 예수를 그린 적도, 단축법을 이용해 예수의 몸을 역삼각 형태로 표현한 적도, 단축법에 의한 깊이감을 강조한 적도 없었다. 달리는 왜 이토록 파격적인 종교화를 그렸을까?

이성적 상태를 초월한 심리적 황홀경을 그림에 표현하기 위해서였다. 달리는 현실을 초월하는 무의식의 세계나 꿈의 세계를 표현한 초현실주의를 대표하는 화가다. 어느 날 그는 16세기 스페인 가르멜 수도회의 신비주의 신학자로 꼽히는 '십자가의 성 요한'이 그린 그림을 보고 강한 영감을 받았다.

십자가의 성 요한은 기도를 하던 중에 공중에 떠 있는 예수의 환영을 보았다고 전해진다. 자신이 경험한 종교적 신비를 한 그림에 옮겼다. 달리는 기독교 신자는 아니었지만 십자가의 성 요한이 경험한 종교적 환각 현상을 그림에 표현하고 싶은 충동을 느꼈다. 초현실주의 예술가들이 추구했던 무의식의 세계를 보여주기 위해 단축법을 이용해 초현실적이며 현대적인 종교화를 창조한 것이다.

한국의 조각가 이환권1974~ 은 단축법을 가족 간의 사랑을 나타내는 도구로 사용한다. 「장독대」는 한국인 가족 3대를 조각으로 표현한 작품이다. 재밌게도 단란한 가족의 모습을 단축법을 사용해 납작하게 표현했다. 가족상을 위아래로 납작하게 눌린 모양으로 표현한 것은 한국의 전통 옹

이환권,
「장독대(가족)」,
섬유강화플라스틱
(FRP), 2008

이환권,
「장독대(아들과 딸)」,
섬유강화플라스틱
(FRP), 2008

기, 우리말로는 '독'이라고 부르는 그릇 형태를 인체와 닮게 표현하기 위해서다. 이환권 작가는 이렇게 말한다.

"독을 모아두는 장소인 장독대는 한국인들에게 가정적인 향수를 불러일으킨다. 특히 겨울에 눈이 덮힌 크고 작은 독들은 겨울나기하는 가족을 떠오르게 한다."

이환권식의 옹기 인물 조각은 어떠한 과정으로 만들어진 것일까? 먼저 평범한 한국인 가족을 모델로 선정해 여러 방향에서 사진을 찍는다. 그다음 컴퓨터 프로그램을 이용해 사진에 담긴 인물의 신체를 위아래로 짧게 줄인다. 이렇게 납작해진 인체를 흙으로 빚어 조각하고 다시 섬유강화플라스틱으로 본을 떠내 작품을 완성한다.

가장 한국적인 특성을 지닌 '독'을 가족 간의 사랑을 의미하는 상징물로 승화시킨 작품의 의미를 알 것도 같다. 독은 한국인의 지혜와 삶이 담겨 있는 친근한 생활용품이자 소중한 문화유산이다. '숨 쉬는 그릇'이라는 말에서도 나타나듯 자연의 재료로 만든 친환경 식품저장용기다. 게다가 생김새도 고향처럼 편안하고 소박하지 않은가.

예술가들이 개발한 단축법을 일상에서도 활용하면 어떨까? 예를 들어 시간은 모든 사람에게 똑같이 주어진다. 하지만 어떤 사람은 주어진 시간을 효과적으로 운영해 최대한 많은 가치를 얻기도 한다. 이런 삶의 지혜를 단축법에서 배울 수 있지 않을까?

늘어난 신체가
말하는 것들

길이

파르미자니노,
「목이 긴 성모」,
패널에 유채,
135×219cm,
1534~40, 피렌체
우피치 미술관

미얀마의 산악 지대에 사는 파다웅족 여성들은 목을 길게 늘리기 위해 청동고리를 목에 걸고 살아간다. 그리고 어릴 적부터 몇 년에 걸쳐 고리 한 개씩을 추가한다. 그토록 고통스런 방법으로 목을 늘리는 이유 중 하나는 목이 긴 여자가 미인이라고 믿고 있기 때문이다.

긴 목이 아름다움의 상징이라는 사례는 16세기 이탈리아의 화가 파르미자니노Parmigianino, 1503~40의 대표작에서도 찾아볼 수 있다. 그림의 제목은 「목이 긴 성모」다. 그림 속 성모의 목이 유별나게 길어 그런 특이한 제목을 갖게 되었다.

성모 마리아가 무릎에서 잠든 아기 예수를 내려다보고 있는 이 그림은 한 눈에 보아도 이상한 점이 느껴진다. 성모의 얼굴이 몸의 전체 크기나 길이보다 작게 그려졌다. 또 손과 다리는 길게 표현되었다. 신성한 성모를 인체 비율에 맞지 않는 기형적인 형태로 그린 의미는 무엇일까? 우아하고 세련된 아름다움을 지닌 여성으로 보이도록 하기 위해서다. 성모를 우아하고 늘씬한 미인으로 만들기 위해 의도적으로 신체를 길게 늘였다는 증거물을 그림 속에서 찾아보자.

그림 왼편에는 다섯 명의 천사가 있는데 그중 한 천사는 달걀 모양의 긴 꽃병을 들고 있다. 달걀처럼 갸름한 성모 얼굴, 백조처럼 긴 목에서 어깨로 이어지는 우아한 어깨선, 도자기 표면처럼 매끄러운 피부는 천사가

든 기다란 꽃병과 놀랄 만큼 닮았다. 배경의 대리석 기둥도 기다랗다.

파르미자니노는 사람의 몸을 길쭉하게 늘리면 우아한 아름다움이 생긴다는 것을 알고 있었다. 그래서 뛰어난 그림 솜씨를 발휘해 성서 속의 인물 성모 마리아를 현대적 세련미를 지닌 여성으로 변신시킨 것이다.

17세기 그리스 출신의 스페인 화가 엘 그레코도 인체를 길게 늘이는 기법을 그림에 사용했다. 그림 속의 두 남자는 예수의 12제자 중 한 사람인 성 안드레아와 13세기 초 이탈리아 로마 가톨릭 수도사이자 '청빈의 성자'로 불리는 성 프란체스코다. 그림 왼편의 X자 형태 십자가를 붙잡은 사람은 성 안드레아이고, 오른편의 갈색 수도복을 입은 사람이 성 프란체스코다.

X자형 십자가는 성 안드레아의 상징물이다. 전설에 따르면 성 안드레아는 X자형 십자가에 매달려 순교했다. 그는 사형선고를 받을 때 제자인 자신이 감히 스승 그리스도와 같은 형태의 십자가에 매달릴 수 없다는 이유를 들어 X자형 십자가에 못 박히겠다고 말했다고 한다. 그래서 후세인들은 X자형 십자가를 '성 안드레아 십자가'라고 부르고, 예술가들은 안드레아 성인이 나오는 그림과 조각 작품에 X자형의 십자가를 함께 그린 것이다.

엘 그레코는 상상력을 발휘해 각기 다른 시대에 살았던 두 성인이 먹구름이 몰려오는 어두운 하늘을 배경으로 극적으로 만나는 장면을 그렸다. 그런데 그림 속 두 인물의 몸은 길쭉하고 X자형 십자가도 길다. 심지어 십자가 막대기는 그림 바깥으로 뚫고 나갈 정도로 길게 그려졌다. 성인들과 교회의 상징인 십자가를 길게 늘인 것은 종교적 신앙심을 강조하

엘 그레코,
「성 안드레아와 성 프란체스코」,
캔버스에 유채, 167×113cm,
1595, 마드리드 프라도 미술관

기 위해서다.

　독실한 가톨릭 신자였던 엘 그레코는 많은 종교화를 남겼는데 대부분의 그림에서 인물을 기다랗게 표현했다. 인물의 겉모습보다 영혼의 세계를 그리는 것을 더 중요하게 생각했기 때문이다. 고난과 박해를 받고 순교한 성 안드레아와 평생을 가난한 사람들을 위해 헌신한 성 프란체스코는 기독교 신앙의 모범이 되는 성인들이다. 엘 그레코는 두 성인의 희생정신과 고결한 영혼을 강조하기 위해 신체와 십자가를 가늘고 길게 표현한 것이다.

　20세기 이탈리아 출신의 화가이자 조각가인 아메데오 모딜리아니 Amedeo Modigliani, 1884~1920는 인간의 내면에 깃든 고독을 기다란 신체로 표현했다. 특히 옆모습을 그린 이 그림은 목을 길게 그리는 모딜리아니의 특징을 더욱 뚜렷이 보여준다. 그림 속의 여인은 그의 아내이자 모델이었던 잔 에뷔테른이다.

　모딜리아니는 아내의 모습을 사실적으로 그리지 않고 단순하고 간결한 형태로 표현했다. 얼굴, 코, 목, 두 팔은 유난히 길게 그렸다. 덧없고 변화무쌍한 겉모습이 아닌 영원히 변하지 않는 순수의 세계를 인물화에 표현하기 위해서였다.

　모딜리아니에게 순수는 고독을 의미했다. 인간이 느끼는 다양한 감정 중에서 가장 근원적인 감정을 고독이라고 여겼다. 인체를 길게 늘이는 화풍을 창안한 아이디어는 눈과 입은 생략하고 코만 간략하게 표현한 고대 그리스의 조각과 아프리카 원시 조각에서 가져왔다. 인물의 이목구비를 상세하게 그리지 않고 단순한 형태로 표현하면 보다 강렬한 감정을 전

아메데오 모딜리아니,
「잔 에뷔테른의 프로필」,
캔버스에 유채,
100×65cm, 1918,
개인 소장

알베르토 자코메티,
「걷는 남자」, 청동,
높이 183cm, 1960,
개인 소장

달할 수 있음을 깨달았던 것이다. 시인 장 콕토는 단순한 형태와 길쭉함을 결합해 인간의 근원적이며 보편적인 감정인 고독을 눈으로 볼 수 있게 한 모딜리아니의 독창적인 화풍을 이렇게 극찬했다.

"모딜리아니는 얼굴을 길쭉하게 늘이기도 하고, 불균형을 강조하기도 하고, 눈을 도려내기도 하고, 목을 길게 늘이기도 한다. 이런 모든 것이 그의 눈과 혼과 손에 의해 재구성된다. 인체의 곡선은 매우 가늘고 가벼워서 마치 영

혼의 선처럼 느껴진다."

앞서 소개한 세 화가는 모두 인체를 길게 늘려 표현했지만 기다란 형태에 관한 한 스위스 태생의 조각가이자 화가인 자코메티Alberto Giacometti, 1901~66와 겨루지 못한다. 자코메티는 미술사에서 최초로 철사처럼 가늘고 긴 막대기 형태의 독특한 인물상을 창조했다. 금방이라도 부러질 것처럼 가늘고 기다란 몸을 가진 남자가 어딘가를 향해 걸어가고 있다. 자코메티는 왜 남자를 앙상한 가지처럼 가느다란 모습으로 표현했을까?

인간의 내면에 자리한 불안과 공포, 삶의 허무함을 강조하기 위해서다. 자코메티는 제1, 2차 세계대전을 겪으면서 수많은 사람이 살해당하거나 굶주림과 질병으로 고통받는 모습에 큰 충격을 받았다. 그 때문인지 인간이 어떤 존재인지 탐구하기 시작했다. 그는 인간이 허무함과 두려움을 가슴에 품고 살아가지만 누구에게도 도움을 청할 수 없는 고독한 존재라는 점도 깨달았다. 삶의 무게에 짓눌려 언제라도 쉽게 부서질 것만 같은 인간적인 허약함을 몸과 팔다리가 극단적으로 가늘고 긴 인물상에 담은 것이다. 뼈만 남은 것 같은 자코메티의 인물상은 실존적 고독의 전형이 되었다.

가늘고 기다란 형태는 우아하고 고결하며 고독한 인상을 준다. 작품들을 모두 감상한 후 우리 주변에 있는 기다란 형태의 사물을 다시 눈여겨보자.

아름다움의
비밀

「일월오봉도」,
비단에 채색, 6첩 병풍,
149.3×325.8cm, 19세기,
국립고궁박물관

봄을 알리는 나비가 날개를 팔랑거리며 꽃에서 꽃으로 날아가는 모습은 무척이나 아름답다. 영국의 수학자 이언 스튜어트는 『아름다움은 왜 진리인가: 대칭의 역사』라는 책에서 나비가 아름답게 보이는 것은 두 날개가 좌우대칭을 이루기 때문이라고 말한다.

좌우대칭은 대칭선을 중심으로 양쪽에 위치와 모양이 똑같이 배치된 것을 가리킨다. 좌우대칭은 왜 아름답게 느껴질까? 대칭선을 중심으로 왼쪽, 오른쪽에 동일한 형태가 반복되면 균형감과 통일감이 생기기 때문이다. 아름다움의 비밀인 좌우대칭은 오래 전부터 예술가의 창작 욕구를 자극했다.

조선시대 궁중에서 그림을 그린 화원들은 좌우대칭의 아름다움을 깨닫고 작품에 표현했다. 6첩 병풍 그림인 「일월오봉도日月五峯圖」는 해와 달, 다섯 개의 산봉우리로 이루어진 그림을 말한다. 일월오악도日月五嶽圖, 오봉산일월도五峯山日月圖, 일월곤륜도日月崑崙圖라는 이름으로도 불리는데 화려한 채색과 정확한 좌우대칭이 특징이다.

「일월오봉도」는 조선시대 왕의 권위를 상징하는 장식용 그림이었다. 값비싼 비단과 최고급 안료인 진채眞彩를 사용해 화려하고 웅장하게 보이도록 그려졌다. 평소에는 왕이 앉는 의자 뒤편, 궁궐 밖 행사나 왕이 임시로 머무는 행궁에서는 왕의 자리 뒤편에 세워졌다. 왕이 있는 공식적인 자리에는 거의 언제나 「일월오봉도」가 따라다녔다. 또 왕의 초상화인 어

진을 그릴 때도 배경으로 사용되었다.

병풍 그림을 자세히 살피면 흥미로운 점이 보인다. 대칭선을 중심으로 해와 달, 다섯 개의 산봉우리, 두 개의 폭포, 소나무 네 그루, 물결치는 파도가 좌우대칭을 이루고 있다. 좌우대칭 구도를 선택한 것은 최고 권력자인 왕의 존재를 돋보이게 하기 위해서였다. 좌우대칭 구도는 왼쪽, 오른쪽에 같은 모양이 배치되기 때문에 사람들의 눈길을 그림 한가운데로 모으는 역할을 한다. 병풍 그림 앞 중앙에 누가 앉아 있었는가? 나라에서 가장 중요한 존재인 왕이 의자에 앉아 국가의 중요한 일들을 처리했다. 이 그림은 좌우대칭 구도가 국가 통치자인 왕의 위엄을 보여주고자 활용되었음을 알려준다.

영국의 화가 윌리엄 블레이크William Blake, 1757~1827가 그린 「그리스도의 무덤을 수호하는 천사들」에서도 좌우대칭의 아름다움을 느낄 수 있다. 예수 그리스도의 시신을 지키는 두 천사의 모습이 서로를 비추는 거울처럼 똑같다. 블레이크는 왜 예수 그리스도의 시신을 중심으로 양쪽 끝에 두 천사를 좌우대칭이 되도록 배치했을까?

신비하고 영적인 아름다움을 느끼도록 하기 위해서다. 블레이크가 활동하던 18세기 중반 영국은 산업혁명의 불길이 거세게 타오르고 있었다. 사람들은 산업화와 기술문명이 인류에게 장밋빛 미래를 가져온다고 믿었지만 블레이크는 영혼의 세계에서 더 멀어지게 되었다고 생각했다. 그는 종교와 예술이 하나가 되었던 중세를 그리워하면서 중세 미술을 연구했다. 그중에서도 중세 기독교 교회 건축물 제단 위나 뒤에 설치되었던 제단화에 관심을 기울였다. 제단화의 아름다움의 비밀은 좌우대칭에 있

윌리엄 블레이크,
「그리스도의 무덤을
수호하는 천사들」,
수채, 펜, 잉크,
42.2×31.4cm,
1805년경,
런던 빅토리아 &
알버트 미술관

앤터니 곰리,
「북방의 천사
(Angel of the North)」,
구리, 강철,
높이 20m, 1998,
게이츠헤드

으며, 좌우대칭이 경건하고 고요하며 장엄한 느낌을 불러일으킨다는 것
도 알게 되었다.

　이 작품은 중세 제단화의 특징인 좌우대칭에 우아한 리듬감을 결합
한 것이다. 덕분에 예수 그리스도의 영혼이 수호천사의 보호를 받으며 하
늘나라로 올라가는 듯한 효과를 만들어낼 수 있었다. 좌우대칭이 종교적
인 감정을 표현하는 데에도 활용되었다는 것을 알려준 그림이다.

영국 출신의 세계적인 조각가 앤터니 곰리Antony Gormley, 1950~ 도 천사를 좌우대칭으로 표현했다. 영국 북부의 탄광 도시인 게이츠헤드에 높이 20미터, 날개 길이가 54미터로 세계에서 가장 큰 천사 조각상을 설치한 것이다. '북방의 천사'라는 이름으로도 유명한 이 천사 조각상을 보기 위해 연간 수천만 명에 달하는 관광객들이 게이츠헤드를 방문하고 있다.

수호천사는 인간 세상을 지켜주려는 듯 거대한 날개를 활짝 펼친 모습으로 높은 언덕에 서 있다. 게이츠헤드를 방문하거나 도시를 거쳐 가는 사람들이 어디서나 쉽게 볼 수 있도록 시 외곽 지역 언덕에 천사 조각상을 세운 것이다. 그런데 천사의 모습이 비행기의 형태를 닮았다.

곰리는 실제로 미국의 라이트형제가 동력비행기 플라이어호를 타고 인류 최초로 하늘을 날았던 역사적 사건에서 영감을 얻어 이 조각상을 제작했다고 한다. 천사의 몸을 좌우대칭으로, 날개를 납작하게 만든 것도 비행기와 닮은 형태로 만들기 위해서였다. 한 가지 궁금증이 생긴다. 비행기는 왜 좌우대칭일까? 균형을 이루기 위해서다. 만약 대칭선을 중심으로 비행기의 한쪽이 무겁거나 가벼우면 날아가다가 무거운 쪽으로 몸체가 기울어 추락하고 말 것이다. 즉 안전한 비행을 위해 비행기를 좌우대칭으로 만든 것이다.

우리나라 작가 진시영1971~ 은 좌우대칭을 몸의 에너지를 표현하는 도구로 사용했다. 「흐름 3-4」에서는 대칭선을 중심으로 화려한 빛줄기가 좌우대칭을 이루면서 퍼져나간다. 이 빛줄기는 한국의 전통춤인 살풀이를 추는 무용수의 몸에서 분출하는 살아 움직이는 힘, 즉 인체 에너지다. 눈에 보이지 않는 몸의 에너지를 어떻게 작품에 표현할 수 있었을까?

진시영,
「흐름(Flow) 3-4」,
캔버스에 유채,
162.2×224cm,
2012

작가는 두 남녀 무용수에게 LED 조명을 붙인 특별한 옷을 입혔다. LED 조명 옷은 순식간에 사라지는 역동적인 몸의 에너지를 보여주기 위한 방법이다. 무대 조명을 끈 상태에서 두 명의 무용수가 가야금 연주에 맞추어 살풀이춤을 추는 동작을 동영상으로 촬영하고 그중 한 장면을 그림으로 옮겼다.

이 작품에서 좌우대칭은 하늘과 땅, 해와 달, 낮과 밤, 남성과 여성, 정신과 물질, 선과 악 등 반대되는 성질을 통합해 균형과 조화를 이루는 것을 의미한다. 진 작가가 춤과 음악, 영상과 전자기술을 융합한 예술작품을 제작한 의도는 분열과 대립을 버리고 서로 화합하는 조화로운 세상을 만들자는 뜻이다.

좌우대칭을 이루는 미술작품은 인간의 눈과 마음이 대칭적 아름다움에 본능적으로 이끌려왔다는 것을 증명해주었다. 좌우대칭이 지닌 아름다움을 우리의 삶에도 적용하면 어떨까? 그것은 안정과 균형, 통일과 조화를 이루면서 살아가는 삶을 말한다.

생명의
무늬

나선

로버트 스미스슨,
「나선형 방파제」,
암석, 소금결정체,
흙, 물, 해조류,
길이 457.2m,
폭 약 4.6m, 1970

솔방울, 파인애플, 해바라기, 거미집, 달팽이 껍질, 물의 소용돌이, 소용돌이 은하에는 공통점이 있다. 일정한 방향으로 회전하는 선, 즉 나선 모양이다. 나선 모양은 자연과 우주뿐 아니라 인간의 몸에서도 발견된다. 유전자의 본체인 DNA, 손가락 끝의 지문, 머리의 가마가 나선 모양이다. 자연, 우주, 인간에게서 발견되는 나선 모양은 예술가들의 호기심과 상상력을 불러일으켰다.

대지미술 작가인 미국의 로버트 스미스슨Robert Smithson, 1938~73은 나선 모양에 매혹당한 대표적인 예술가다. 그가 미국 유타주 그레이트 솔트 호수에 설치한 길이 457미터에 달하는 거대한 나선형의 방파제를 보자. 이 작품은 특이하게도 캔버스와 붓, 물감이 아니라 그레이트 솔트 호수의 돌과 흙, 모래로 만들어졌다. 많은 노동자들이 동원되어 수천 대의 트럭과 중장비로 6,000톤의 흙과 돌을 운반해 호수를 메워 나선형 방파제를 만들었지만 지금은 사진을 통해서만 볼 수 있다. 호수의 물이 차올랐다가 빠지는 과정이 되풀이되면서 자연스럽게 형태가 사라졌기 때문이다. 스미스슨은 왜 방파제를 나선 모양으로 만들었을까? 그리고 소중한 예술작품이 시간의 흐름에 따라 사라지게 한 이유는 무엇일까?

그는 대자연의 위대함을 보여주기 위해서 이 작품을 만들었다. 전설에 따르면 그레이트 솔트 호수는 태평양에서 유입된 물이 소용돌이를 일으켜 생겨났다고 한다. 스미스슨은 호수의 전설과 선사시대 고분, 지형에

나타나는 나선 모양을 참고하여 방파제를 만들었다. 작품이 자연스럽게 사라지도록 한 것은 인간이 창조한 예술작품은 시간이 흐르면 없어지지만, 자연이 창조한 예술작품은 영원하다는 메시지를 전달하기 위해서였다. 그리고 문명의 손길이 닿지 않은 자연 그대로의 모습을 보여주기 위해 도시에서 멀리 떨어진 곳에 있는 호수를 선택했다.

미국의 조각가이자 팝아트 작가인 클래스 올덴버그Claes Oldenburg, 1929~ 는 다슬기 껍데기에서 영감을 받아 나선 모양의 멋진 조각품을 만들었다. 서울 청계광장에 있는 도시조형물이 그것이다. 「스프링」은 하천, 호수, 연못에 사는 다슬기의 나선무늬와 뾰족하게 솟은 모양을 그대로 본떠, 높이 20미터, 폭 6미터에 달하는 커다란 조각으로 만든 것이다.

왜 작은 다슬기를 크게 키웠을까? 올덴버그는 이 작품으로 다슬기가 얼마나 아름다운 모양을 가졌는지 알려주고자 했다. 작은 다슬기를 크게 키우면 사람들이 주의 깊게 관찰하고, 다슬기가 나선형 원뿔을 가진 아름다운 생명체임을 깨달을 것이라 여겼다. 그런 한편 지구환경을 보호하자는 의미도 담았다.

우리나라 다슬기는 대부분 맑은 물에서 산다. '맑은 개울'이라는 뜻을 가진 다슬기가 청계천에서 잘 살아갈 수 있도록 물을 맑고 깨끗하게 관리하자는 메시지를 전한 것이다. 여기서 한 가지 궁금증이 생긴다. 다슬기 껍데기에 왜 나선무늬가 있을까? 생명체가 자연환경의 변화에 적응하는 과정에서 자연스럽게 나선 모양이 만들어졌다고 한다. 그래서 이를 '생명의 나선'이라고도 부른다.

자연의 생명력을 상징하는 나선 모양은 오스트리아의 예술가 훈데르

클래스 올덴버그,
「스프링」,
철, 알루미늄,
높이 21.3m, 2006

트바서Friedensreich Hundertwasser, 1928~2000의 마음을 사로잡았다. 훈데르트 바서는 나선의 예술가라는 이름으로 불릴 정도로 나선을 사랑한다. 그림과 조각뿐 아니라 건축물에도 나선을 사용했을 정도다. 그의 나선 사랑은 「우는 사람들을 위한 잔디밭」에서 확인할 수 있다. 집, 풀밭, 나무, 길, 강물이 있는 평화로운 마을을 그린 풍경화다.

그림을 자세히 보면 아름다운 풍경화 속에 크고 작은 나선 모양이 숨

프리덴스라이히
훈데르트바서,
「우는 사람들을 위한 잔디밭」,
혼합매체,
65×92cm, 1975

어 있다. 훈데르트바서가 나선 모양을 그토록 좋아한 것은 나선이 생명의 근원이라고 믿었기 때문이다. 그는 자연에는 직선이 없고 자연의 본질은 나선이며 나선은 생명의 시작이라고 생각했다. 이는 작가의 말에서도 드러난다.

"나는 생명체 창조가 나선의 본성을 가지고 있다고 믿는다. (중략) 나는 죽은 물체에 생명의 숨을 불어넣는 것이 나선의 본성이라고 생각한다. 나선형은 단세포나 다세포 생물체에서 거듭 발견된다. 지구에서 멀리 떨어진 우주의 행성들도 나선형의 구도를 갖고 있고 분자들도 마찬가지다. 우리의 인생도 나선을 그리며 전개된다. (중략) 원처럼 보이지만 닫혀 있지 않는 것, 이것이 나선의 특성이다."

식물학자들에 따르면 식물의 잎도 햇빛과 물, 공기를 최대한 많이 받기 위해 나선 모양을 이루며 자란다고 한다. 나선 모양은 생명체가 잘 자라고 영양상태도 좋게 하는 가장 효과적인 방법이다. 그래서 『곤충기』의 저자로 유명한 앙리 파브르는 『식물기』에서 식물이 인간보다 더 지혜롭다고 말한 것이다.

"식물은 경제적이며 남을 배려해 집을 짓는다. 땅값이 비싼 인간 사회에서처럼 고층건물을 짓되 서로 그림자를 드리워서 햇빛을 막는 식으로는 집을 짓지 않는다. 나선형으로 잎을 배열해 이런 문제를 해결하는 것이다."

빈센트 반 고흐,
「별이 빛나는 밤」,
캔버스에 유채,
73.7×92.1cm, 1889,
뉴욕 현대미술관

한편 훈데르트바서가 말한 나선 모양 천체는 반 고흐의 그림에서도 만날 수 있다. 반 고흐가 프랑스 남부의 생레미 요양원에서 그린 이 풍경화 속 밤하늘에는 소용돌이 모양의 나선 은하가 있다. 나선 은하는 소용돌이 모양의 나선 팔을 갖고 있는 외부 은하를 말한다. 반 고흐는 왜 나선 은하를 그렸을까?

미국의 과학자 존 D. 베로는 그 비밀을 이렇게 풀이했다. 반 고흐는 1879년 프랑스 천문학자인 카미유 플라마리옹이 발표한 『대중 천문학』이라는 책을 읽고 영감을 받아 나선 은하를 그렸다는 것이다. 『대중 천문학』은 천문학 책으로는 보기 드물게 10만부가 팔릴 정도로 인기를 끌었다고 한다. 이 책에는 천문학자가 나선 은하를 관찰하고 그린 소용돌이 모양의 나선 은하 그림이 실려 있었다. 고흐의 그림에 나오는 것과 같은 소용돌이 모양의 나선 은하다. 또한 반 고흐는 천문학자 윌리엄 파슨스가 망원경으로 관찰한 M51 나선 은하를 그린 그림도 보았을 것이라고 추정된다. 나선 은하는 반 고흐의 상상의 산물이 아니라 천문학적 지식의 결과라는 주장은 무척 흥미롭게 들린다.

해바라기 씨가 나선 모양으로 배열되는 것은 좁은 공간에 더 많은 씨를 배열해 비바람에도 쉽게 떨어지지 않게 하려는 것이라고 한다. 이제부터 나선 모양을 발견하면 그것이 생명의 신비와 소중함을 알려주는 자연의 선물이라는 점을 기억해야겠다.

/

안 보이던 것들이
보인다

키워드라는 렌즈를 끼고 세상을 바라보는 동안 어느덧 글을 마무리할 시간이 다가왔다. 새로운 미술 감상법을 독자에게 소개하는 것은 무척 보람 있는 일이었지만 기쁨만큼이나 어려움도 따랐다. 키워드를 찾고, 해당 도판을 고르고, 스토리텔링을 구성하는 삼박자가 딱 맞아 떨어지는 날은 대단한 일이라도 해낸 것처럼 성취감과 자부심을 느꼈다. 그와 반대로 힘들게 키워드를 포착했는데도 그와 관련된 작품들을 찾을 수 없거나 이야기로 엮어내기 어려울 때는 몸과 마음이 지치고 의욕마저 사라졌다. 일찍이 이런 나의 심정을 예견이라도 한 것일까? 반 고흐가 동생 테오에게 보낸 편지에 다음과 같은 내용이 적혀 있다.

'그림 한 점을 완성하고 돌아온 날에는, 이런 식으로 매일 계속하면 잘 될 거라고 혼자 중얼거리곤 한다. 반대로 아무런 성과 없이 빈손으로 돌아와서는 그래도 먹고 자고 돈을 쓰는 날이면, 내 자신이 못마땅하고 미친놈이나 형편없는 망나니, 혹은 빌어먹을 영감탱이 같다는 생각이 든다.'

그러나 시작이 있으면 끝이 있는 법. 드디어 마무리 글을 쓰고 있지 않은가. 마침내! 하는 마음으로 책의 구성을 훑어보다가 뜻밖의 발견을 하게 되었다. 제1부의 키워드인 '태양' 편에서 반 고흐의 작품 「씨 뿌리는 사람」을 소개했는데, 제5부 '나선' 편의 마지막 작품도 역시 반 고흐의 「별이 빛나는 밤」으로 선택되었다.

우연일까? 필연일까? 아침의 태양으로 시작해 밤의 별로 끝나고, 반 고흐로 시작해 반 고흐로 끝나는 책의 구성이 내게 큰 의미를 담고 있는 것처럼 다가왔다. 동일한 작가의 작품을 다른 시각으로 바라보고 해석하는 이 책의 콘셉트를 압축해서 보여주는 메시지로도 읽혔다. 그래서 은근히 기대감도 생겼다. 독자들이 마지막 페이지를 읽고 난 후 안 보이던 것들이 보인다고 말할 것 같은. 그런 기쁜 리뷰를 받아보기를 바란다면 지나친 욕심일까?

마치며

생각을 여는 그림

세상을 새롭게 바라보는 키워드 미술 감상

© 이명옥 2016

1판 1쇄	2016년 4월 22일
1판 5쇄	2021년 5월 10일

지은이	이명옥
펴낸이	정민영
책임편집	김소영
편집	임윤정
디자인	최윤미
마케팅	정민호 김도윤 최원석
제작처	영신사

펴낸곳	(주)아트북스
출판등록	2001년 5월 18일 제406-2003-057호
주소	10881 경기도 파주시 회동길 210
대표전화	031-955-8888
문의전화	031-955-7977(편집부) 031-955-2696(마케팅)
팩스	031-955-8855
전자우편	artbooks21@naver.com
트위터	@artbooks21
인스타그램	@artbooks.pub

ISBN 978-89-6196-265-0 03600